U0042478

漢寶德建築行

A Journey of Architecture with Han Pao-Teh

漢寶德 著
黃健敏 彙編

藝術家

目次
CONTENTS

序 / 建築與文學的結合

回頭看，我寫建築的遊記已經四十年了，最早是 1967 年，自美國經歐洲回國，提著簡單的行李，在歐洲的古老市鎮逛了一個月，所留下的印記。自此而後，我每有海外旅遊的機會，習慣性的都會寫些遊記，寄到報社副刊發表。我在中學時代原打算做個文人，後來為了容易謀生而學了建築，不得不拋棄文學家之夢，寫遊記是惟一結合建築與文藝的方法。一旦習慣了這個寫作的途徑，就樂此不疲，雖然寫的不多，但累積起來，慢慢可以集結成書了。

最早的遊記文集，是由當時的《聯合報》副刊主編瘂弦兄所出版的《域外抒情——一個建築人的歐洲遊記》。這是很失敗的一本書。瘂弦兄出於善意，但以文學著作出版，其中只夾了幾張我的線條畫，對於建築界與文學界都沒有吸引力，更不用說一般讀者了。這是跨界的悲哀。想兼有文學與建築的吸引力本是很困難的，兩面不討好是常態，所以我後來決定寫遊記發表，不再結集。這時候黃健敏老弟出現了，他也是喜歡寫文章的建築人，與我相差一代，所看到的出版界已經不相同了。

自上世紀末，我們的出版界已經可以而且願意用高級的印刷技術來印製相片；純文學的時代已經過去了，視覺的愉悅對讀者更有吸引力。健敏注意到這個現象，難得的是他非常注意我的寫作，收集的文章非常齊全，就鼓勵我重新考慮出版的方式，並整理舊作，加上他的照片，以新面貌出現。就這樣，被遺忘近三十年的「域外抒情」內一部分文章以建築散文的面貌再現，少一些文學，多一些建築。

我在旅遊時，一面觀察與思考，一面拍攝受感動的畫面，可以完整的呈現出來了。健敏使用此法，為我翻新了舊書，又另外結集了其他幾本新書，而且引起對岸出版界的注意。

幾十年過去，我已經減少旅遊活動，對於寫作，只看作消閒，但老習慣仍沒有改變。近幾年年老體衰，在思想上，仍然希望不落時代之後，所以寫出來的遊記越來越偏向建築。感謝報紙副刊的主編，不嫌我手拙，仍然找出版面刊載。

這本書所收的文章，跨越的時間頗長。健敏把我在 60 年代刊載於建築雙月刊上介紹耶魯大學兩棟建築的文章找出來，然後是 70 年代所寫的加州宣教堂，加上前幾年的前衛建築之旅，與更近的南亞之旅合成一書。健敏把全書依地域分為兩篇，上為「美洲篇」，下為「亞洲篇」。其實這些文章，有些以介紹建築為主，有些以旅遊觀感為主，明眼的讀者應該看得很清楚，比如〈寫意的北京〉中並沒有多少建築，〈鳥巢與水煮蛋〉則主要是介紹建築，希望對於愛好建築的讀者與喜歡讀遊記的讀者都能各取所需，不會感到失望。

當然了，我向來認為建築與文學在文化的層面是互通的，我努力融兩者為一體，希望得到讀者的共鳴。（2012 年 5 月）

美國篇

建築與世界密不可分,但卻不乏其自主性。這種自主性並無法以傳統
邏輯加以詮釋,因為作品有趣之處是無法以言語定義的。如同任何形
式的藝術一般,它們以作品之名輪轉。

——美國建築師湯姆‧梅恩(Thom Mayne)

讓我們跟著漢寶德自北美洲出發,從蓋瑞(Frank Gehry)、赫爾佐格
與德梅隆(Herzog & de Meuron)等知名建築師的作品探看前衛建築發
展,以步履述說時代變遷的故事。透過一座座造型各異其趣的建築,
您將盡覽當代設計超脫傳統、時間限度的自主性與藝術性,進而能夠
深刻體會並省思嶄新的建築文化視野。(編按)

史丹佛校園的故事

　　1964年的秋天，到美國東部念書，為了學習語言，提前於暑假到加州柏克萊住了兩個月。周末無事，就背著照相機到處走走，拍些著名的現代建築，有一個周末去了離舊金山幾十哩的史丹佛大學（Stanford University）的校園。這是我第一次看到用黃色石塊砌成的史丹佛四合院廣場，以及那座裝飾華麗的教堂。那時候，我是一個死心眼的現代派。雖然很欣賞該校園的風光，而且也照了幾張相片，甚至跑到胡佛塔上拍了幾張校園的全景，對於史丹佛大學居然建造這樣一座復古意味濃厚的校園並不以為然。倒是很用心的去參觀了當時剛落成沒有幾年的史丹佛醫學院大樓。因為這座建築是當時頗有名聲的建築師史東（Edward Stone）的作品，在建築雜誌上曾有介紹。整體說來，我當時對史丹佛校園沒有甚麼深

▼歐莫斯戴德規劃的史丹佛校園配置圖
◀名建築師史東設計的醫學院大樓

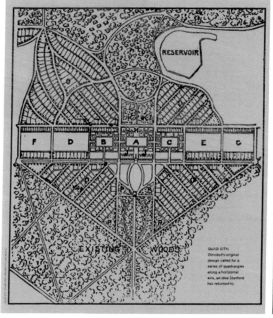

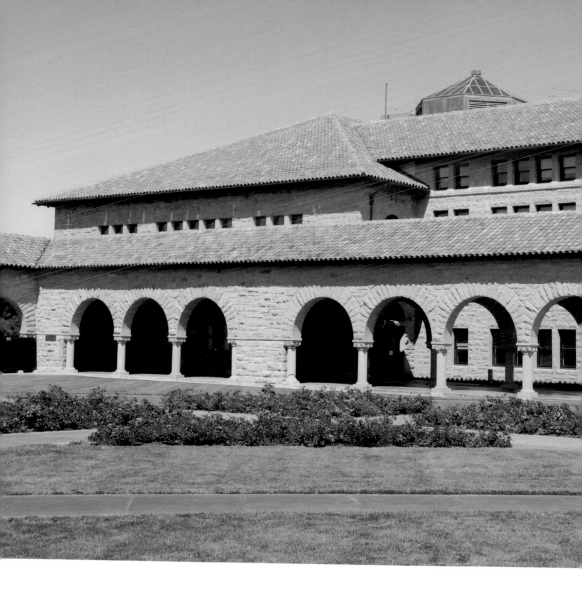

刻的印象。

　　第二次去史丹佛，已經是 1971 年之後的事了。那時我已回國在東海擔任系主任職務。有一年在加州做較久的停留，訪問了一號公路沿線很多著名的地點。我與先妻開車同遊，又到了史丹佛校園，這一次，我的現代派立場已有了相當的修正，已經看不起史東先生的作品了，倒是對美麗的四合院廣場發生了很高的興趣。這一次主要是取幾個美觀的角度，留影為念。

　　第三次到史丹佛，是幾年前為了考察電影教育而去的。當時自洛杉磯

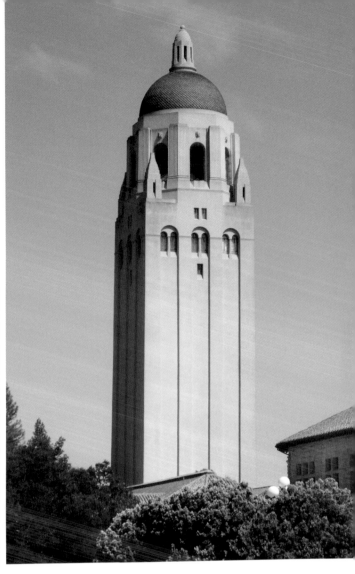

◄
史丹佛大學胡佛塔

開始，到紐約，再過舊金山返國，行程中排了參觀該校的電影研究所。這一次，我的孩子已經在史丹佛讀研究院了，所以在感情上增加了幾分親切。內人與我拉著兒子在教堂前面照相留念。來過史丹佛的人都知道，這座教堂的正面有華麗的嵌畫，是很上相的建築，可是因為面北，長年在陰面，不容易照得好。所以我們雖然照了幾次，真正出色的作品卻很少。1996 年來美，兒子的學業已接近完成，就又一次帶我去校園逛逛。我再一次站在這座著名大學的黃色石砌成的建築前面，前塵往事像倒轉影片一樣，一一回到心頭，甜酸苦辣的滋味，實在一言難盡！

▌史丹佛大學的老合院

　　幾十年過去，我對史丹佛的老合院的感覺已經完全不同了。撇開建築的理論不談，我與所有的旅客一樣，覺得很高興史丹佛大學在一百年前建造了這樣一座美麗的校園。因為過去的三十年，這座大學在不斷的成長，增加了不少新建築，但是對我而言，那些建築雖在造型上推陳出新，卻沒有留下什麼印象，只有這個老合院，訪問的次數越多，印象就越深刻，這種感覺是騙不了人的！

　　在一百多年前，史丹佛大學創辦的時期，怎麼會建造這樣一座校園呢？為什麼老合院的部分如此的風格突出，格局嚴整，而後來的建築又零零落落，如此無規則可言呢？我一個人在廣場上踱步，加州的陽光把黃色石頭上精緻雕鑿的花樣，照射得光暗分明，十分有立體感。我要找點資料，進行了解才好！

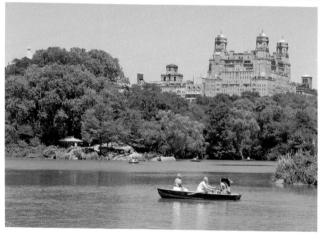

　　自建築界的專業來看史丹佛的老校園，是會百思莫解的，查看記載，校園是當時美國有名的景觀學設計家歐莫斯戴德（Frederick Law Olmsted）的作品。這位先生之名氣是建立在美國幾座大城的公園設計上。紐約的中央公園、波士頓的公眾公園及舊金山的金門公園是他的代表作。其作品的特色是自然森林式設計，加上自由曲線的道路，在大公園中配上植物園之類的開放空間。可是史丹佛的校園並沒有絲毫這樣的景觀特色，予人印象深刻的倒是頗有古典意味的椰子樹大道！歐氏怎麼會設計出

▲▲
波士頓公眾公園

▲ 紐約中央公園

▶ 舊金山金門公園

風格完全不同的，沒有一點自然意味的景觀？

　　即使是建築物也不完全容易了解，建築是當時著名建築師理查遜（Henry Hobson Richardson）的風格。理查遜自歐洲，尤其是法國的仿羅馬式厚重的式樣發展出一種自然的風格，一時十分風行。這種風格喜歡粗面的石頭，圓拱開口，矮小的柱子，在整體造型上則是中世紀的自然與隨興的趣味，所以後來的名建築家萊特（Frank Lloyd Wright）非常推崇他的作品。可是史丹佛的校區雖似乎出於理查遜的風格，唯缺乏理查遜式的變化，顯得有點加州宣教堂的味道！

　　這就是為觀光客所喜歡，卻不入建築之流的原因吧！在加州有很多這樣的建築。看上去新奇可愛，又是觀光手冊上的遊覽勝地，但建築界卻置若罔聞。我到東部學建築之後才知道，基本上以歐洲為中心的學術界，美國東部已經是邊緣了，美國西部簡直是化外之地。史丹佛校園雖然是東部名家的設計，但由於種種原因，也是不入流的！因為史丹佛的建校計畫是一百多年來，典型的暴發戶從事文化事業的故事。

▌曲折的建校史

　　史丹佛先生本來自東部，卻是靠加州的鐵道發財的。美國西部的開荒期，這種暴發戶不少，他們都是白手起家，有錢了就學習東部的生活方式，並經常去歐洲旅行，慢慢感受到文化的陶冶，成為半吊子的紳士。由於文化的自卑感，他們很飢渴的吸收，但由於沒有教育基礎，並不能把文化的細微處吸到骨頭裡。但是富而後為官又是當時的通例，史丹佛先生被選為州長。因為有錢人隨便做點好事，就可以收拾民心了，這是典型的美國模式。做過州長，又被選為參議員，代表加州進入華盛頓的政治圈，而這一切都不足以使他把財產拿出來辦學。

　　史丹佛買下今天大學所用的大片土地，只是想建一所別墅。他們要辦學是很偶然的。1884年史丹佛夫婦又到歐洲旅行，不幸他們十五歲的獨子在義大利染上熱病去世了。兩人痛不欲生，決定設一所學校紀念這個孩子。他們要設一所最好的大學，教育加州的子弟，代替自己的孩子。這是可貴的美國精神。

▲ 地中海文明與加州的會面

　　辦學的用意是很認真的，他們訪問了東部的幾所大學，麻省理工學院的校長是他們的顧問，又派人去歐洲的著名大學考察，可說是盡了一切準備的能事。用今天的話說，硬體與軟體的計畫都是很完備的。建築與校園環境的設計師也是麻省理工學院的校長所介紹的，一切似乎都沒有問題，唯一的問題怕是史丹佛本人。他是成功的企業家、政治家，做為一個新事業的主導者，是很難讓專業工作人員有發揮的機會的。這種人太自信了，絕不會猶豫地使用其權力，所以史丹佛大學新創的時候，他很希望把當時康乃爾大學的校長高薪挖來擔任校長，卻不成功。他的個性是知識分子們要敬而遠之的，可憐的是建築師與景觀建築師，他們為了業務不能不低頭，在今天與一百年前的美國完全沒有兩樣。歐莫斯戴德是因為盛名被邀請為史丹佛大學從事規畫，但做老闆的完全沒有考慮到景觀藝術家的作品風格。所以歐氏自工作一開始就與史丹佛先生發生意見上的落差。不用說，歐氏以為被邀請是基於他的風格，所以提出的建議也從自然風貌的建立開始。歐氏自然主義的規畫觀是自英國承襲

仿羅馬式的理查遜風格是史丹佛校園建築特色之一

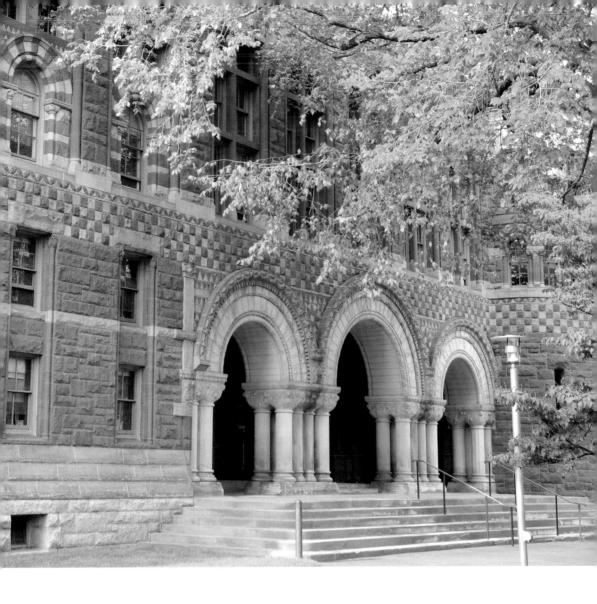

來的，使用在東部的城市非常成功，可是史丹佛先生常去歐洲，很熟悉地中海文化，所以腦子裡的東西與英國傳統頗有距離。而且他已長住加州，對加州的地方風貌有很深的感情。東北部的自然觀是他所不能接受的。

然而史先生也是有教養的人，不肯當面推翻歐先生的作品，只是在表示意見的時候相當堅持，歐先生就只好一而再，再而三的修改他的圖樣了。在歐先生看來，校舍應該建在山坡上，俯視平原的風光，可是史先生的腦子裡不是中世紀的堡壘，而是文藝復興的宮殿。歐先生不斷的退

守，他的合作者，建築師里查遜的傳人柯立芝先生（Charles Allerton Coolidge），更加痛苦不堪了。與今天的業主一樣，很急的催著設計圖。柯先生與歐先生要在史先生到華盛頓辦公的時候，時常見面討論，提出很多方案，然而其基本的建築原則是由史先生、歐先生在麻省理工學院校長華克將軍協調下已經決定了的，他們決定建築要用厚重的石頭砌成，建築與建築之間要用拱廊連在一起。建築物要圍成一個長方形的院落，一邊的中央是一座教

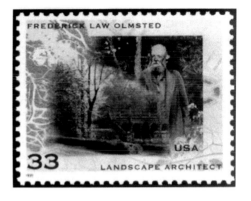

堂。歐先生同意了一些基本的見解，即加州的氣候與東部不同，似乎比較與地中海相近，因此建築也要向地中海文明學習。

▲ 自然景觀與歐洲式廣場間的磨合

歐先生大約自史先生處學到柱廊的觀念，因為這是自歐洲修道院傳至加州宣教堂的。他們不願指明未來建築的式樣是西班牙式或回教式或墨西哥式，可是他們明白！到此，歐先生已經完全放棄了原先的看法，而努力在史先生的原則下完成任務。柯先生也接受了歐先生交給他的原則，就在長方形的院落上下功夫。為了考慮未來的發展，他們構想了三個長方形院落，而怎樣安排這三個長方形，頗費了些周折。面對強勢的業主，柯先生與歐先生都有無從決定之感。在史先生的催促下，建築師完成了圖樣與模型，只做了一個長方形院落。大概柯先生以為只有一個院落，應該是大家都有共識的。這次的圖樣與模型為西部報紙所報導，以為就可以建造了。可是等建築開始定線的時候，問題又發生了。原來大家都初步同意的，可能是史丹佛夫婦看不懂圖樣，到了真正建造的時候，他們又有意見了。毛病出在歐先生仍念念不忘他的自然景色。雖然不得不接受了歐洲式的廣場設計，不得不把校園安排在平原上，但他覺得至少應該與自然環境發生一些聯繫。在初步完案的設計中，長方形的廣場呈南北向，自北面進入，可以在廣場上看到南方迤邐的山巔。而主要的建築——那座教堂，則按照歐洲基督教的習慣，座東面西，在長向的中央；這樣大體上可以兼顧對稱的廣場與自然的環境。可是史先生卻不讓步。

史先生夫婦並沒有想到環境設計的大原則，也不太重視專業的看法，

◀ 被尊為美國景觀
建築之父的歐莫斯
戴德紀念郵票

他們想到的是對自己兒子的紀念。史丹佛的校園除了是一座垂之永久的大學外，還要是一個紀念的場所，要有紀念性。照歐先生與柯先生的設計，就是放棄了對稱的紀念性，是他們夫婦所不能接受的。不論怎麼客氣的討論，紳士的禮貌改變不了業主的心意，到開工時，這座廣場就橫過來了，成為東西向，自北面進入，教堂的正面就成為進口的端景，自然的農場景觀完全排除了，史丹佛的校園就自紀念的主軸開始。就這樣，校園在1887 年 5 月 14 日，史丹佛少年十九歲冥誕的那一天開工了。歐莫斯戴德當天寫給一位評論家的信上，表現出那種無可奈何的心情。他覺得一切進行得並不順利，可是其最後結果也不是壞到不可救藥。可見他雖然並不贊成最後的改變，還是勉強可以接受的。遇到這樣的業主還能怎麼樣呢？

史丹佛先生的校園觀念是慢慢發展成熟的，所以建築師歷次的草案雖經他同意，實際上只是幫他了解他自己的過程而已。所以期間經過不斷的

▼ 帶有加州宣教堂
味道的史丹佛大
學校園

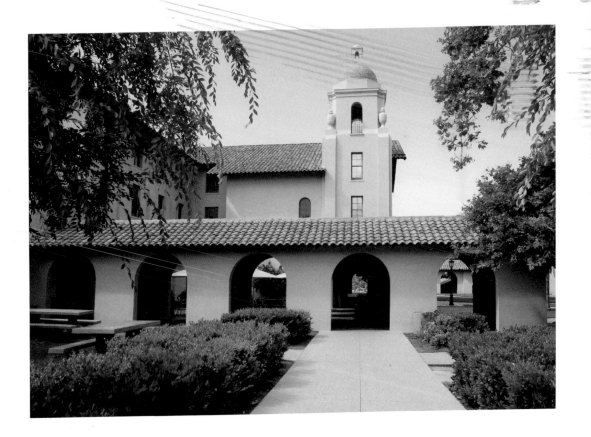

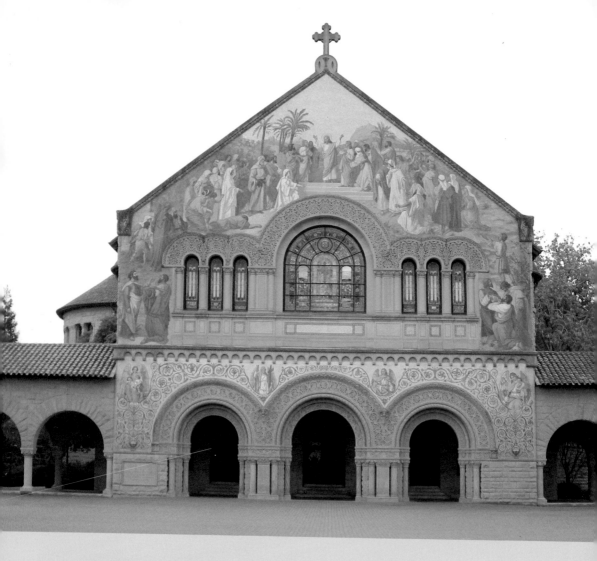

同意，又不斷的後悔，不斷的堅持改變。歐先生在配合修改到最後，仍然説可以勉強接受，是因為在當時，史先生至少還支持在校園中設一座由歐氏的事務所積極進行設計的植物園計畫。可是校園開工滿兩年後，其結論卻是放棄。史丹佛是自己主導一切的建築師，他是建築師的剋星！尤其是開工後，史先生請了一位也是建築師的內弟來監工。這位持有尚方寶劍的監工來了，工地的建築師也就沒有甚麼權力可言了。

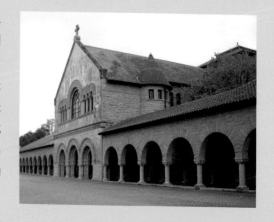

🔺 貫串校園設計的紀念性

負責建築設計的柯先生所遭遇的痛苦沒有詳細的記載，只知道他小心翼翼的照著理查遜先生的設計模式為史氏夫婦服務。他用去世的大師為名來說服業主，使得史太太一直以為是理查遜為她設計校園建築。比如史丹佛的教堂，就是照波士頓的三一教堂抄的。然而不論怎麼陪小心，總不能如史家的意。歐先生與柯先生所派的監工很快就被擺在一邊，工程進行了一段時期後，史家索性與歐先生、柯先生斷絕關係，請了完全聽話的建築師負責，他自己就可以放手發揮了！

1893 年，史丹佛先生過世，史太太執掌大權，才開始大規模的興建。她完成了教堂及宏偉的塔樓。她完成了第一個院落，建造了院落的大牌樓，在牌樓上刻了紀念兒子的字，在教堂上刻了紀念先生的字。這時候史丹佛大學的老校園，已經完成了。在主軸上都是紀念建築，紀念牌樓非常高大，比例上與校園建築不甚相配，有點埃及建築的意味。建築的上方是連續的浮雕，刻著加州開發的故事。拱門的後面是紀念拱廊廣場，是一個

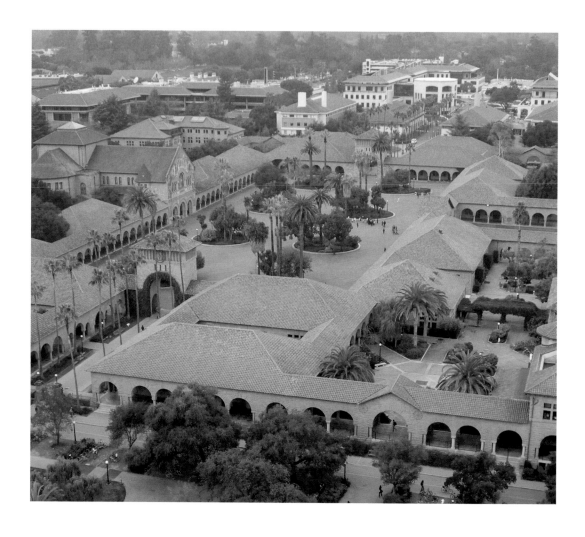

比例很優美、南北向的小廣場，可以看到教堂高聳的塔樓，中世紀的意味就很濃厚了。再進一個拱門，才是大廣場，正面就是紀念教堂。

紀念教堂的塔樓與波士頓三一教堂很像，但其正面，面對著廣場，下面已改為拱廊。史太太堅持要在正面做上馬賽克彩畫，並上金裝。她說了算數，因此就是今天大家看到的華麗的教堂正面了。加了彩畫與金裝之後，這座建築就有點東方味道了，與理查遜相去已遠。

史太太最注重的是對先生與兒子的紀念，所以重視校園的紀念性。此時波士頓的建築師已經不在了，她就無顧忌的改變計畫。她喜歡紀念性

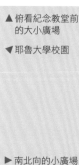

▲ 俯看紀念教堂前的大小廣場

◀ 耶魯大學校園

▶ 南北向的小廣場

的主軸，就把博物館建在校園進口前面的椰樹大道的一邊。圖書館建在大道的另一邊，化學館與體育場也都很快完成。這些建築原本是計畫建在院落的橫軸延長線上的。經過這樣的改變，主軸就延長了，學校顯得更加氣派些。

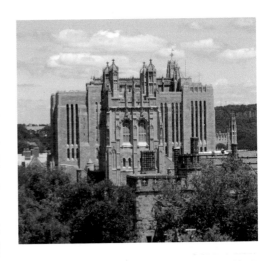

校園開工不過五、六年，原有的計畫已被拋在腦後。而且為了迅速建成，後來的建築都放棄用石材，改為當時剛發明的混凝土。史太太是 1905 年去世的，她去世前，史丹佛的校園幾乎已經很完備了。當時自東部來參觀的康乃爾大學校長就認為這樣的校園不但勝過哈佛與耶魯，而且可以超越劍橋與牛津。這座校園雖然在建築界看來並不入流，可是已經是校園建築的翹楚了，自然以後的美國校園幾乎免不了要受它的影響。不知是幸還是不幸，史太太去世後的第二年，舊金山發生了一次大地震。史丹佛大學裡，史太太所建的大型建築幾乎完全被震垮，其中包括大牌樓、教堂的塔樓、博物館與圖書館。有人說這是史先生過世後，史太太過份信任她的弟弟，工程粗製濫造的結果。

這時候，史氏夫婦都已去世，建築之決策改由董事會負責。由於經費

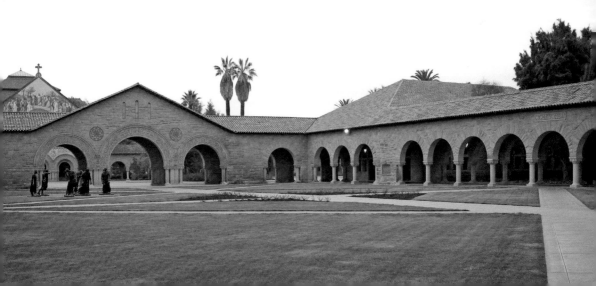

的緣故，裝飾性的建築，也就是大牌樓與教堂塔樓就永遠沒有復原了。在今天看來，那座牌樓垮了，使史丹佛校園多一些統一感，應該是幸運的。即便是仿羅馬式的塔樓不見了，也未始不是整個校園的運氣，因為那座塔樓的裝飾性太過法國味道，與簡單的加州宣教堂式樣不太相配！

　　由於地震徹底毀了圖書館，史大的董事會才有機會新建圖書館於原計畫的橫軸上。使圖書館與教學單位及學生宿舍區較為接近。博物館不是當務之急，就逐漸於原地修復，但仍然在圖書館的附近新建了一座畫廊，以方便師生的文化活動，所以地震之後，史大校園的發展局部地恢復了原計畫的精神，直到二戰之後，史大迅速成長為美國重要的研究中心，建築的需要增加，才漫無章法的增建起來。但整體說來，理科是在老院落的左邊，文科在右邊。

▍鮮明的象徵意義

　　今天回顧史大校園發展的故事，一個最有趣的問題：史丹佛夫婦是一個霸道的業主呢？還是有遠見的學校創辦人？整個說來，我覺得史氏

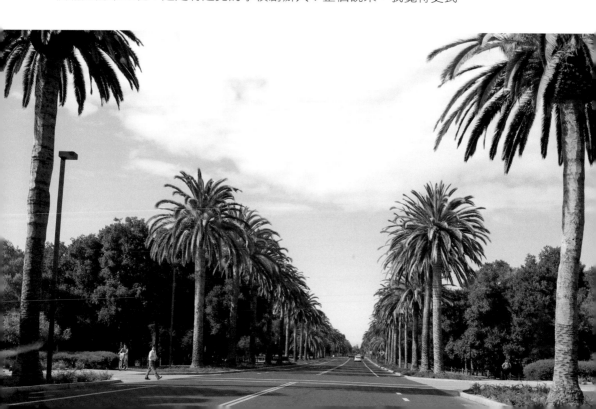

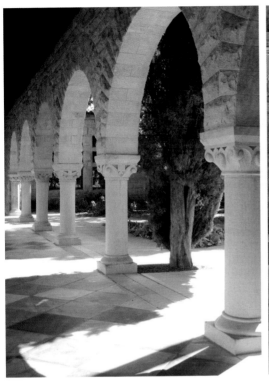

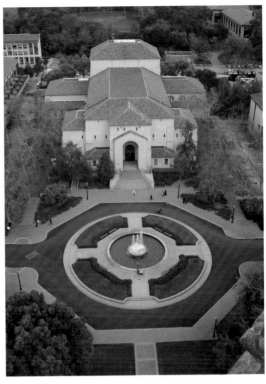

▲ 連接校舍的拱廊
是史丹佛大學特
色之一

◀ 自胡佛塔俯看史
丹佛大學校園

的角色是有積極性的。如果當年做一個尊重建築師的業主，今天的史丹佛大學校園絕不可能有如此具有象徵意義的特色。建築師的立場是專業的服務，但主其事者有時候是具有更廣闊的觀點，更明確意念的，更值得建築家尊重。

加州的建築傳統，從西班牙人自墨西哥北向開荒始，是屬於古典系統，地中海風格的。這不但在文化的根源上不同於來自英國的新英格蘭傳統，而且在地球與氣候特色上也絕不同於大西洋岸。史丹佛先生創校時，唯東部的馬首是瞻，請東部的大學校長為顧問、聘波士頓的建築師操刀，是可以了解的。但是東部的文化界不能完全理解西部人的心情，最後鬧得不歡而散，也是可以了解的。

史丹佛校園的特色，拱廊形成的大小院落，就是史先生的意思，這是具有決定性的特點，世上沒有第二個大學校園有這樣的特色，這筆錢是絕對值得花的。所以建築師，不論其學識與經驗如何出眾，靜心的聆聽業主

◀ 史丹佛大學校園
的主軸

的意見是非常必要的。不只是地域性特色的考慮，即使是純形式的考慮，有時候外行業主的意見不一定完全沒有道理。史氏夫婦所堅持的「對稱主軸」的觀念，與主軸上的紀念性空間與建築，來自東部的建築師也許覺得很俗氣，但是其視覺效果與空間的感動力，絕對不是當年幾乎定案的柯立芝的方案能比得上的。我們可以這樣說，如果今天的史丹佛校園，其教堂與主軸成直角，又沒有紀念拱廊廣場，絕不會有如此感人的效果，居然可以使人流連忘返。

▶ 史丹佛大學紀念教堂的華麗嵌畫
▶▶ 紀念教堂的鑲嵌玻璃之一
◀ 成為史丹佛大學校校園象徵的紀念教堂

史太太做了很多決定也許是錯誤的，尤其是在後期選擇建築師方面。但她堅持在教堂的正面使用彩畫及金裝，在當時也許覺得俗不可耐，但是今天看來，即使是一位嚴肅的建築師，都會承認這是很正確的決定。在幾乎近於修道院式的空間裡，厚重的石砌拱廊也許適合法國，但在陽光亮麗的加州，確實需要一些予人們生命感的要素。這一片閃耀的色彩，在蔚藍的天空襯托之下，就成為史丹佛大學不可少的象徵了。

◀ 哈佛大學校園
▶ 普林斯頓大學校園

整體說來，建築師所希望創造的是一個獨特而幽雅的大學校園，而業主所希望創造的是一個為大眾所喜愛、具有紀念性的校園。業主是外行人，又因喪子之痛而打算把自己的家產轉變為紀念物的企業家、政治家。他的價值觀自然不同於專業建築師，而是比較世俗

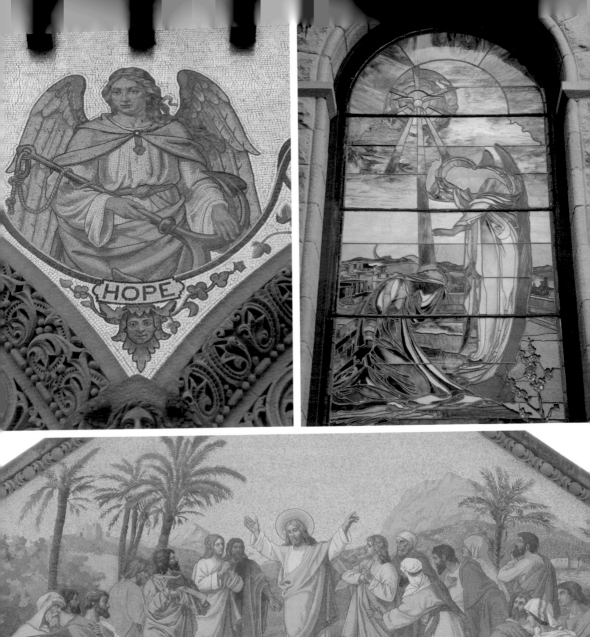
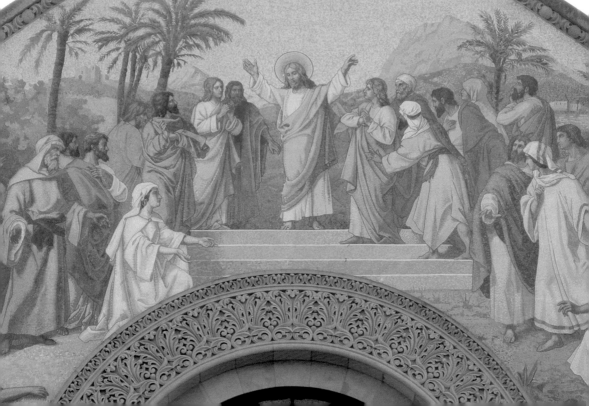

的、大眾傾向的。究竟採取怎樣的態度才是正確的呢？

　　如果與東部的著名大學校園比較起來，史丹佛的校園在意象創造上是成功的。不論是哈佛、耶魯或普林斯頓，都沒法給我們明確的校園觀念。除了哈佛有一座古老的校園之外，其他的學校只能提供一種大學的氣氛，要描述出來是很不容易的。哈佛的校園只能說有古老的感覺，並沒有動人的空間，足以提供中心的意象，供師生回憶，使外來的訪問者掌握到明晰的記憶。

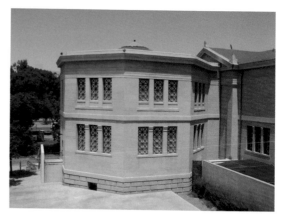

▌學術不斷精進的精神

　　一所大學是否成功與校園建設是否成功並不一定相關，但是成功的校園幾乎一定要有一中心意象的焦點。以牛津與劍橋來說，兩所學校都幾乎布滿了它們所坐落的小鎮，都擁有代表 13 世紀以來每一時代風格的建築，而且都是名建築師的作品。可是比較起來，多學院組成的大學城，古雅的校園氣氛是充沛的，卻因缺少中心意象，令人感到意猶未盡。劍橋大學的校園予人較明晰的印象，主要是因為有一條劍河，以及國王學院後面的一片草坪。

　　在這方面，史丹佛校園是很成功的。要創造一個中心意象，是不是有創新的建築造型並不重要，重要的是具有普遍的吸引力，也就是對大部分人不但具有視覺上的「震撼」，而且產生親切感。史丹佛的中心廣場，在很多方面來說並不具有創新性，而是創新地使用了過去的建築語彙，因此它很成功的掌握了觀者的感情。

▲▲ 位在主軸一側的美術館

▲ 查爾斯·吉奈弗（Charles Ginnever）的作品〈芝加哥三角形〉，為該校園中眾多戶外藝術品之一。

▲ 史丹佛大學美術
館二樓戶外藝廊

　　自從史丹佛校園完成之後，建築界有意的忽略它的存在，把它視為加州暴發戶住宅的一類，屬於通俗作品。但是真正的建築家，如萊特，就很欣賞它的空間，曾在南卡羅萊納州的一座小型校園上嘗試使用。不管建築界的意見如何，對於加州的觀光客與學者們，史丹佛的中心廣場所象徵的意義往往超過美觀的層面，而代表了學術不斷精進的精神。（原載1996.12.27-28《聯合報》副刊）

黑衣教士們的加州

加州的崛起

　　美國西部的加利福尼亞州與中國人的淵源是最深的了。當年開發之初，為了修鐵道，僱用了不少中國的廉價勞工，為加州的建設厥功甚偉。不用說，這些華工都在異邦不平等的待遇之下委屈求全地待下去。因此西海岸自加州首府沙加緬度（Sacramento）到極南端的聖地牙哥（San Diego），都有老華僑的集居地，其中尤以舊金山為華僑的大本營。若說開墾者就有居住的權利，中國人絕對可以把加州當作自己的家鄉。

　　最近若干年來，我國人移民美國的漸多，有不少人由於加州氣候暖和，距離台灣較近，來往方便，乃以加州為居留地。這批新的移民知識程度很高，卻未必有什麼鄉土感情，但他們有點錢，置產落戶並經營事業，使加州更覺得有中國人海外樂土的味道了。

　　我赴美唸書是到東部，因此承受了美東的觀念，總認為西部是文化落後的地區，雖然大家都知道加州已是美國最大、最富的一州，而且它的幾所大學都負有盛譽。由於這個原因，我所能欣賞的加州，只有舊金山，因為舊金山的市容不但地勢起伏，林木蔥綠，自然環境良好，而且其建築與

▶ 位在聖路易奧彼斯保的 18 世紀教堂

▼ 地勢起伏的舊金山市容

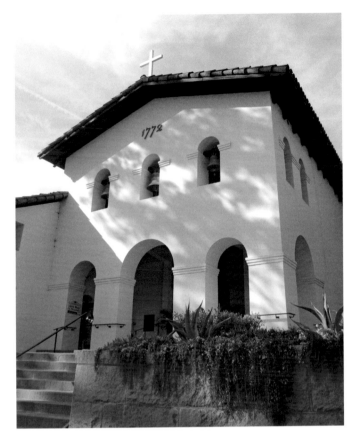

街道均為東部移植而來，可說是殖民文化的再殖民。說來也奇怪，加州的上空萬里無雲，經年少雨，山嶺一片橙黃色。只有舊金山周圍數里，籠罩在常年的雲霧中，倒像沙漠中的綠洲。東部早期的移民在此捨舟登岸，建造起維多利亞式的市屋，真是再恰當不過了。

可是加州整個的說起來，是拓荒者的天下。早年淘金人冒著千難萬險，越過千山萬水來到這寶地，等淘金熱過去，發現這裡不過是乾燥的沙漠與枯草覆蓋著的山嶺。他們要開闢道路，建設溝渠以引水灌地，自西班牙的再殖民那裡學來葡萄酒的釀製，也學了建築的式樣。「黃金州」是很辛苦得來的稱號。

▎西班牙教士們的拓荒精神

1973 年由於某種緣由，我應邀到加州州立技藝大學去教書。該校座落在中部的一個小鎮，叫做聖路易奧彼斯保（San Luis Obispo），才接觸到西班牙教士開拓加州的歷史。這座小鎮的市中心有一個 18 世紀的教堂，與該鎮同名，引起了我的注意。這教堂是拙笨厚重的白灰粉牆建築，外形簡單，屋頂是漆了黑色的大木塊所架起來的，有一種渾厚、樸質的趣味，而在簡單中，又可嗅到遙遠的地中海文化氣息。很自然地我的好奇心被挑動了，乃決心查查這教堂的底細與來歷。自這裡我才發現，當英國人建設東部殖民地的時候，西班牙人已開始自墨西哥出發向加州進軍了。而

他們開疆拓土，與印地安人爭取空間，採取的方針永遠是雙管齊下的：軍隊用以鎮壓，教士用以收服。這是典型的西方殖民主義者的手法吧！

今天暫拋開殖民的意圖不談，倒不能不佩服當年西班牙教士們的拓荒精神。要知道，他們自墨西哥北上，與一個世紀後美國人翻山越嶺的向西部拓展，其目標顯然不同。美國人西進，一方面自然是拓荒精神的鼓舞，同時亦是為財富所吸引。而這些西班牙教士，來到墨西哥已經是有地位的王廷特派員了，竟能棄富貴生活於不顧，為基督教化的廣被而北上，深入危險的紅人地區，過著極為艱苦的蠻荒生活。據說當時的教士無不是吃苦

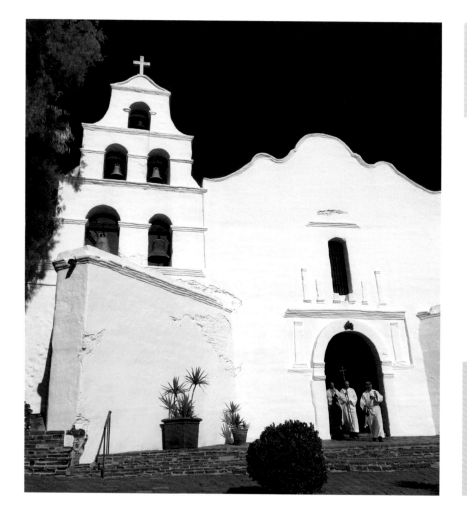

◀聖地牙哥宣教堂是西拉教士建立的第一座宣教堂

◀具有半圓拱頂的聖加洛宣教堂（攝影漢寶德）

▶每一座宣教堂莫不有很大的修院式建築

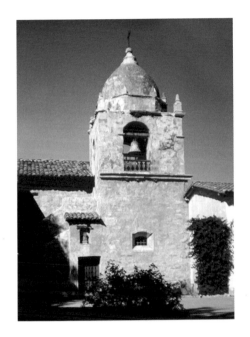

耐勞的全能之士，他們不但要對紅人宣教，而且要教他們耕種、收割、編織、製革，不用說，又負擔了傳播西班牙語文的責任。

　　但他們確實負有為西班牙王拓土殖民的任務，雖然這也許不是他們的本意。很簡單，在當時的情勢下若沒有西王的支特，單憑教士是沒有力量完成蠻荒開拓的工作。開始北進時，他們需要旅行的工具，需要補給，甚至需要武裝的保護。所以當18世紀中葉教士西拉（Junipero Serra,1718-1784）終於說服政府，准他北上時，幾乎是與軍隊同時出發的。他們當時的處境既需要武器，也需要祈禱，而早期的軍隊確是為護衛教士而派出來的。

　　西拉教士是意志堅強的拓荒者，他在美國革命的前後，即建設了自聖地牙哥到舊金山之間七座傳

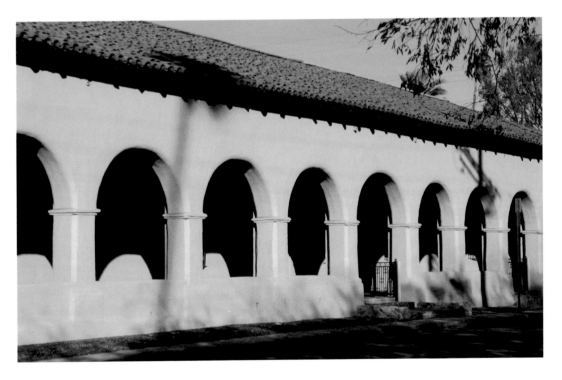

道據點，開始利用歸化紅人的勞力，蓄養大量牛羊，並釀製葡萄酒。他的後任又繼續修建了七座傳道所，形成一條堅強的鎖鏈，大體上沿著加州的海岸，但除了孟德里（Monterey）附近的兩座外，皆係建造在面向內陸的山坡上。傳道所之間的距離大體上是教士們一天的腳程。今天自舊金山到聖地牙哥，高速公路的時距不過八、九小時，在 18 世紀當時，教士們要跋涉在乾燥起伏的山嶺間，即便有牲口的協助，也要艱苦的走上兩個禮拜呢！南北間的便捷交通工具仍然是船隻，孟德里海灣（Monterey Bay）就成為教士們與聖地牙哥或墨西哥之間的主要口岸了。

　　西拉所領導的傳教士建造的生活環境，實在不只是一座教堂，那等於是一個拓殖站，因為在每座教堂的四周建造了很大的修院式建築，供教士們進修與工作。同時有大批的印地安人居住在裡面，類似教士們的傭工，

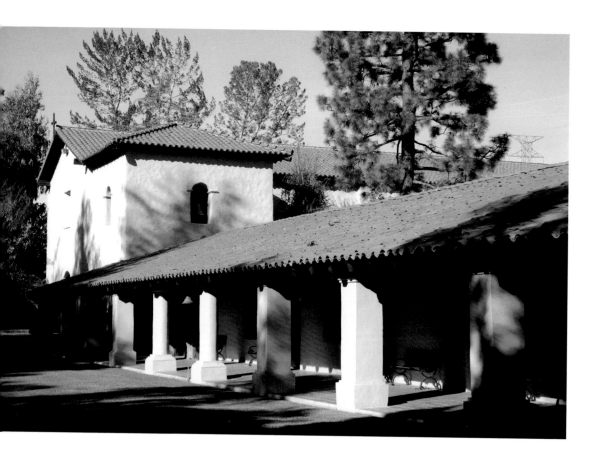

但卻是虔誠的歸化者與細心的學習者。這個站等於是集體農場。教士們當然要西班牙士兵的保護才能向前推進。他們懷著基督愛心，在推進中，遇到異象或特別的遭遇就開始禱告，為聖母立像，並開始興建計畫。但一經在蠻荒中立足，士兵反成為教士們工作的障礙，士兵們通常在教堂附近的戰略地點紮營安寨，他們親眼看到教士們在保護之下建立起農牧的樂園，同化了千千萬萬的紅人。有些不安份的軍官難免覬覦這些成果，士兵則時有與紅人發生衝突，引致暴亂事件的情形。自從西拉教士拓荒以來，到美國人最後把加州收入版圖，軍人與教士之間奪權的爭執不斷，最後還是槍桿子勝利，在墨西哥獨立後，全部教會財產均為總督所充公。

▲ 以土坯磚外砌白灰建造的宣教堂

◄ 白灰牆木架屋頂與紅色桶瓦的形式，被稱為宣教堂式。

到今天，這些先代的遺跡有些仍屹立在山野中，有些則被現代都會區的建築所圍繞，成為不為人所注意的場所了。加州政府為了保存史蹟，特別把當年教士們辛苦開拓的那條路標示出來，使在高速公路開車疾駛的遊客多少知道是在歷史的向度上的位置。並可找到那些地處僻遠的宣教堂。當然他們盡最大的可能保存或修護這些建築，使它們成為觀光客偶而來訪的園地。其實，他們並沒有考慮修護成本，而是當做文化物的保存來看的。

宣教堂的特殊趣味

在建築上，這些教堂代表了不同的意義。它們是印地安人的血汗在教士們指導下所表達出來的地中海宗教建築形式，所以混揉了粗劣的建築手法、紅人的裝飾色彩，以及基督教傳統。這原是一切殖民文化的特色，但表現在加州的宣教堂上有特殊的趣味。

在加州沿海的這些教堂，雖外形各有千秋，有幾點基本的特色是相通的。它們的建築材料除了一、二座例外，大都是紅人所習慣使用的土坯磚。本省有些地區也使用這種材料，因為製作方便，造價便宜，而且有禦寒、抗暑的好處。土坯是大塊的土磚，沒有用火烤過，只在日晒乾燥後，用泥砌起，外面粉一層很厚的石灰以防風雨之侵蝕。由於泥磚所砌的表面很粗，用白灰覆蓋後，看上去有蛋糕的樣子。大部分的教堂在土坯磚的正面上，總採用了遙遠的西班牙建築上的裝飾，在白色的底子上隱透出不同的圖案，故外表上蛋糕的味道更濃了。加州的陽光使這些用幼稚的手法模仿高度成熟的藝術樣式的房子，發射出耀目的光輝。

在簡單的白灰牆上面，蓋著木架子的屋頂，屋頂上覆蓋紅色的桶瓦。這整個的形式在加州一帶常常為現代建築所模仿，好事之徒就為它起了個名字，稱

▲▲ 宣教堂內的彩
繪混有印第安
人特有的圖案

▲ 宣教堂內留存了
印第安人手工藝
的遺跡

為「宣教堂式」（mission style）。教堂的室內有另一種價值，裡面多有紅人手工藝的痕跡，有幾座教堂的室內牆面上尚留有紅人宗教畫的遺跡。那些拙笨的原始趣味，混合了印地安人特有的圖案，描繪出的基督的故事，比起歐洲教堂中那些鮮豔、生動的巴洛克繪畫要動人得多了。有些木屋架的彩畫也是出於紅人的手筆，屋架彩畫原是歐洲南部教堂中的作法。傳到墨西哥，大體上仍能保持西班牙風格。在這裡卻看出前線殖民的因陋就簡及特有的粗獷風味；連牆上偶而裝飾著的聖母像，也帶著一副紅人的漠然表情。

室內講壇上的裝飾與雕像是最講究的了，有些教堂模仿南歐洲巴洛克建築與雕刻，用金色與繁瑣的建築圖案裝飾起來，不過表示了當年教士的心力與虔誠。與歐洲的作品比起來，富麗是不如的，但精緻則不輸。一般

説來，宣教堂也許由於建造技術拙劣的緣故，窗子的開口多很小，故室內陰暗，這些講壇上的精緻雕鑿還要細心的觀眾去欣賞呢！我所參觀的幾座宣教堂只有少數是備有燈光與燭光的。在南加州耀目的陽光對照之下，陰暗的室內有時代表着出奇的寧靜與安詳。進入堂內，不但感到透體的涼爽，而且要等待瞳孔放大，以便辨認眼前的一切。這實在是理想的宗教情緒培養方式吧！

▋鐘壁、拱頂的原始意念

從外觀上，這些教堂可大別為三類，真是各有千秋，而且具體而微的包括了基督教堂各種形式，因為這是一連串二十二座教堂的大系統。除了在中世紀法國中部到西班牙北部的朝香教堂系統之外，恐怕是沒有可以比擬的了。

第一類是以最早的聖地牙哥宣教堂為代表的。這類教堂的正面是以歐洲後期某種樣式為模仿對象，表面陰出花紋或畫出圖案。聖地牙哥堂外觀

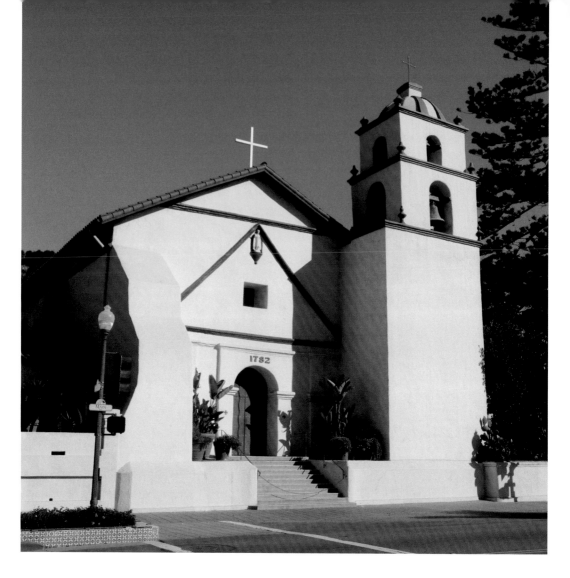

優雅可愛，是使用了曲線的巴洛克式斷折搏風花樣，看上去有前文所說的奶油蛋糕的趣味，而且在一翼配用了鐘壁。

鐘壁是加州宣教堂的重要特色，原來教堂總是要附有鐘塔的。在歐洲，鐘塔是宗教建築的特色，並為城市風光增色不少。義大利教堂的鐘塔承襲了古羅馬的傳統，是獨立的高塔，常比教堂本身高出兩倍，所以伽利略在威尼斯的鐘塔上初試望遠鏡觀察月球，

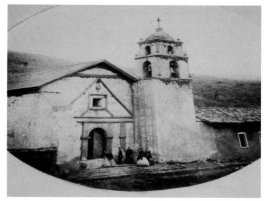

◀ 在正面建有鐘塔
的聖布埃納文圖
拉宣教堂（San
Buenaventura
mission）

▲ 建於1782年的
聖布埃納文圖拉
宣教堂於1874
年之歷史照片

在比薩斜塔上試驗自由落體。法國哥德時代的教堂則把鐘塔放在教堂正面的兩個高塔之一上。這辦法德國也採用，英國也採用，因此把教堂鐘塔的地位降低了。所以西歐城市景觀中的高塔反而是市政建築上附帶的單塔。比如倫敦的觀光照片上老是出現國會大廈上的鐘塔，聖保羅堂與西敏寺都被比下去了。

不管是那種鐘塔，顧名思義乃一細而高的建築，其最高處置一只或一組鐘。求其高，乃因鳴鐘時能夠及遠，讓全城民眾都聽得見，可以成為全城的精神中心。鐘壁是什麼呢？是因陋就簡以壁代塔的意思。塔是立體的，壁是平面的；塔可以獨立，壁大多是靠在房子上的，高不到哪裡去。但是這種簡易的解決方法在我看來甚至比鐘塔還要有趣呢！

鐘壁是在壁上做一個拱窗口，把鐘懸在裡面，樸實、明晰，而且有表現力。若有一組大小不同的鐘，則在壁上挖出大小不同的幾個拱口，多有很巧妙的組合。若是幾個大小相同的鐘，則可成列懸掛，有簡單的韻律感。加州的宣教堂這幾種鐘壁都有，很吸引人。聖地牙哥堂上的單鐘，在洛杉磯市附近的聖基伯羅堂（San Gabriel）上是大小不同的組合，故也是最聞名的一組，在洛市之南的聖璜加比蘭諾（San Juan Capistrano）則有同大的一列。

鐘壁的動人處，乃在壁體空實對比的雕刻感及鐘的形體展露的美感。若沒有它，宣教堂式就大大地減色了。我原以為這是西班牙人在美洲開荒時之發明，後來去歐洲南部旅行，發現這種形式在南法與西班牙的偏僻地方是很通用的，只是建築比較精細，且多用石頭而已。所謂窮則變、變則

◀◀ 舊金山聖佛蘭
西斯科宣教堂

◀ 聖佛蘭西斯科宣
教堂內的西拉教
士鑲嵌

▶ 以羅馬廟宇正面
裝飾的聖塔芭芭
拉宣教堂

▼ 聖塔芭芭拉宣教
堂被視為加州宣
教堂之后

▲
聖塔芭芭拉傳道
所昔日生活空間

通，在鐘塔建築的發展上可說足以證實了。把一組鐘安放在塔屋裡的鐘塔等於外形精緻含蓄的鋼琴，把一組鐘掛在一面牆上，等於裸露在外的絃琴。在洛杉磯以北的聖塔芭芭拉宣教堂（Santa Barbara mission）很特別，竟使用了羅馬廟宇正面為裝飾，是典型復古建築的例子，另有不少教堂採用當時較流行的巴洛克式樣。

第二類可以孟德里海灣附近的聖加洛堂（San Carlos Borromeo de Carmelo）為代表。孟德里海灣是當年西班牙人北上時的海運據點，在舊金山之南不遠，為西拉教士北上宣教路線的前進基地，他晚年不少時間待在這裡。聖加洛堂在宣教堂中算是豪華型的了，也許當時的經濟情形已穩定，教士所掌握的人力物力使他們有機會建造規模比較宏偉、格局比較接近歐陸的教堂。當然，他們是盡力而為，我們如果真正拿歐洲的標準去衡量是十分不公平的。我所說的接近歐陸的做法，乃指屋頂的建築而言。聖加洛堂是用土磚砌成的拱頂，教士們藉紅人的手所建造的半圓拱頂，有點小孩玩泥巴的味道，幾乎可看出手的痕跡，這拱頂上有些半圓型拱筋，也缺乏精確性。如果與歐洲哥德時代的石造教堂比較起來，顯出一種稚氣的可愛。拱頂上裝飾些零碎的紅人風格的花紋，表現

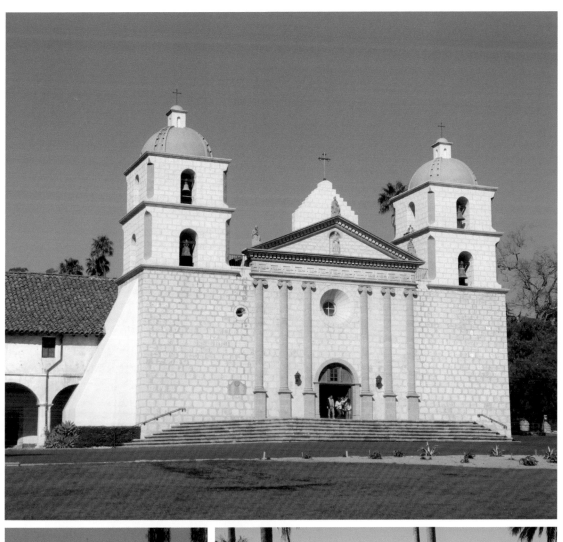

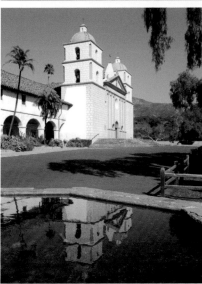

出了基督徒的主題如葡萄等等。

　　聖加洛堂也照歐陸的建築，在
教堂的正面建有鐘塔。鐘塔通常
是成雙對稱的，世上也有少數不
對稱的。比如法國的夏特爾聖母
院（Chartres Cathedral），但聖
加洛卻也是一個，上面且加了小
圓頂。由於這個緣故，聖加洛堂
屬加州宣教堂中最有雕塑趣味的。
由於這裡地處偏遠，不在主要的
觀光路線上，建築的表面並沒有
新塗上白灰，保留住古舊趣味的
斑斑點點，土埆磚的味道很足。
我們往訪的那天，是一個標準的
加州豔陽天，陽光在建築的雕刻
體上投下簡單而有立體感的陰影，
不用説，土埆磚的泥巴趣味亦表露
無遺。我們在方形的院子裡逗留
了很久，院子正中有一口八角井，
使我想像當年著黑衣的教士們在
院中踽踽而行的情景。

　　加州宣教堂中最精工的，要算
在聖克里門（San Clemente）前
總統尼克森（Richard M. Nixon）
的行宮附近的聖璜加比蘭諾了。
可惜當年建造的技術不良，原來
的用意是磚拱頂可以耐久，誰知
反不如木屋頂安全，經不住地震
而倒坍了。然而即使是廢墟，也
有點羅馬廢墟的味道，所以倒吸
引了不少觀光客。

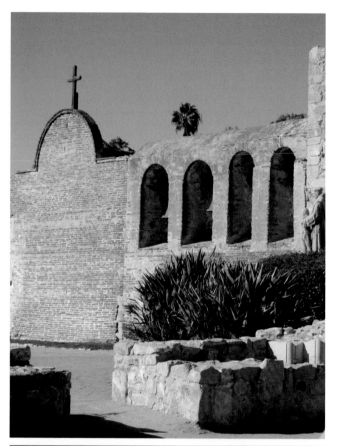

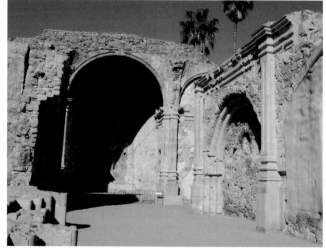

我比較喜歡的是最簡單的第三類，簡單得不像一座教堂，只是一間龐大的泥屋一樣的房子。加州的宣教堂大多是這一類，四堵泥牆上架一個木屋頂，有深深的出簷。人類崇拜神，最早的神殿乃是照著自己的住宅加以誇大而建成的。黑衣教士們在拓荒的日子裡就是按著最原始的意念來為上帝造殿的。所不同的，他們總想再加一點鐘壁或拱門來裝點一番。

最最簡單的一座在聖米古（San Miguel Arcangel）。該處在這串宣教堂鎖鏈的中央，至今仍是荒涼乾燥的丘陵地帶，不用説，是沒有多少人來照顧的。它的建造年代較晚，大約在當時已經是潦草從事了，故連一個拱門都沒有。然而高高的白灰覆蓋的泥牆與沙漠邊緣碩大的仙人掌配在一起，可説是教士們堅苦卓絕的象徵。

舊金山的聖佛蘭西斯科宣教堂（San Francisco de Asis）得地利之便，是棚屋型中比較著名的。其正面也裝飾得較華麗，在深深的出簷之下用了四根粗重的圓柱子，上面只撐住一列裝飾性的木欄杆，欄杆上老是裝點著五顏六色的鮮花，算是煞費苦心了。可是舊金山的景點太多了：金門大橋、金門公園不用説了，摩天樓擠滿了市中心，以及熙熙攘攘的中國城有上空裝與脫衣舞的酒吧。對世人來説，誰還留心舊金山的英文名稱是怎樣的來源呢？誰還有心去注意這座街邊的小教堂？何況這條街已屬於貧窮地區了。

説來慚愧，我是第三次到舊金山時才決心去宣教堂走走的。在現代大都市的陰影下，它顯得很寒愴。我穿過陰涼的室內走進當年黑衣教士們所生活的修院，院內長滿了花、藤，滿庭寂然，竟似在鬧區中的一片綠洲。這裡已經是第二次為旅客提供休憩之所了。兩百年前，它是荒野中的綠洲；現今忙於追求財富與歡樂的市民們，很難記得這座教堂就是美國建國那一年所興建的。建國 200 周年的盛會中可有人扮演那胖手胝足的黑衣教士呢？（原載 1977.07.20《聯合報》副刊）

破壞的美學

我在年輕的時候，學的是新建築，心中喜歡的卻是老建築，每到一處就探訪當地的古蹟。即使是到了建城並不久遠的加州，也會到處打聽有什麼古建築，所以曾在南加州一帶有系統地探訪了當年從墨西哥北上的宣教士所建的宣教堂（mission），並在《聯合報》發表了一篇遊記記載其事。真沒想到，到了老年興趣卻轉移了，每到一處就想看看當地最新潮的建築。我自己想不通的是既然已經洗手，不再從事建築設計工作，要探訪新潮建築何為？朋友們問起我來，我唯一的答覆是好奇。人到了老年若不保持適度的好奇心，豈不加速精神的老化？

▋ 造反有理

言歸正傳。話說我在 2006 年年底，靜極思動，決定到美西一行。主要目的是了解一下美西近年來新建的博物館，作為博物館營運的參考，既然去了，就順便在洛杉磯探訪一下時髦建築。這一帶也曾是我相當熟悉的地方，有什麼好探、好訪的呢？原因是南加州的建築界出了幾個「造反有理」的傢伙，常喜歡出花樣，弄出些古怪東西。近年他們在大洛杉磯區域建了不少，我怎能不去探訪一番呢？古人說「風水輪流轉」，一點也不錯。想當年我在美國東部讀書的時候，哪裡看得起西部的建築。東

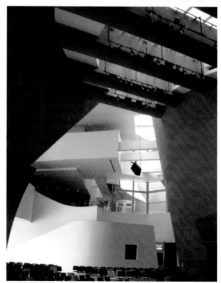

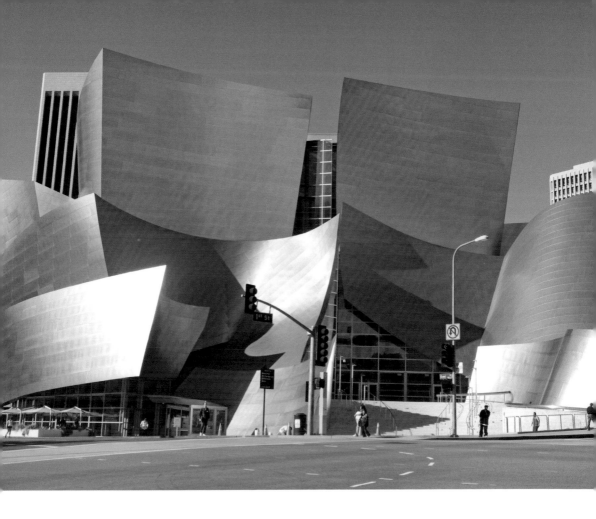

部是大西洋岸，與歐洲接近，建築及文化都是標準的西方系統的一部分。思想、理論，不論是古典的還是現代的，都源自歐洲，我讀書時，老師都來自歐洲，哪裡看得上美國西部那些不正經的東西呢？好萊塢、迪士尼，那也算是文化嗎？連西部重要大學的建築系都眼睛盯著東部呢！曾幾何時，一切都改變了。這是怎麼發生的呢？在上世紀 60 年代，美國有少數建築師開始高唱本土論，要與歐洲的文化母體分家。在東部，他們從殖民文化中尋找，在西部，則從商業文化中尋找，如是找了若干年，不是太過膚淺的玩弄破壞環境的廣告板，就是脫不了歐洲文化的影響，因此在建築界沒有起什麼作用，歐洲的大本營自然完全不為所動。就這樣，美國建築進入後現代，不過一直在試圖顛覆傳統的學院價值，卻不能揚名立萬，直到南加州出了幾個人物，才漸漸弄出名堂來了。

南加州才是真正美國本土文化的大本營。東部看不起的東西，比如迪士尼樂園，原是娛樂文化，與電影一樣，使活得不耐煩的小民們忘掉平凡的人生，體驗夢幻中的世界。可是到了 90 年代，南加州的建築師，藉著高科技的幫助，居然要把夢幻在真實生活中實現。建築界一貫的美學原則忽然被純感官的體驗所取代了，而且跨洋過海，直攻歐洲文化的大本營，為歐洲人所接受。建築因此成為一種神奇布景的藝術，不再是板起臉來的嚴肅藝術了。創造了新潮建築的這幾位建築師還找到招牌架子的美學，為前衛建築鑄造了流行的語彙，改變了建築的面貌。這些新花樣究竟將成為未來的主流呢？還是一時的風潮？是頗費思量的，也是使我感到特別有興致的原因。

▎前衛建築鑄造出的流行語彙

話說回頭，既然長途飛行，到了加州，我被好奇心鼓舞著，不免想趁機到洛杉磯訪一訪新奇的建築。要看些什麼呢？黃健敏這位喜歡收集、整理資料的朋友，很快提供我一張單子，這就邁出了第一步。但到哪裡去找到這些建築呢？需要有一位當地對新潮建築很熟悉、很有興趣的導遊才成。這就有些困難了。我在洛城雖有不少學生，可是都為生活忙碌著，不但沒有空來陪我，也沒有閒情注意這些花樣百出的怪東西，他們從事的都是平凡生活中的建築。好在他們所知不足、熱

▲
卡純大廈的大鋼鐵
架上是門牌號碼

◄卡純大廈外觀是
方正的玻璃大樓

心有餘，一對東海大學畢業的夫婦負起為我導遊的任務。第一天在市中心參訪，尚沒有多少困難，因為新建完成的迪士尼音樂廳，不但名氣大，目標也很顯著。這一堆太空垃圾式的鐵筒建築，早已在西班牙的畢爾包古根漢博物館見識過了，是同一位南加州建築師的大作。我只是在他的根據地重新仔細欣賞一遍而已。我承認，蓋瑞（Frank Gehry）的變形鐵罐還是有視覺上的吸引力。

另外一座新建的大廈是州政府所屬的單位，稱為卡純大廈（Caltrans District 7），為南加州建築學院教授湯姆‧梅恩（Thom Mayne）的作品，外觀上只是一棟方正的玻璃大樓，名堂都在附加的東西上。以我看來，並沒有特別吸引人之處，卻用上了廣告架子的美學；只是高大的鋼架子上沒有廣告，只有一個門牌號碼而已。這棟房子最大的特點是對大街的一面好像穿了一件衣服，建築外面加了一層機械的皮，可以隨氣候的需要變動，可以用來遮陽。可惜我只短暫停留，無法看到外皮的變動。這是普立茲獎（The Pritzker Architecture Prize）的得獎作品呢！建築向來被視為靜態的東西，只靠光影來形成動感。近年來，由於科技發達，開始想到局部的移動或變動。在西班牙，有一座建築像一隻大眼睛，眼皮可以開闔，是動態建築的始作俑者。前些時，胎死腹中的台中古根漢美術館，在設計案中有一部分建築是可以移動的，可惜未能實現。洛城的卡純大廈有一件可動的外皮，也算得風氣之先了，只是不知是否實用。

第二天的旅程比較麻煩，想看的建築散布在各處，有找不到的困難。所幸我最想看的古怪建築終於都看到了。最使我高興的是在離機場不遠的

柯威爾市（Culver City），找到一組當代建築。坐落在海丹街與國家大道交角處，這組建築大大小小有七、八幢房子，都是南加州建築學院的教授摩斯（Eric Owen Moss）所設計的，可以視為造反派的經典作。最靠近街角的一棟，是一家「美國上線」公司的辦公室，灰色的外牆並不起眼，卻有一道戶外樓梯及一個好像前衛裝置藝術、令人不解的透明屋架，高高在上，吸引人注意。從這裡向國家大道走去，一連串有幾座平凡的灰色建築，都是在屋頂上出些花樣。一座是附著蛋形的突出物，一座則在屋頂上斜放著一個黑色的大盒子。這都是屬於由廣告架子發展出的藝術形式。如果你不了解當代建築的風格，還以為都是些忘了放廣告的架子呢！幾年前我去歐洲觀光，在巴黎的香榭麗舍大道

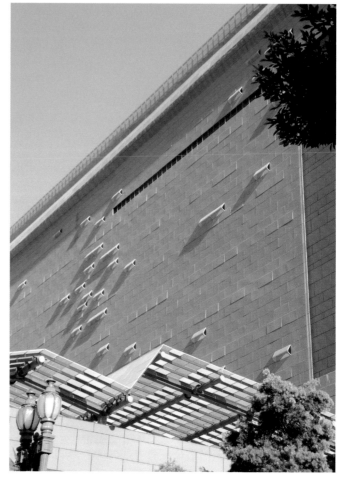

▲ 卡純大廈的遮陽
　外衣

▶
卡純大廈前的廣場

（Avenue des Champs-Elysees, Paris）上看到一棟街角上的辦公大樓，牆壁上突出一些毫無意義的鐵件裝飾，不知其所以然，看了摩斯的設計，知道他的影響已直擊西方文明的核心了。

▌破除建築造型合理性的設計

　　轉到海丹街上，有一棟灰色水泥粉刷的建築，竟是集廣告架美學與違章建築美學的大成。面對大街的一面是用鋼骨隨便支撐起的，好像是雞零

狗碎的牆面，是有意的混亂之美。我見識到如何故意用廉價的材料、不合理的構成，沒來由的細節，創造新奇的感覺。但美國並沒有違章建築，這種美學可能來自窮困的中美洲吧！他們要自窮苦階級的居住環境中尋找高貴的價值。

海丹街上建築的主角是一棟稱為「沙密陶」（Samitaur）的辦公用建築物。這棟建築原是長條形的普通建物，設計者卻在面街的方向突出一個碩大傾斜的雨棚，相當於台灣的騎樓，使用銳角的造型，強而有力的支配了那一帶的街景。傾斜加銳角是後現代以來的建築，反抗現代主義精神的主要特色。它的目的是純感性的，要鼓舞觀者的情緒，但不考慮是否適

南加州的建築師摩斯在柯威爾市國家大道上的建築作品「蜂巢」

砸破屋頂的「綠傘」
（Green Umbrella）
是摩斯驚世駭俗的作
品之一

合其用途。這兩項特色是大西洋兩岸共同發展出來的，為台中古根漢美術館設計的著名伊拉克籍英國建築師薩哈·哈蒂（Zaha Hadid）是專門毫無理由的搞傾斜、銳角的建築師。銳角的建築有點像刀尖、錐子，是有攻擊性的，象徵了當代社會對原始人性的發掘，與愛好平靜、安詳、理性的現代精神，相去已經十萬八千里了，由於摒除了方正，這類建築才有出人意料之外的造型。沙密陶面臨大街，有寬廣的騎樓，卻很難找到進口。我終於找到一個類似的門廊，看上去真像一個狗洞呢！

沙密陶的後院有三棟建築，是舊廠房的再利用，都有強烈的當代色彩。正對著後院大門，就是一個驚世駭俗的景象。驀然看去，好像一個

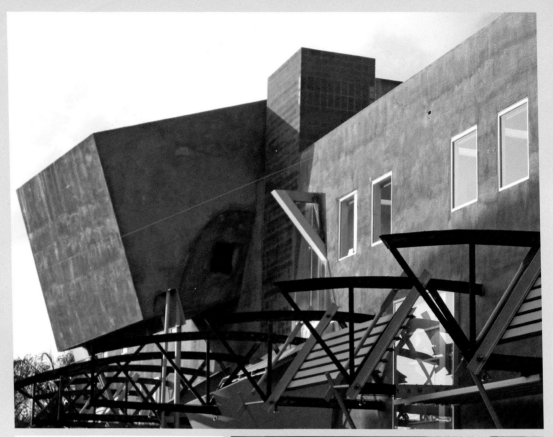

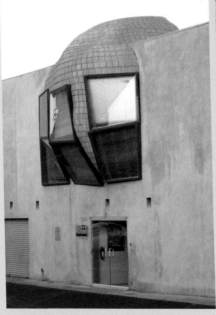

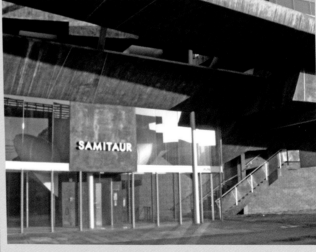

▲▲ 位在柯威爾市海丹街上摩斯搞破壞美學的辦公大樓

◀ 突出建築物的蛋形窗被柯威爾市認定為公共藝術

▲ 南加州建築師摩斯設計的沙密陶辦公樓

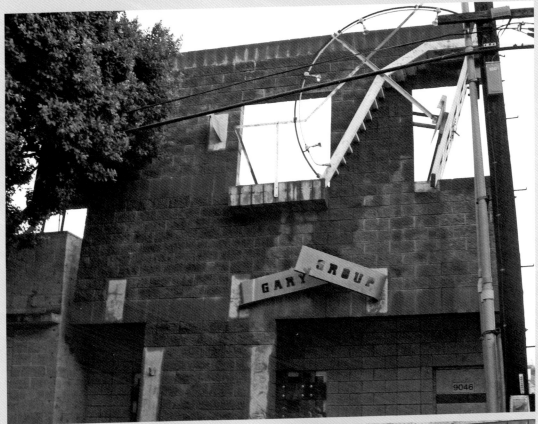

▲▲ 高高在上的戶外樓梯成為建築物的裝置藝術

▲ 傾斜與銳角是摩斯作品的特色　◀沙密陶辦公樓門廊處通往廠房建築區的入口

鋼架玻璃的建築自高空中跌下，砸到一棟普通灰色房子的一角，所造成的殘狀。可想而知，屋頂被砸破，鋼架摔得七歪八斜，胡亂掛在屋頂的破口上，剩下幾塊沒有破碎的玻璃，也許是壓克力板吧，見證著這場災難。誠然，這是科幻故事中的太空災難嗎？仔細看去，這是破壞與暴力美學的產物吧！這又是一個裝置。真難為了設計師，做出這樣混亂的視覺效果。其他兩棟房子面對著停車場，則是普通廠房型建築，其中一棟的前面，加上一個歪斜、破碎的正面，在明亮的落地玻璃面上，故意加上一些無來由的鋼樑，破除結構學的邏輯。另外一棟廠房則在面對停車場的一角，切了一個大三角，有意的破除建築造型的合理性。

　　看到這裡，我已經頭昏腦脹，不得不趕快離開了。以我這樣垂老的年紀，千方百計的訪問這些前衛腦袋想出來的東西，究竟所為何來？這些建築界的紅衛兵，不是來自毛澤東，而是來自迪士尼群眾，他們都有造反有理的心態。然而你也可以說，他們有杜甫「語不驚人死不休」的創新精神，值得我們讚賞吧！

　　在鼓勵創新的美國社會裡，這樣的紅衛兵建築，雖不為一般民眾所欣賞，卻對中產階級產生了作用。資料上說，這一帶原是很荒涼的，由於這一組古怪建築的出現，房地產價格竟然上漲五倍。可見建築的前衛藝術化是受到支持的。問題是在台灣有沒有這樣的社會環境呢？（原載 2007.02.02《聯合報》副刊）

▶ 廠房建築以大三角刻意破除造型的合理性

▶▶ 面對停車場破除結構邏輯的廠房建築

◀ 明亮的落地玻璃面刻意做出混亂的視覺效果

◀ 帶動房地產增值的摩斯前衛建築之一

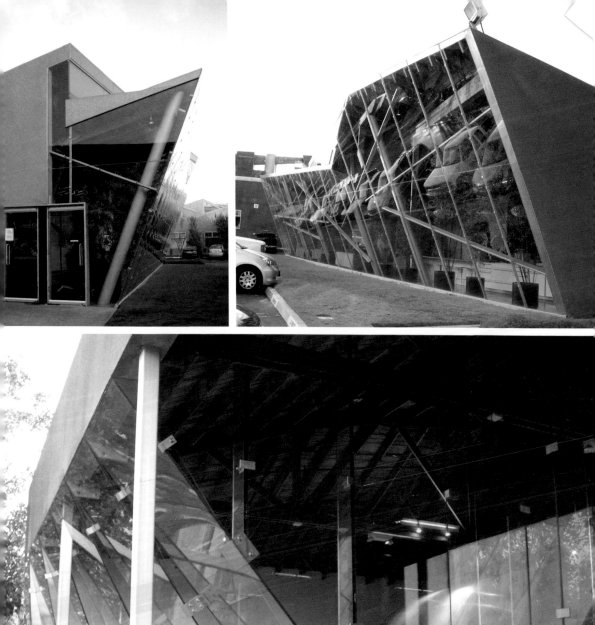
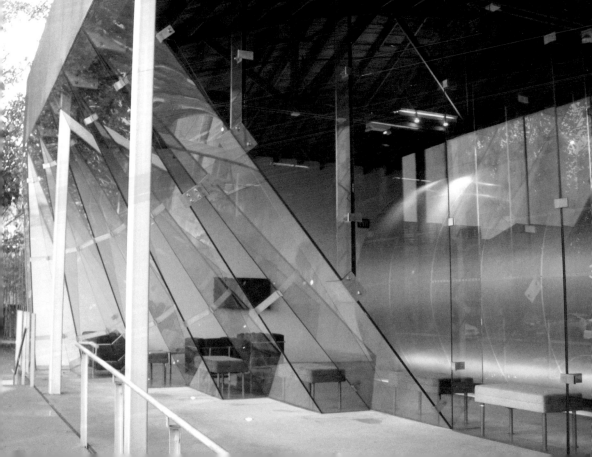

歪斜是藝術嗎？

建築進入感性時代

想當年，我在學建築、教建築的時候，樣樣要在理字上站得住，即使有些造型的花招，也要有說服人的道理。20 世紀 80 年代之後，建築進入感性時代，理字就可以不必講了，只要業主夠開明、夠富有，把建築當成前衛藝術，建築師就可以為所欲為，大大發揮一番了。

理性與感性都是人類文明不可缺少的要素，強調哪一面只是時代的特徵，並沒有什麼優劣可言，只是建築教育為什麼要設在大學裡？不是要講學理嗎？在大學裡，建築藝術都是人文學的一部分。要講理，講的無非人性價值之理。所以現代建築的理論中，人性價值之討論是核心，建築理論間的歧異只是對人性的觀點有所不同而已。

自從世界前衛建築的重心轉移到南加州之後，我一直想親身體會一番，這類純感性的建築，有沒有人性的關懷在內。在出版物上看到的照片，東倒西歪、零亂破碎，所代表的文化意義何在？它深切困惑我衰老的頭腦，希望有所理解，我想知道的不過是除了商業價值外，感性價值是什麼？我知道前衛建築師曾想把建築的感性造型用解構主義去解釋，那是望文生義式的幼稚解釋，不足服人的。

不久前我去了一趟洛杉磯，看了若干前衛作品，在《聯合報》副刊上寫過一篇〈破壞的美學〉。其實我的感懷很多，忍不住會多寫幾篇。這次想談的是前衛建築為什麼喜歡歪斜。歪斜有它的人性價值嗎？

▼ 鑽石園中學的造型沒有垂直或水平線條

▶ 鑽石園中學校園空間呈現特殊動態美感

鑽石園中學的大道

▼ 歪斜的前衛建築是藝術嗎？

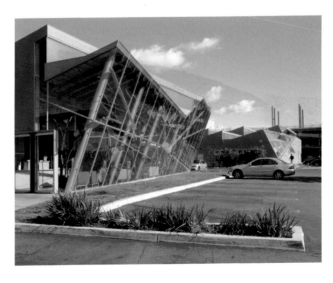

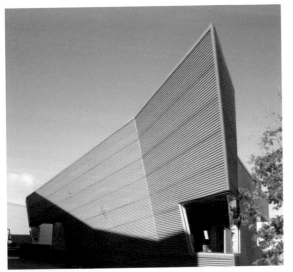

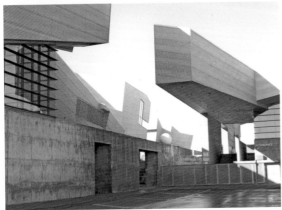

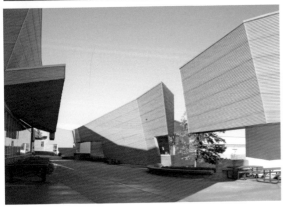

▌歪斜的造型

　　在洛城的頭一天，先在市中心逛蓋瑞的音樂中心，下午 3 時半，我的學生周曉宏下班回家，帶我去洛城西方的鑽石園（Diamond Ranch）中學走了一趟。這是南加州很重要的前衛作品，可是距他家很遠，開了足足一個多小時的車才到。冬天的日照時間很短，即使是南加州，過了 5 點天也漸暗了，還好，夕陽西下，天光尚夠亮，我們在校園的大道（mall）上來回照相不成問題，我在這個校園裡體會到歪斜可以是藝術。這個中學由南加州建築學院的創辦人之一湯姆梅恩所設計，是典型的歪斜造型的先驅作品。站在大道上，幾乎看不到一條垂直或水平線條，只感覺兩側的建築向中央傾斜。為什麼要這樣做呢？

　　當然，他們是要與主張普遍原則的現代主義思想脫鉤，因為自古以來到 1960 年代，不論哪一時代，哪一派別，哪一理論，都是水平、垂直的，因為垂直是地心引力設下的結構原則，水平是人類生存的空間原則。他們要與普遍原則挑戰，所以高唱歪斜的造型。這只是叛逆風潮下的產物，不能說明他們的真正動機。在鑽石園中學的大道上，我看到建築的實體仍然是樑平柱直的，與我們的常識完全符合，建築師只是在兩側建築的實體之上增加了一層外殼，每一建築均戴上一個歪斜的外殼，使大道的空間呈現一種特殊而動態的

美感。梅恩是出身東部的建築師,他有改革之心,要拋棄合理主義,卻不能拋棄他的審美直覺。他把這條街當成雕刻空間來塑造了。

在這一點上,與蓋瑞在迪士尼音樂中心的不鏽鋼製曲面組成的大帽子是相類的。共同的特點是塑造一個大雕刻,一個超現代的抽象造型,突破傳統的城市架構與建築秩序,使人注目,甚至受到感動。可是比起來,我較喜歡梅恩的中學,因為同樣有創造超大尺寸的藝術品之心,在表現上較含蓄些。梅恩用暗色的材料創造了一個雕塑的空間,包被在學生專用的通道上,蓋瑞卻用光亮的金屬版,在建築密集的市區創造了一個耀眼的目標,希望把附近的一切建築,包括著名的當代美術館,都隱在幕後,成為它的背景。然而他們的共同目標都是用建築物創造公共藝術,有了這樣的建築,公共藝術就是多餘的了。

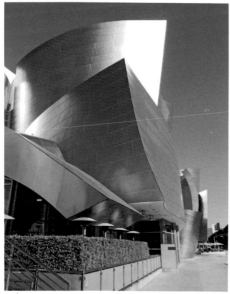

▌公共藝術風的省思

誠然,為什麼全世界的文明國家都流行起公共藝術風呢?因為現代主義的建築太功利了,建築環境中排除了感性的要素。20世紀80年代之後,大家覺得在公共空間設藝術品是解決這個問題的辦法。過去若干年的經驗確實有些例子解決了空間過分枯燥的問題,但也有不少例子,藝術品事實上破壞了空間的純淨性,擾亂了公共空間的社會功能。這都是因為公共藝術未能與建築充分配合的緣故。如果建築物本身

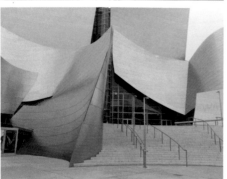

▲ 迪士尼音樂中心
的大廳一隅

▼ 造型零亂破碎的
迪士尼音樂中心

◄ 迪士尼音樂中心
具有超現代的抽
象造型

就是一個大藝術品，還要公共藝術何用呢？

其實把裝置藝術的觀念與建築相結合，不一定整個建築都是藝術品，把建築的一部分或一個小角落做成藝術品，也可以取代公共藝術的功能。在洛城柯威爾市的一幢平凡的建築上，原本應該是一扇普通的窗子，卻改革為類似昆蟲眼睛一樣的立體雕塑造型，引人注目。但採光用的窗扇卻沒有一扇平整了。把它視為公共藝術，既不占公共空間，又自有美化建築外觀的作用。可惜台灣的公共藝術一直沒有朝這個方向發展。

這一裝置藝術的觀念用在建築上並不一定有美化的作用，但一定可以有前衛的創意。在柯威爾市的加里工作室（Gary Group）面街的牆壁上就有這樣一個裝置。這是一面磚牆，突出於建築屋頂之上，卻做了

一個樓梯，斜斜的直達最高點。你不覺得它是樓梯，因為牆頂沒有空間，除非自殺，沒有上去的必要。這個樓梯的側面則是一個向前傾斜的鐘架，似乎是一個鐘樓。難道樓梯是用來修理鐘的嗎？真不像，因為鐘錶是不易為行人看到的。這究竟是什麼意思？如果沒有美化環境的作用，說它是公共藝術就有些令人難以信服了。那麼它是什麼呢？只能說它是前衛藝術家的裝置作品。公共藝術與純裝置藝術有何分別呢？在藝術家看也許沒有分別，但依公共藝術的設置精神來看，區別就在「公共」觀念上。公共是指為群眾而設的意思，應該為其需要來創作才對，因此，美化環境是必要的條件。如果不具備這樣的條件，應該屬於純藝術，放在美術館裡比較適當，擺在大街上，就不免使人有精神病發的聯想。

我真反對藝術家為深入探討人心，甘願探討人性難以理解的面向！這是當代藝術的特色，但公民藝術應該尊重人性正面的核心價值。以啟發美感為目標的創作，應該視為公共藝術，而否定人類理性的創作，若不能為民眾所注目，徒然浪費金錢，就是展示人類的精神病態，不符合市民大眾的利益。南加州的前衛建築為了譁眾取寵，不惜令人頭腦錯亂的例子也不少。

蓋瑞多年前建自己的住宅，東倒西歪，活像地震災後的慘狀，卻因而成名，並影響了全世界。他自己後來的作品卻走上公共藝術的路線，不論你是否同意，是頗令人欣慰的。可是追隨歪斜路線的人卻不一定回到公民美感的路上。在洛城的市中心，州政府為交通局建了一座大樓，是洛城優

▲▲ 柯威爾市一幢平凡建築上不平凡的立體雕塑窗戶

▲ 柯威爾市加里工作室屋頂上的樓梯裝置藝術

▶「什麼牆？」(What Wall？)被卡威市列為公共藝術

秀建築專案的一部分，有很多所謂解構主義的精神，應該是特別受到重視的建築案，它的後面是一個廣場，應該表現出公民精神才對，可是建築物原是橫平豎直的，偏偏近廣場部分卻弄出些歪斜來。斜者邪也，真有些邪門。廣場上有一迴廊，廊子的支柱無緣無故的傾斜著，為了怕民眾撞頭，下面還做了欄杆。這廊子的頂上是時高時低的玻璃頂，既不能遮陽，也不能遮雨，完全出乎我們的常識之外，站在這樣的廣場上，不是要使人生神經病嗎？好在大多數民眾並不注意建築的表現，他們走進這樣的廣場可能完全沒有感覺。只有我這類自找麻煩的人才會追問設計者的念頭，可是我在桑尼工作室的附近，看到另一棟建築，其歪斜的目的就很難令人忽視了。

これは一棟沿街建成的低矮房子，可是卻建了柱廊。廊子的柱，為了出花樣，是用紅瓦筒所砌成。這無可厚非，但建築師在柱列的最後一根卻故意砌成歪的，除了為引人注目，使人生好奇之心而百思不解之外，實在沒有其他理由。我細看了它的柱礎與柱頭的做法，要另燒特別瓦件，是頗傷一番腦筋的，因為它故意失掉柱列標準的做法。同一列建築有一個似乎是標誌性的角塔，紅色水泥磚砌成，上面蓋了一個小斜頂，卻故意把它蓋歪了。用兩個撐子支著，一個自正面支撐，一個自側面支撐，究竟是什麼理由要找這些麻煩？

▶由洛杉磯建築師梅恩設計的交通局大樓

交通局大樓廣場處迴廊的傾斜支柱

▶摩斯設計的林德布萊德塔(Lindblade Tower)刻意蓋出歪斜的角塔

我把幻燈片放給一位朋友看，試試他的反應。他沒有反應，只說了三個字：神經病！（原載 2007.04.11《聯合報》副刊）

◀摩斯設計的派拉蒙洗衣坊

▶歪斜的前衛建築是神經病嗎？

博物館建築的歡樂與憂鬱

到美西走了一趟，出乎意外的看到兩座藝術博物館建築。出乎意外，並不是建築造型出乎我的想像之外，而是沒有想到在有科技城形象的西雅圖看到遊樂場式的博物館，在有文化城形象的舊金山看到表達科技剛性的美術館。美國人真的進入 21 世紀了，他們肯花大錢建造與往昔文化完全切割的公共建築，使我這樣不斷探求新知的老人家都驚訝不置。

三十幾年前，我去過一次西雅圖，是為了看一位朋友及落成不久的博覽會紀念物，如頗負盛名的日裔美籍建築師山崎實（Minoru Yamasaki, 1921-1986）所設計的「太空針」等建築。我對西雅圖的印象是座自然環境美好而市景頗為嚴肅的城市。這裡似乎比較接近美國東部，與南邊加州的風貌截然不同。這裡既是波音公司的故鄉，後來又是微軟公司的產地，有一座著名的華盛頓大學，因此我向來以為她是很「正經」的城市。

很少城市有那麼多水域，不但狹長的面對太平洋海岸，背後還有一座南北向狹長的華盛頓湖，而山嶺起伏，若不是由於高樓林立，快速道路穿越這裡應該是山光水色令人羨慕的地方。今天夾在兩條快速道路之間的市中心區，並沒有山水意象，也沒有公園綠地的配襯。連國際知名的建築師所設計的西雅圖美術館與中央圖書館，都委屈地擠在城區街廓中，很難令人看到全貌。

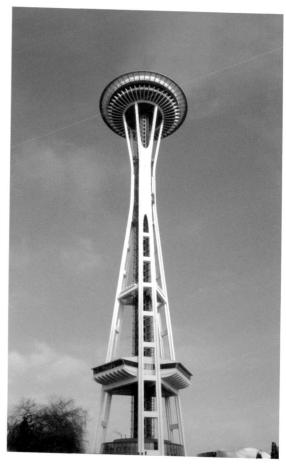

▲ 1962 年西雅圖舉辦世界博覽會興建的太空針

▶ 位在西雅圖的華盛頓大學

▎遊戲性的體驗音樂館

在長條形市區的北邊有一個公園，不知何故，稱為西雅圖中心，也就是太空針與博覽會紀念館的所在地。這座紀念館用哥德式建築的尖拱結構做成裝飾，居然成為西雅圖常用的標誌，可知該市實在沒有其他值得注意的建築。這座紀念館目前已用做科學館了。就在太空針的下面，公園的一邊，這個向來正經的城市居然請南加州的建築師蓋瑞，建了一組遊戲性的建築，使我大感意外。蓋瑞的風格是大家熟知的。在畢爾包美術館，在洛杉磯的迪士尼音樂中心，都是灰白色的，碩大的金屬立體曲面，像被捏扁的罐頭，令人驚訝，卻仍然是嚴肅的。可是在西雅圖，蓋瑞居然用起顏色來了。這座建築是兩個博物館合建在一起的，可是在外觀上，好像三棟建築，每棟建築一種顏色。自公園南側望過去，只看到兩棟，一棟是濃重的暗銅色，一棟是輕快的青白色，像兩隻怪獸緊靠在一起，中間則是高架輕軌穿過。遠遠看去，又像巨大無比的公共藝術抽象造型。襯著草坪

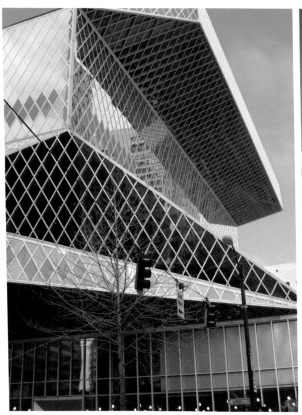

與樹木，確實是很動人的。後來我知道，青白色的一邊是「科幻名人博物館」（Science Fiction Hall of Fame），暗銅色的一邊是「體驗音樂館」（Experience Music Project），都是美國前衛藝術的文化設施。

我們走到門口，沒有進去，就繞到後街去看看。後街是第五大街，車輛甚多。為了看全面，我們過了街，在對面的停車場上，看到的還是兩棟建築。「體驗音樂館」好像被車輛撞成怪模怪樣的銅器，又像一隻癩蛤蟆。另一棟是主要入口與餐飲服務部分，蓋瑞用大紅色的金屬板建成一個山丘狀的建築。為了使這兩個大怪物生動些，毫無來由的在崎嶇不平的紅色與銅色屋頂上，搭上成條輕撐架與玻璃長條形的曲面，七橫八豎的好像碩大的滑梯一樣。真的使人想到科幻小說中的古怪世界。這些怪異的 21 世紀造型，使得遠處高高的太空針，相形之下像一個老古董。

再向前走去，在第五街的另一端，出現了第三種顏色，是灰白的鈦金屬的原色。這大概是背面吧！但站在停車場的遠處，可以看到三種顏色的三棟古怪建築，紅色居中，銅色在左，銀色在右。我站在那裡，實在沒法了解蓋瑞心裡在想些甚麼。他是在締造一種新的視覺境界呢？還是在玩弄我們？這個建築的美感在那裡？我看不出來，但無疑的為這個龐然大物所激動。居然有如此開明的業主，讓建築師玩這樣的遊戲。我不願多想，恐怕中了他的計。他在進行這種設計的時候，心中一定暗笑像我這樣的傻瓜，會在冷颼颼的冬天站在它的前面，拚命想歸納出一點道理來吧！那裡有什麼道理，只是好玩嘛！

這種建築的妙處，就是從不同的角度都可看到不同的造型，雖然都沒有什麼特殊的意義。建築師想做的是未來感。未來無法預測，所以藝術家就嘗試一些在今天無法預料也無法認同的辦法，創造新的空間經驗。這一點，蓋瑞做到了。走在第五街的街面，可以看到的幾個門窗開口，顛覆了一切理性原則，我只好投降了。北邊的街面，回到蓋瑞的老把戲，是銀灰的自由造型，看上去熟悉些，雖然也說不出什麼道理，至少有亨利·摩爾（Henry Moore,1898-1986）雕刻的美感。可是走到西邊，居然又發現紫色的區塊矗立在眼前。轉到這裡，我在精神上已無法負荷，決定先找個座位休息一番。我們走到太空針的方向，回頭看去，才發現有四種顏色的組合全面呈現。它們擁圍在一起，好像外太空訪客搭起的五色營帳，與嚴

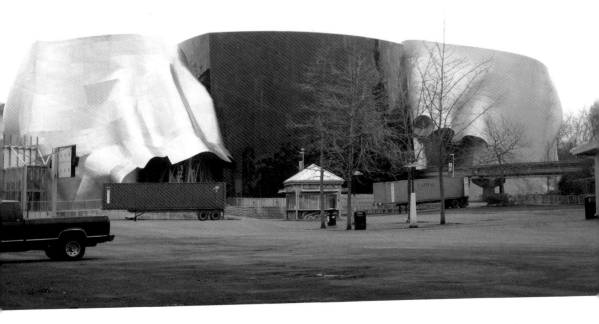

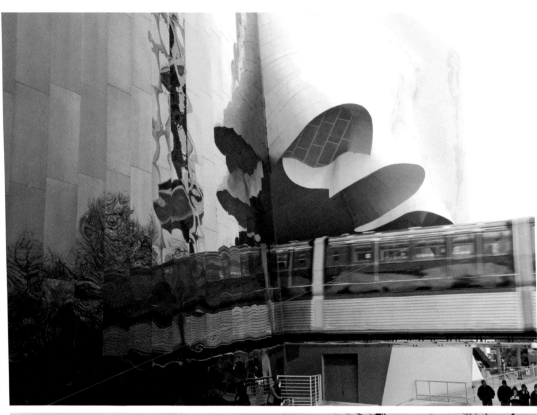

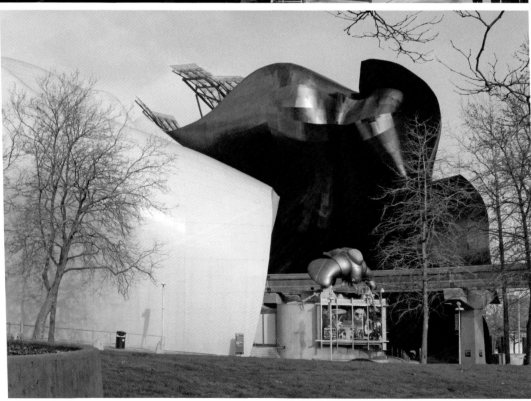

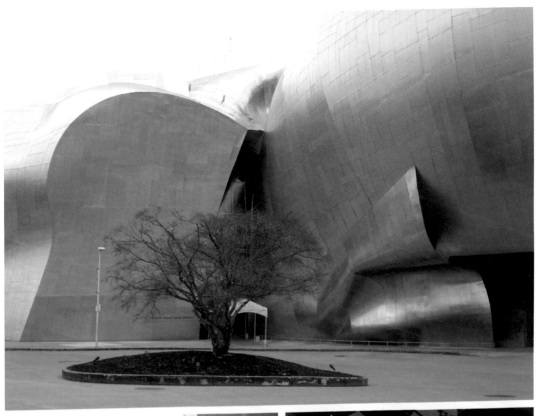

▲▲具雕刻體美感的建築

▲西雅圖中心內蓋瑞設計的遊戲性建築體驗音樂館

▶體驗音樂館室內展覽一隅

▼高架輕軌車穿越建築物

◀濃重的暗銅色建築與輕快的青白色建築似兩隻怪獸

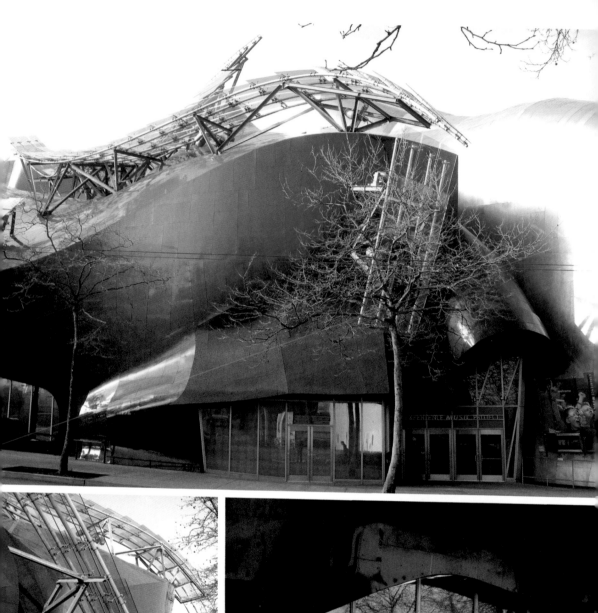

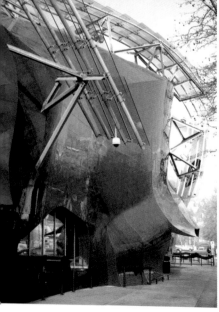

肅的西雅圖格格不入。休息一會兒，決定過去看博物館的展示，順便體驗一番它的內部空間。

▌震後修建的迪揚美術館

舊金山是我所熟悉的城市，金門公園是我去過無數次的地方。迪揚美術館（De Young Museum）與對面的科學館是我每到舊金山必去拜訪的博物館。它們都是 20 世紀的建造物，帶有古典風味的建築，平和、樸實，符合博物館身分的高貴格調。科學館曾在上世紀中葉加建正面，雖現代仍古典，風格沒有改變。可是最近幾年兩館突然都全面改建了。他們沒有考慮到市民的記憶，使我悵然若失。

迪揚是因為大地震時，發生嚴重破壞才立意改建的。原來東方收藏的部分，已另立亞洲美術館，搬到市中心去了，他們決定利用這個機會為迪揚造一座趕上時代的美術館建築。舊金山附近雖為重要大學的所在地，但在文化性建築上確實是落後的。然而他們選聘歐洲色彩鮮明的瑞士建築師赫爾佐格與德梅隆（Herzog & de Meuron）卻出乎我的意料之外。舊金山誠然比洛杉磯要嚴肅些，但在金門公園這樣一個文化休閒的環境中，輕鬆的人性化空間比較重要，為什麼要搬一部「經典」來破壞氣氛呢？這家建築師原是專設計極簡的玻璃建築的，成名於國際後，開始出花樣了。可是沒想到他們在金門公園建一座深沉的鐵鏽色的大鐵塊似的建築，讓人看了喘不過氣來。

近年來，前衛建築忽然愛上鐵鏽色了。這個顏色大約在三十幾年前曾為後期現代主義建築師使用過，在台灣，仁愛路上的鴻禧大樓就是深赭色，沒想到風水輪流轉，這個顏色又回來了。迪揚藝術館就這樣成為金門公園的鎮園的鐵塊了。也許是為了減低扁平的感覺吧，建築師在一端建了個倒三角形扭曲的高塔，同樣是龐大的體型與黝黑的色澤，一點也沒有令人愉快的感覺。老實說，我真不知道他們存的是什麼心思，為自己當紀念碑嗎？既然有塔，我就先登上去看看再說。這是過去的迪揚美術館所無法提供的服務。自塔上瞭望舊金山市起伏的地形及與自然交錯在一起的都市建築，令人身心舒暢。向下看，也可看到美術館的屋頂上幾條好像用利刃

► 以大紅色金屬板建成山丘狀的建築

◄◄ 屋頂上架著玻璃曲面形成怪異的造型

◄ 巔覆理性原則的開口

割切的尖長空間。這是全世界的流行，這裡也不能免俗。高塔的另一端，是鋼架屋頂伸出幾十公尺的戶外咖啡座，連到一個雕塑公園，巨大的尺度使觀眾感到自己十分渺小，可是人們都會到這裡用餐，似乎並不介意這個龐大的鐵塊帶來的心理壓力。他們很可能樂於在巨大的陰影下獲得庇蔭吧！

西雅圖與舊金山兩種令人驚訝的前衛博物館建築，説明了 21 世紀是崇尚建築的時代。建築師受到無比的尊重，世人很願意交付他們表現的自由而毫無怨言。在 20 世紀，現代主義當行的時候，人文主義的思想最受重視，主張建築是為人而存在，建築師是為人性服務，因此個人的表現要放在後面。對於急於表現的建築師會被譏為英雄主義。曾幾何時，建築忽然成為表現的工具，越是急於表現的建築師越受大眾歡迎，這使我感到，原來人文思考是一種錯誤，感官刺激才是重要的。這兩種博物館，一是迪士尼式的歡樂，一是紀念碑式的憂鬱，但都與博物館的內容無關。兩館我都看了內部的展示，除了西雅圖的一個特展外，展示方式並沒有進步，展示的空間與過去並無差異。迪揚的展示，空間大些，光線的設計比較考究，卻沒有什麼值得特別注意之處。足証他們對於博物館的興趣不在內容在建築，不在文化在休閒。對於一個博物館人來說，對這樣的發展趨勢，不能不感到一絲悲哀。（原載 2007.02.13《中時人間》副刊）

▶迪揚美術館似一座深沉鐵鏽色的大鐵塊

▶▶迪揚美術館的扭曲高塔

◀自高塔下看迪陽美術館的屋頂

▶迪揚美術館藝廊之一

▼迪揚美術館的雕塑公園

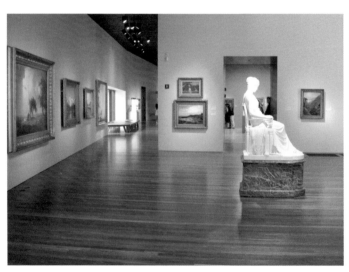

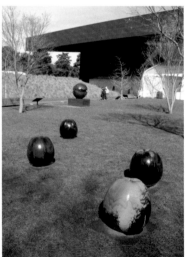

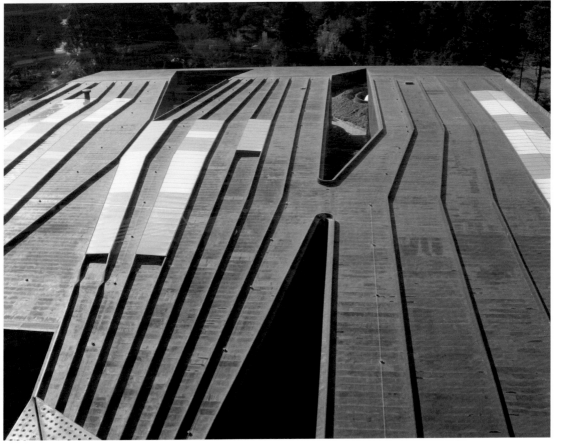

美術館建築到哪裡去？

文化覺醒

8 月初，到美國中、西部走了一趟，沒有別的目的，只是想看看三個城市近年來完成的美術館建築。美國是一個由平民意識建立起來的國家，原本在城市建設中並不重視博物館或美術館，因為這些東西是沾有貴族味的。也許是這個理由，他們的城市中原沒有文化類建築的位置。只有受法國影響的首都計畫，才有配襯國會大廈的國家博物館系統，而這些完全免費的博物館也是一種民主紀念碑的性質，強化了平民化的政治意識。

到了 20 世紀初，美國產生了文化的覺醒，遙望歐洲大陸，體會到文化貧窮的滋味。各地的企業家義不容辭，在市政府的協助下彌補此一缺陷，設立具有指標性的美術館。可是城裡沒有預留美術館的位置，好在美國建城強調市民的需要，多預留了大塊綠地為公園。各地就在公園中劃地供美術館建設之用。因此在二次大戰之前，美國各城市都已略具文化的面貌，以古典建築嚴肅的外觀承襲了歐洲貴族的風味，足以使他們感到自傲。

然而美術館可以代表城市的形象，卻無法滿足市民的需要。藝術家要破除傳統的束縛，不斷的追求未來，市民們則敬而遠之，與美術館劃清界線。逼得美術館不得不走向大眾，推動行銷策略，希望成為全民的文化機構。他們想到的方法之一就是利用建築的造型與空間的感動力量來吸引大眾的目光。如有可能，就設法把美術館自市區邊緣向市中心挪動。到了 20 世紀末，美國的平民已經願意在美術館前排隊買票了。

嶄新的美術館時代

由於古根漢美術館在西班牙畢爾包分館建築上的巨大成功，改建、增建美術館成為潮流，對美國各城市也形成很大的衝擊。國際上幾位建築造

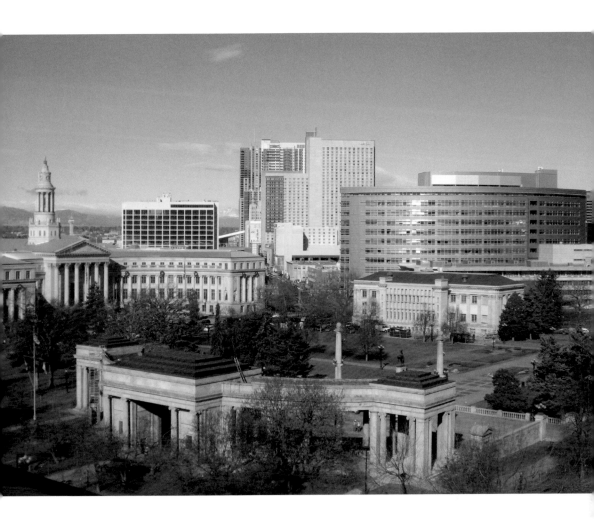

以羅馬式敵廊為界
的丹佛市政中心

型名家遂有了表現的園地。自 20 世紀末以來，國際建築界出現了叛逆性
的解構主義理論，用在建築上就是顛覆一切建築的原理：不顧地心引力的
結構邏輯，不計平靜和諧的美感原則，不理會內部的功能，只管眩人耳目、
驚心動魄的造型。這可以說是平民美學發展到極限的情形。美術館的知性
完全被感性所取代。我自建築刊物上知道，近年來美國很多城市接受了這
一觀念，建設新的美術館。在中西部的一些城市，原本在美術館與博物館
的建設上相對落後的，趁此機會趕上時代，建造起令人目眩的地標了。我
很好奇，這些原本很樸實的城市，怎樣迎接新的美術館時代呢？因為我的
年紀已無法旅行太久，而且必須拖著兒子陪我，在旅程中只安排了三個城
市：洛磯山麓的丹佛市（Denver）、極北的明尼波里斯市（Minneapolis）
及大湖邊的密爾瓦基（Milwaukee）。

▲ 丹佛市——李伯斯金的歪斜建築

第一站自舊金山飛到了丹佛。丹佛是克羅拉多州的首府，它的標誌是巨大的紅色岩石景觀。要談文化應該是紅人文化。這個城建設於19與20世紀之間，深受紅岩的影響，市中心區的街面建築雖然在樣式上都是東岸的，帶有古典意味的三、四層的樓房，但在色彩上是一致的：都用紅色。我深深感覺，他們是有意的以紅色為市標，連超過十幾層的大廈都不例外。這些紅樓乍看之下以為是紅磚砌成。近看則是各種材料組成，包括紅岩、紅磚與紅漆，有些是紅磚上再加漆。早期的市街房子確以紅磚屋為多，配以紅岩過樑。在這樣的紅色背景下，丹佛市在市中心南側闢建了行政中心。一個空曠的大公園，中間是羅馬式的敞廊收邊的廣場，遙遠的兩端各為州政府與市政府大廈的高塔。以古典學院派的標準來看，建築外觀有些幼稚。這個廣場連接著市中心與新闢的文化中心。丹佛似準備自此開闢出21世紀的新天地。

丹佛在這裡原來就有一座美術館，是六層樓的建築，方正、平淡，面對廣場。到了上世紀末，他們決定強化文化形象的時候，在展館的後面建了一座堡壘式的大樓，反而把美術館的印象淡化了。相反的，在廣場對面的圖書館，委由知名的後現代建築師葛里佛斯（Michael Graves）設計，不但建築

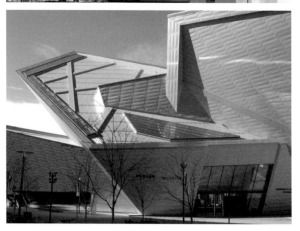

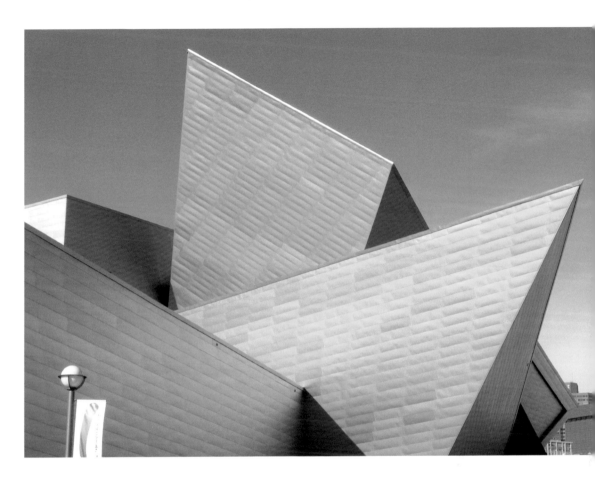

面積增加了許多，多彩的積木式的建築頗能引人注目。即使今日，我進到文化廣場時，最吸引我目光的仍然是這座體積龐大的圖書館。顯然丹佛人覺得圖書館不夠搶眼，不足以吸引世人的眼光，就擴大美術館，請了前衛的歐洲解構主義建築師，徹底打破丹佛市保守的印象，建了一座又歪又斜的怪物，就把我吸引來了。我很佩服他們的膽識，居然把整個城市做背景，讓李伯斯金（Daniel Libeskin）放手創作一個嚇人的雕塑。

自市政廣場向前走，站在文化廣場上，就可看到這個歪斜建築的入口，它是故意突出於廣場，做為步行者的端景。它很搶眼，遠看時像一個大三角體自天而降，走到廣場上，它是用大三角形塊體組成的造型。做為一個雕刻體，這個角度是動人的，配上紅色的鋼骨彎成的公共藝術，確實

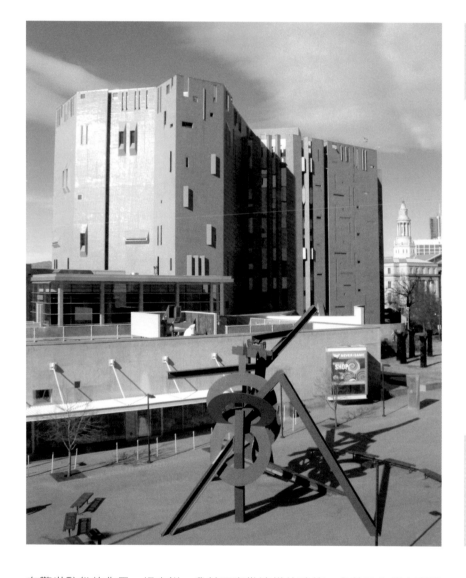

◀以城市為背景的
文化廣場設置了
公共藝術

◀丹佛美術館增建
的漢彌頓館以大
三角形塊體組構

▶丹佛美術館漢彌
頓館藝廊一隅

▶▶美術館漢彌頓
館展示空間

有驚世駭俗的作用。坦白説，我並不喜歡這樣的建築，尤其是內部空間雖
然有些空間趣味，卻沒有尊重美術品的存在。建築師處理歪斜結構就夠麻
煩了。美術展示空間只是利用建築的夾縫而已。可是自城市整體而言，這
樣鶴立雞群的文化建築，對於冥頑不靈的市民也許有振聾發聵的作用。我
認真的參觀了圖書館與美術館的內部，頗有所感。台灣的城市建設沒有文
化廣場的觀念是很可惜的。想起文化的時候，因為都市計畫中沒有預留空

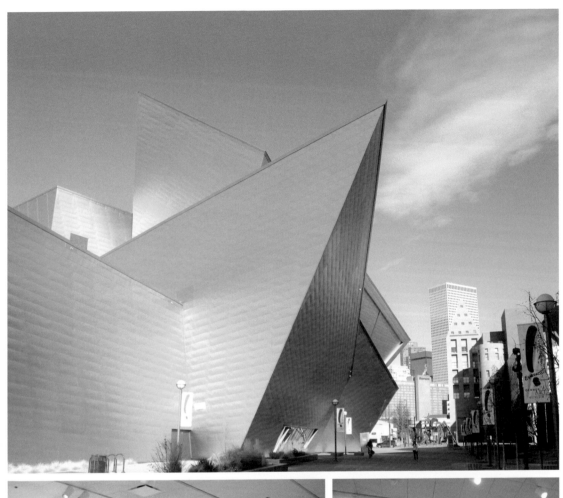

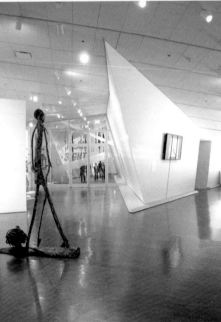

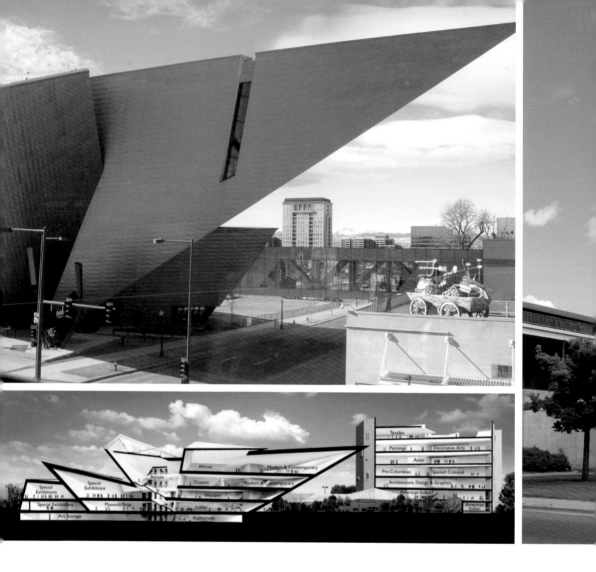

間，只好向公園裡塞，或建在大街上，對城市的意象沒有絲毫的幫助。

🏠 明尼波里斯市——歪斜而不驚異的華克藝術中心

　　從丹佛搭機，飛一個半小時，到了明尼波里斯，這座美國中西部極北的城市，它與明州首府聖保羅隔河並立，稱為雙城。在上世紀 70 年代我曾訪問過這裡，80 年代為了科博館太空劇場星象儀的選購，曾來過聖保羅的科學館。說起來，這是我的第三次訪問。這個城市夏天甚美，但一年有半年為冬天，冰天雪地，令人難以消受。記得 70 年代，自台灣去的盧偉明先生在市政府都市計畫單位擔任要職，為明城勾畫了冬天室內活動的

▲▲ 丹佛美術館漢彌頓館的大三角形造型具驚世駭俗的效果

▲
左側是丹佛美術館漢彌頓館剖面圖，右側是原有的美術館剖面圖。

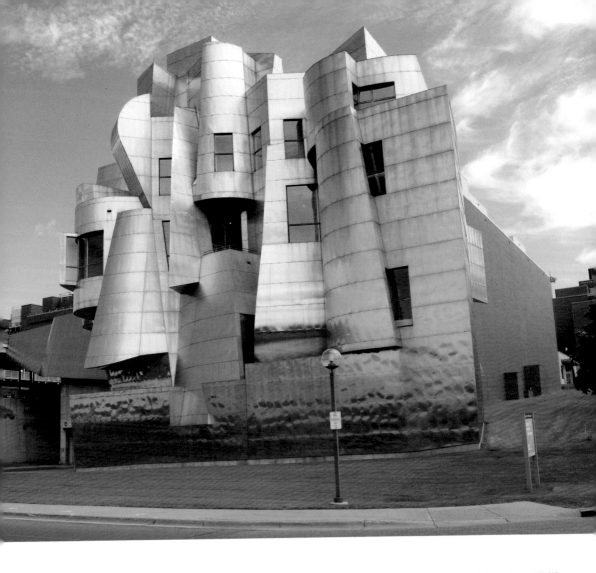

▲ 明尼蘇達大學美術館（攝影漢寶德）

動線，發明了跨街橋的辦法，使商業街兩邊的店鋪在二層連在一起。這樣再冷的天，人們照樣可以出外逛街，享受購物的樂趣。

　　這次短暫的停留，承蒙老同學蔡友仁夫婦接待，他們第一件事就是讓我走一趟聲名遠播的商店街。這種不必走到戶外就可遍歷各種美好的公共空間的經驗，實在令人難忘。可是誰記得這是盧偉明的貢獻呢？在我們離開明城之前，友仁兄帶我們去看郊外數哩處的一座「美國商店城」。這是一個室內的世上最大規模的購買、遊樂場的結合體，是北國為適應氣候而設計的市民活動中心。這樣的構想看得我瞠目結舌！

　　我來明城原是想看著名的私立現代美術館：華克藝術中心（Walker

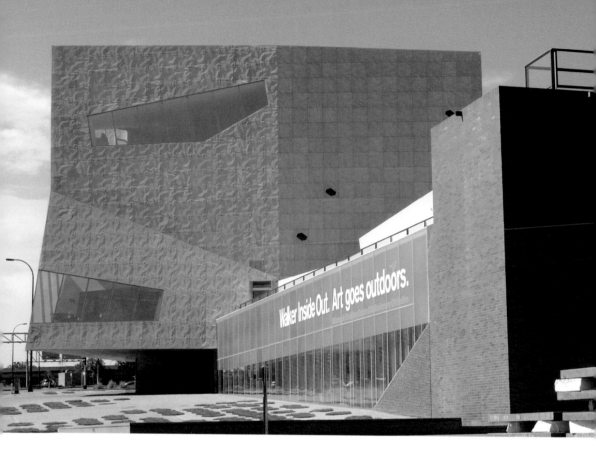

Art Center），順便看看明尼蘇達大學的美術館。沒想到我的老同學還帶我看其他的文化建築：原來明城是一個非常重視文化的地方，只是並沒有集中在一起而已。他還帶我去聖保羅看新建的科學館，原來我當年所拜訪的科學館已經搬家而且擴建了。明城是千湖之城，在市區範圍內有很多大大小小的湖泊，風光明媚，很多人家都住在湖邊，有錢人還擁有自己的遊艇，可以遊湖取樂。我的同學也是家住湖邊，也有遊艇，還特別為我們遊湖一圈。清澈的湖面上反映著藍天白雲，是很少有的愉快經驗。

　　華克藝術中心座落在一片綠地的一側，新建的館舍在外觀上盡量做到歪斜而不驚異，是屬於平和的前衛路線，連我也樂於接受。歪斜已經是時代的特徵了，在文化性建築上不趕上時代風格不成，但如能使用歪斜的語彙而不失視覺平衡的原則，在美術館上應該是適當的。這正是建築師赫爾佐格與德梅隆（Herzog & de Meuron）的個人風格。這樣的作品還有一

▲歪斜而不驚異的華克藝術中心（攝影漢寶德）

◀加州建築師蓋瑞以鋼架與玻璃創作的鯉魚（攝影漢寶德）

▶溫和近人的華克藝術中心室內（攝影漢寶德）

個特色：室內空間雖有歪斜，卻不會因空間趣味而犧牲展示的效果。與丹佛美術館的旁若無人，要溫和近人得多了。即使與原有的現代主義的紅磚塊體建築連在一起，也不覺得十分突兀，只有紅、白與輕、重的對比而已。

華克藝術中心強調藝術要走到戶外，所以闢建了雕刻公園，是我所看過非常精采的雕刻園。其中有一件作品是加州建築師蓋瑞用鋼架與玻璃片所做的一尾鯉魚，放在椰子樹林的溫室裡，很有看頭。

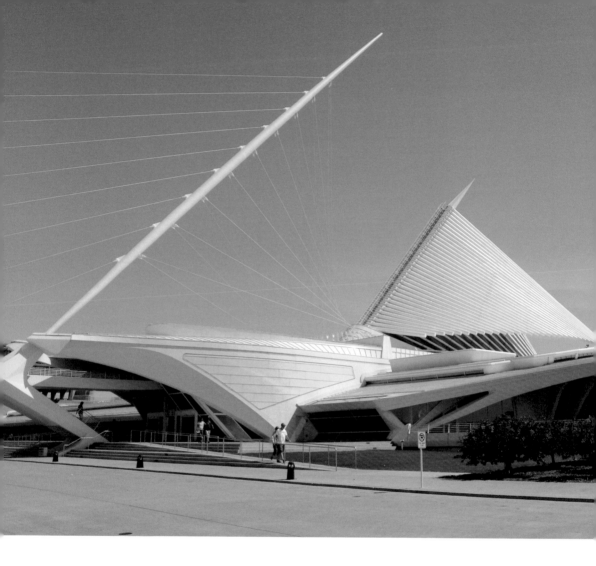

◆ 密爾瓦基──鮮「活」的密城美術館

最後一站是密爾瓦基。威斯康辛州是萊特大草原作品的故鄉,所以多年前我就來過這一帶,只是沒有到過大湖邊上的這個城市。這次來,是自報導中知道,密城在前幾年建造了一座非常眩目的美術館,因此為全世界注目。我既來到附近,不能不到此一遊,看這座 21 世紀的美術館有多神

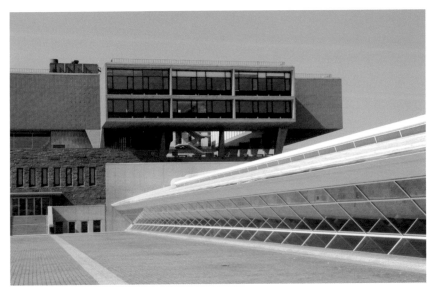

▶密城美術館增建
的大廳「翅膀」
展開曲線之美
（攝影漢寶德）

◀西側藝廊立面，
左側赭色建築物
是美術館。

◀連接市區與美術
館的天橋

奇。我們是先飛到芝加哥休息一夜，再開車一小時半到密城的。本來不太方便，所幸有一對在芝加哥留學的年輕夫婦來接待我們，才很輕鬆的到密城走一趟。這位鄭同學是學建築的博士生，大概也很希望乘機親眼看看這座前衛建築吧！

密城美術館是由著名的西班牙建築師卡拉特拉瓦（Santiago Calatrava）所設計。這位先生十分聰明，學結構工程成了精，與機械相結合，把建築建成「活」的了。他在西班牙所建的科學館，是一個著名的大眼睛，到晚上可以闔起來，白天張開，成為世上最具特色的建築。成名之後，為世界多國所爭聘，凡是在經費上不成問題的業主，都會因擁有其建築之特色感到驕傲。想不到密爾瓦基居然也弄到一座。

可是我這樣的老古板實在弄不懂為什麼建築需要「活」起來。記得在台中市正推動古根漢美術館時，當時世界著名建築師哈蒂所提的案子，就是使其中一塊建築可以移動。除了引人注目外，我實在看不出移動的建築有什麼意義，更不用說開闔了。

密城美術館是面對水面的一隻大鳥，又像一艘帆船。該市的基地是緩緩的山坡，城市的邊緣是一堵高牆，這艘帆船就靠一個長橋連上岸邊。岸上是廣場，廣場後面是高樓大廈，似是很體面的市中心及寬廣的大道。回

頭來看這艘船，但見一只桅杆高聳天際，繩索緊拉繫著長橋與主桅，主桅上像翅膀一樣的帆，展現優美的曲線韻律之美。為了吸引觀眾，這對翅膀每天會緩緩的展開，然後緩緩的垂下，使很多人為觀賞展翅而來。

這對翅膀實際上是大廳上面的遮陽。這大廳是橢圓形，上面是高高的尖形玻璃屋頂，透過玻璃可以看到翅膀的肋條。大廳的兩翼，是伸展著的不會動的翅膀，都是服務空間。這麼大的架勢，很優雅的造型，你所看到的都與美術的展示無關。所以這座美術館是一件藝術品，但美術在哪裡？卻是費思量的。在室內，仍然是優雅的結構造型與空間的詩情。原來這只帆船只是美術館的大廳。在帆船遙遠的左側，是一座現代主義的赭色方形塊體建築，那裡才是美術館的所在吧！自帆船到那邊是一個長廊，幾乎無人願走進去。我們走了一段，發現有咖啡館，就坐下來吃東西了。真是很抱歉，我不遠千里而來，竟然未看到美術館的展示室，只吃一頓飯就離開了！

▶ 可以開闔的「大鳥」實際是大廳上方的遮陽

▶▶ 仰視大廳的天花

◀ 大廳入口處

◀ 西側面向市區的藝廊

▎展現自己的美術館建築

我走訪的三座城市，原是美國中西部樸實的生活環境，建築一板一眼，循規蹈矩，與東部、西部的大城市比較起來，予人以世外桃源之感。這裡雖然也有高樓大廈，但一種安靜、平和、與世無爭的氣氛，也許是受到大自然環境的感染吧！記得三十年前我初訪這裡的時候，曾有來此落戶的想法。誰知道到了 21 世紀，卻會以擁有誇張的美術館為榮呢？新時代的美術館建築不再以展示美術為主要任務了，它要展現的是它自己，這就是美術館未來要走的方向嗎？（原載 2008.10.22-23《中時人間》副刊）

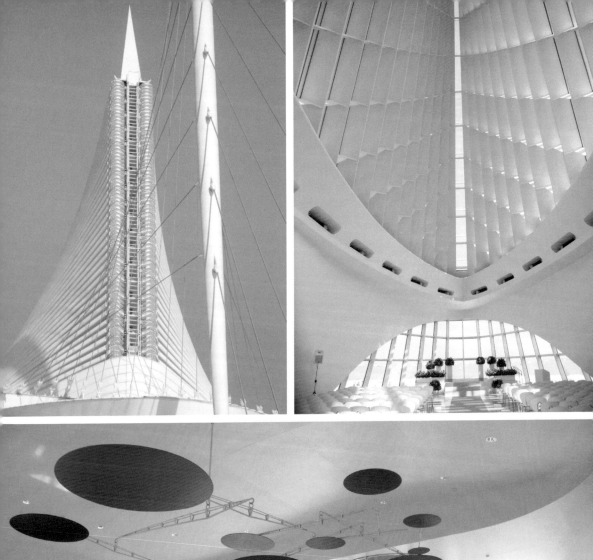
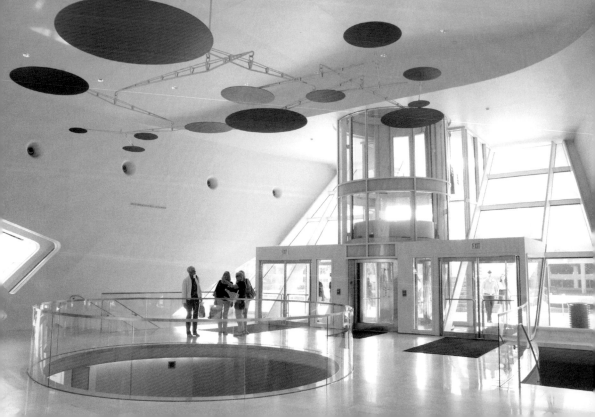

耶魯大學的兩棟建築

▌藝術與建築學院

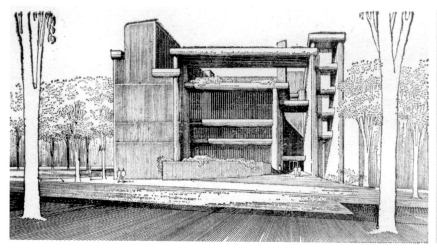

◀ 建築師魯道夫設計的耶魯大學藝術與建築學院草案之一

▶ 耶魯大學藝術與建築學院是 20 世紀 60 年代建築新形式的代表作之一

▼ 耶魯大學藝術與建築學院是直角形式的追求

　　有人説耶魯大學的藝術與建築學院（Art & Architecture Building）之落成是一件建築界的大事，它可能造成極為深遠的影響。我們不知怎樣去看它，但不能不承認它所引起普遍的重視。魯道夫（Paul Rudolph,1918-1997）以新建築第二代的領袖之一的身分，執掌世界首屈一指的耶大建築系，除當地法規外，在極少限制之下，完成此一作品。由於其在設計過程中之審慎態度──先後共六個草案，然後定稿，我們可以假定它代表魯道夫在創作概念上的新發展，代表他天分的極限。同時，我們也不妨把它看成世紀中以後綜合一切審美要求而出現的新形式之一，我們可以藉此看出建築未來的可能性與限度。

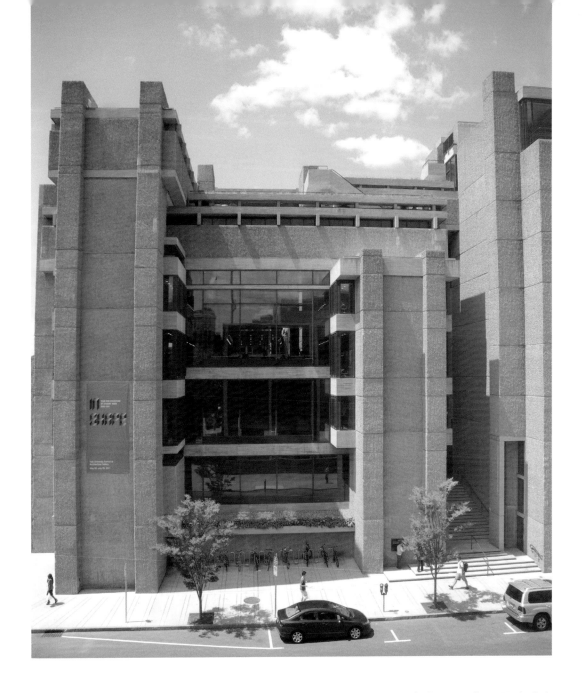

　　一如馬浩利・納瑛（Laszlo Moholy-Nagy）在 1964 年 2 月號《建築論壇雜誌》（Architecture Forum）所云，近十年來美國領袖建築師之創作方向，無不根植於一種歷史形態：這無可否認的帶有歷史主義之折衷主義的色彩。魯道夫自 1950 年迄今，自包浩斯的影響至柯比意的厚重

造型，竟看不出什麼有系統的歷史的準則，似乎是由一種對空間變化的特別喜愛，對矩形組合的過分偏好支配其發展。

　　故自某一方向看，魯道夫沒有理論，有之，其理論則緊貼著抽象的空間與形式之創造，基於視覺，他也許處身另一幢「形式的尋求」（The Search For Form）。惟其如此，他不解釋自己的作品，而讓觀眾去體驗。如果此一假定為真，我們可以把他歸之於沙利南（Eero Saarinen）的一類，接近感官而遠離思想，只是他是哈佛的學生，愛好直角勝過曲線而已。或者我們可以說，他永遠把空間放在第一位。他曾說過：「在安排房子的

▶耶魯大學藝術與
　建築學院入口

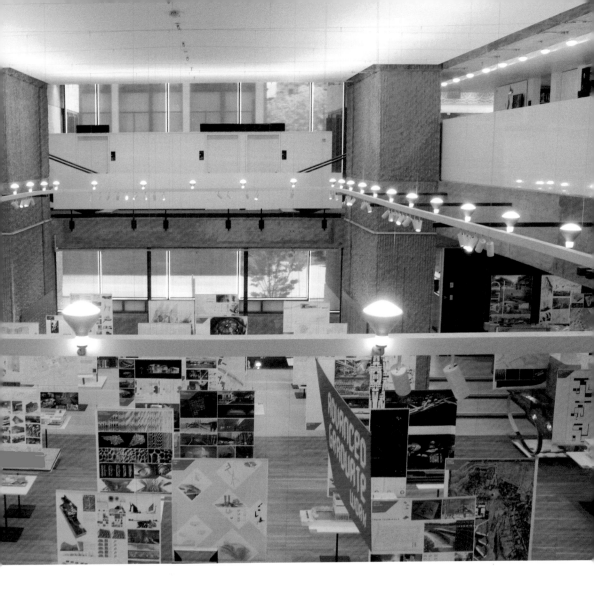

▲ 自二樓俯視地面
　層作為展場的中
　央大廳

藝術中，我們令人懊惱的是缺乏創造各式空間的進一步研究，我們需要空間的連續，我們需要其他能鼓勵社會接觸的空間…」也許是由於這些空間的渴求，使它在近十年來，逐漸放棄以密斯（Mies van der Rohe）為本的新樣態主義（Mannerism）的建築，而把面表現作進一步的強調，使得極為接近 20 年代的荷蘭新造型派，並推展出一種直角的視覺形式。不管我們怎樣假定，他的作品，以耶大的藝術與建築學院為例，使我們強烈感到一種深思熟慮的創造，一種強人接受的，具有高度意識化的形態，或者我們用他的説法是空間。

他說「我相信我們已進入另一階段，在新階段裡，規律的方法不是僅有的組織工具。」他的新作可以為這句話做很具體的註腳，可以驗證他思想中所型鑄的新工具。而在今天，根據我們對現代建築的理解，大體尚能覺察出他所暗示的意義：更多的三向度空間變化，更多的面組合。在結構上，他役使現代技術，而不為技術所役，但嚴格遵守結構為搭構空間而存在的原則。因此我們看到，「經濟」已經不再是建築藝術創造的先決條件：結構的合理，限於視覺的清晰與力學的穩定。在這裡，包浩斯的精神消失了，現代建築在藝術圈中之地位乃能保存。空間與架構空間的結構，已經蘊含了新的感覺的真理。魯道夫也許可以因此自表面裝飾的時下潮流中，自許為空間的藝術家，一如過世之萊特。

空間的基本構思是一個大井字，井字的四劃為主要的樓層空間，中央為自然形成的空間之匯合，而空間的變化、高度差、第三軸的流通，均以此組合方式為基礎發展開來。樓梯、電梯對附屬空間則另成一體，連接於井字的一角。井字的每一劃皆為一狹長的樓層，約六比一。在短向豎立四根扁空的大柱子，而各樓層似為柱子間搭連的長橋。這個方式的結合，使魯道夫有充分空間變化的自由，井字的四劃，每劃夾持之橋面高低隨意，或互相穿插，或互相交接，而與中央大廳之間亦可自由做機能或空間的連繫，甚至有萊特式的高天窗。此作品之高度變化竟無兩部分在同一水平面上者。機能性的使用此空間，則長橋為畫圖室、辦公室等部分，而中央則供圖書館（地層）、演講廳、評圖廳等使用。若干供役部

▲ 長橋高低多變相互穿插

▼ 中央大廳一隅

◀ 位在柱子之間的長橋

▼ 耶魯大學藝術與建築學院地面層平面圖

◀ 耶魯大學藝術與建築學院剖面透視圖

　　份設置地下，接近屋頂部分為繪畫，雕塑系學生之工作室，俾採用屋頂光。屋頂有花園，及供外聘評圖委員使用的客房。

　　形式是量的組合，宛如萊特早期之作品：如拉金大廈，垂直與水平線條之對比，實與空之對比。混凝土表面使用模板造成凹槽，然後敲擊成粗面，使產生粗壯若柯比意，而遠較清水混凝土為均勻而粗糙的面質。清水混凝土則使用於樑材，俾力之傳達清晰易解。室內之粉刷與室外同。亦強調粗細之對比。作為藝術與建築的研究場所，魯道夫顯然力圖把它造成一個充滿藝術情緒的環境。建築物本身已充滿雕塑的意味，而室內更裝點以雕像，乃至浮雕。也許我們可以把它當作一個綜合各種藝術的例子：有巴

森農神廟（Parthenon）上的飾帶浮彩雕，有蘇利文的幾何飾帶設計，有古典柯林斯柱頭（Corinthian order），有壁面的波紋飾，達孔寧（Willem de Kooning）等的繪畫，有古羅馬的女神像，有中國的觀音，有柯比意的黃金尺雕刻，阿爾勃（Josef Albers）的不鏽鋼雕，摩爾的木雕。姊妹藝術的最大功能為空間趣味因而生動化、意識化。（原載 1964.02《建築雙月刊》12期）

▲
蘇利文的幾何飾帶是空間藝術之一

▶ 位在三樓與四樓的繪圖工作坊

▎畢奈克珍本圖書館

　　新時代對建築的解釋是結構與空間。結構之目的在於跨過某一空間，構成某一空間；而結構自成形式，空間容納生活。自此解釋出發，建築方能與時代緊密結合在一起。因為結構是按時代而進步的，空間的需求又因時代而不同。但時至今日，也許我們應該把這觀念略為修正。也許我們不應該過分的貼緊早期機能主義的想法，也許我們要試圖理解機能主義的限度。否則，特別是從事實際工作的建築師們，必然遭遇到一大難題，在設計構思過程與理論傳述脫節，因而造成若干虛脫的學究式的演論。我們的時代立言者多過有實際建樹者，是特別值得大家警覺的。

　　實際上，我們不必捨棄結構、空間的闡釋概念，而應當把它當做起點。更進一步說，我們只需要首肯一種抽象美的存在，承認這種美的要意可以

▶ 混凝土表面的凹槽
　處理是粗獷主義的
　經典表現

▶▶
萊特式高天窗下的羅馬女神像

與合理的結構與空間的要求並存不悖。承認這一點，並不會減低建築師的專業權威，相反的，它會讓我們更切實的正視建築的創造問題。

特以美國最大的建築師事務所Ｓ·Ｏ·Ｍ的作品，耶魯大學畢奈克珍本圖書館（Beinecke Rare book & Manuscript Library）為例，說明此一事實。班希佛特（Gordon Bunshaft,1909-1990）是Ｓ·Ｏ·Ｍ的設計實際主持人，他默默地為美國的建築界帶來極大的影響，他是屬於只做事不說話的人。

耶大的珍本書圖書館的上部結構是矩形的體，它同當代最流行的形式一樣，在表現上是偏重於面的設計，但是要在形式與理智上均得到滿意的效果，必需順著構造表現的路子。換言之，一個美好的形式必須合乎結構的原則；雖然不必合乎最經濟的結構原則。Ｓ·Ｏ·Ｍ在這裡使用了該公司

▶ 自二樓書庫俯視入口進廳

◀ 畢奈克珍本圖書館一隅，右側為以青銅為框的玻璃書庫。

▼ 耶魯大學畢奈克珍本圖書館，立面以十字形單元組構。

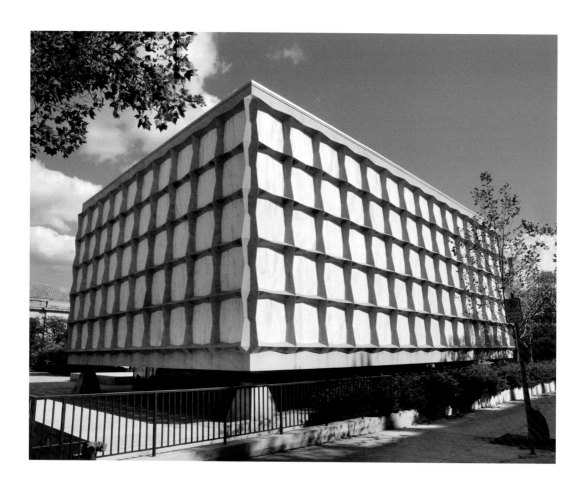

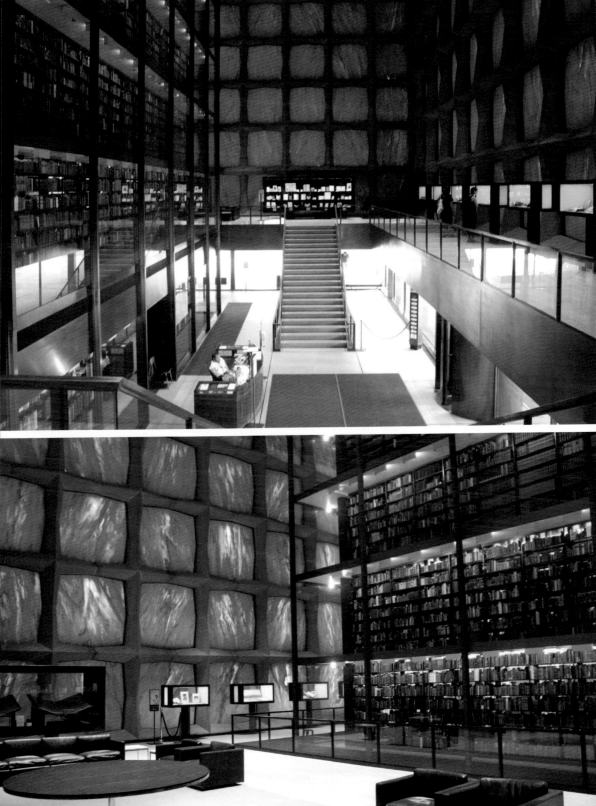

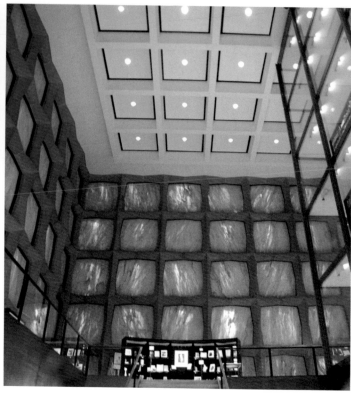

為比利時布魯塞爾的銀行大廈計畫所用的同樣的結構方式，以十字形的單元銲接，使四個立面成為四個 50 呎高的龐大屋架。然後由四角的四個大鉸鏈承托起來，負擔了該建築物的部分荷重。這個新的結構方式給人以強力的印象，即使受到裝飾的構造主義的諷刺，仍不能掩蔽其光輝。

　　無可否認地 60 年代對戶外空間的處理，有一種日增的興趣，而且幾乎也公式化了。公式化雖非一好現象，但至少表示空間美逐漸得到共通的品評標準。新的公式是廣場加一個或升高或降低的次廣場，加階梯的聯繫，加空間的對比，加內外空間的連通，這個公式在耶大的珍本圖書館運用得最為恰當。由於其室內空間要求甚為簡單，甚至可以使戶外空間趣味，很自然的在戶內得到另一高潮：此高潮是青銅為框的玻璃書庫。我們覺得其內部空間的處理雖極成功，但其入口的方式乃至進廳空間的處理，似與其外部形態所表現之意想不合。設計者應該儘量設法使外觀寶石匣的

▲ 畢奈克珍本圖書
館雕刻庭院，是
日裔藝術家野口
勇的作品。

底邊為該建築物的主要樓面，而非以廣場水平面為主。很顯然，設計者有意在空間、結構、形式三方面，做個別的考慮。換言之，實體之視覺要求，自成結構系統，與空間需求之結構系統截然分開。此一態度與學院派的邏輯系統只有毫釐之差，已經出乎我們接受的界限。

實際上，班希佛特表現傳統的趣味尤甚於此。鋼桁架的十字形單元，外面用石頭鑲包起來，形成富造型意味的構件。單元之間以 1.5 吋厚大理石片為窗，其半透明，柔黃色之室內感覺，與外觀之雕刻意味，使此作極富紀念性。青銅是另一種廣泛使用於此的古典材料，不但前文提及的書庫架是青銅製成，樓梯也是青銅的。天花有藻井。圖書館雕刻庭院是日裔藝術家野口勇（Isamu Noguchi,1904-1988）的手筆。（原載 1964.04《建築雙月刊》13 期）

亦幻亦真的紐約

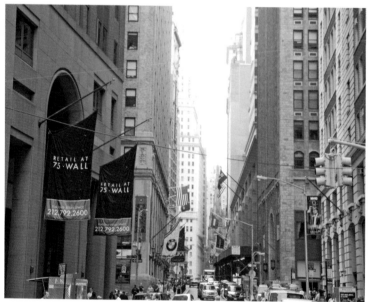

春寒料峭，來到了紐約。

一個體弱、靠手杖步行的老人來紐約做什麼？我回答不出來。心裡有些悶，出來走走，想不到去哪裡，就想到紐約了。紐約又大、又亂、又貴，這裡是散心的地方嗎？可是不知為什麼，當兒子說陪我出來散心的時候，我第一個想到的地方就是紐約。

花三兩天隨便逛逛，只有在紐約可以不必預先規畫。看門道、看熱鬧，隨處都有；想看藝術或看戲，隨時都有。不但有，而且要古典、要前衛、要安靜、要刺激隨意選擇，世上哪裡有如此豐富的百寶箱？我是為此而來嗎？真的不是，說起來難以令人相信，近年來，我一直回想走在華爾街那種「人為谷底」的經驗。站在街上用力仰頭尋找天空，所看到的卻是一線天。這是人類的智慧還是愚蠢的產物？在潛意識中，我很想再經驗一次。

▼ 在紐約，藝術隨處可見──商業空間中不乏藝術品。

▲ 予人有走在谷底感受的華爾街

▼ 在紐約的美術館可同時看到古典與前衛的藝術──大都會博物館一隅

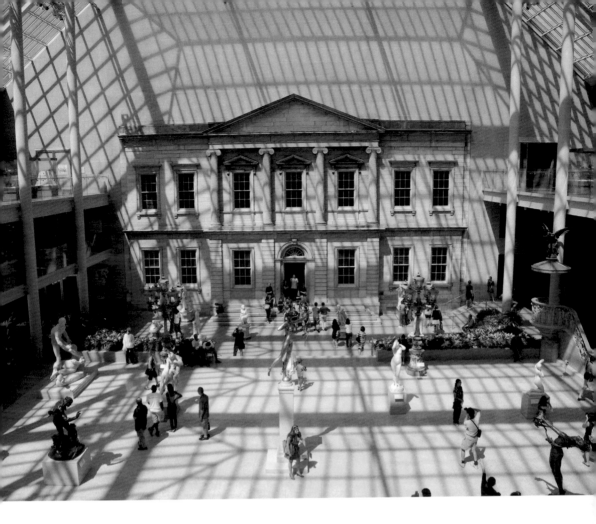

▌蘇活、甦活

　　沒想到在我下定決心成行的時候,一位住在紐約多年的朋友打電話來,聽說我要去,很興奮的要帶我逛逛,為我安排行程,因此解決了我的一切煩惱。照他的建議,我們住進了蘇活區(SOHO)新建不久的一座高層旅館,他還順便建議,附近有一家十分可口的麵包店。第二天早上我們就以去找那家麵包店為名,沿街看看。「蘇活」,是誰的翻譯?實在太正確了!我看到了一個甦醒又活躍的市區。它曾經是半死不活的、為自己命運掙扎的藝術家們集中的地方。藝術家打響了這裡的名號,吸引很多附庸風雅的中產階級市民進住,反而把藝術家趕走,地區的生命卻已經復活了。可愛又可憐的藝術家,你們之中有多少登上受崇拜的寶座,從此名垂青史呢?

四十多年前,我第一次到蘇活
時,這裡是紐約的衰退區,來自世
界各地試試自己運氣的畫家與藝術
學校的學生,看上了這裡破舊的建
築、低廉的租金。可是坦白說,我
很不喜歡當時的環境。畫家們也許
為老建築的趣味所吸引,可是那時
候的我真的無法接受那些「古怪」
的設計:19世紀的蘇活開發商,自
以為聰明所建造的店面房子,正是
一個世紀後,自命為現代主義者的
建築學子所完全不理解的風格。

▲ 紐約蘇活區的市街
建築

▶ 以鑄鐵技術營造立
面的紐約建築

◀ 細巧的刻飾是鑄鐵
的特色之一

　　紐約從來就是帶領世界風潮的,當年的蘇活為了建造四、五層的市街
建築供各種商業使用,找到了一種辦法,既「典雅」又經濟,就是利用當
時成熟的鑄鐵技術,為這些街面房子鑄成古典的式樣。他們並沒有像芝加
哥學派,利用石砌的大柱子、大拱,建立受業界景仰的風格,在建築史上
留名;卻選擇了不易起眼的,小柱、小拱行列整齊的實用型外觀,把店面
裝飾起來。鑄鐵是金屬,但可用模子鑄成花樣,所以這類外觀,細看之下
可以發現有很精緻的柱頭設計,牆面上有細巧的刻飾,都是模仿石雕的作
品。可惜這種街面建築在鑄鐵這種材料失勢之後,就被大家遺忘了。相反
地,很容易把它視為時代的末流,是商人畫虎不成反類犬的作品,後世不
但感受不到它的古雅,還視它為被歷史家指摘的學院派的商業化,連剩下
一點古典的假面具也被揚棄了。

▌復舊而生的時代幻覺

　　四十年前當我站在這些建築前時,由於長期被遺棄,歲月的塵埃汙染
了細緻的雕飾,予人骯髒的感覺。這似乎正坐實了裝飾主義的罪惡,它們
應該被明亮、簡潔、重視功能的現代建築所取代。沒想到時代的推演十分
迅速,我站在街上發呆的時候,現代主義已經過去了,美國人開始萌發了

懷舊的念頭。科學與理性確實很偉大，使我們享有今天這樣舒適、富裕的生活，但有必要把自己的生活也理性化嗎？念頭一轉，美國人開始不再喜歡新建築，而到上世代的舊屋中尋求兒時記憶的溫暖感覺。在此文化氛圍下，科學也改變了。高科技的發展就是科學的人性化，為人類創造快樂的回憶，還不到 21 世紀就在建築外觀上丟棄了理性，進入欺騙眼睛的時代。到了這一步，真實的、實用的都被視為愚蠢，最會騙人的都成為大師了。

難怪，蘇活街上那些一度被丟棄的鑄鐵假古典，忽然使大家感到非常親切。過去由於是假面具而被呵斥，今天反而由於是假面具而被讚揚了。大家開始把面具上歲月的塵埃洗除，顯露出美麗的飾紋，連我這個遠來的遊客也感覺在 19 世紀的街道上過 21 世紀的日子，是令人興奮的。是我們回到了 19 世紀呢？還是變了一個 21 世紀的魔術？我又感到惶然了。

復舊似乎創造時代的幻覺，創新所著意的也是幻覺。想不到懷舊的紐約人把會作夢的建築大師蓋瑞請來，建了一座高層公寓。這位仁兄向來只在美術館、音樂廳之類的遊戲性建築上出花樣，因為玩弄造型，無關乎建築的宏旨，但是要怎麼在日常居住的建築上耍花樣呢？就在蘇活區附近，我們搭車數分鐘就可看到它高大、明亮的身影，在普遍四、五層樓高的老市區拔地而起。閃亮的金屬包裝反射著春天早上的陽光，把鄰近的古典式高樓都比下去

了。這位專作太空垃圾造型的建築大師，怎麼使這座高級公寓大廈看上去既有身分地位，又有 21 世紀的虛幻感呢？他很聰明的在多種嘗試之後，選擇了波紋，使原本方正又規則的大樓表面，好像永不休止的閃動著。我的朋友以假裝買房子的方式騙進去看看，而且有工作人員的導覽與說明，發現外觀的新潮完全與內部功能無關。內部只是普通的公寓，擺了些蓋瑞設計的家具而已。我們在外面所看到的閃動的造型，真的只是一種嘉年華會式的包裝。

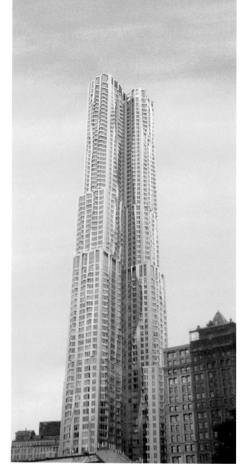

▌古舊記憶與城市的對話

幻覺是什麼？也許是想像力的放縱吧！我們在紐約市中心區轉了一圈，喚回了一些記憶，就被帶到一個廢棄高架火車軌道上。紐約市把這一段軌道變為帶狀空中花園，在古老的市街中穿行，這是當前全世界風行的保存舊記憶與綠化環境的巧妙結合，使人走在上面，為花木、高樹所吸引，產生走在鄉間小道上的幻覺。

在鬧市中創造綠地的幻覺顯然是一種風潮。我們自九一一復建工地走到海邊，自下曼哈頓遙視自由女神像。水岸已經公園化了，消除了雜亂的碼頭印象，在公園的一角建了一個愛爾蘭紀念碑，紀念愛爾蘭人胼手胝足開闢紐約的一段歷史。這個紀念碑不同往日的石碑，是用保存一座古老石屋來代表的。這座石屋只剩幾面亂石砌成的牆壁與壁爐，足以發思古之幽情，與鄰近的玻璃大樓形成強烈對比。不僅如此，他們用流行的古蹟再生的觀念，部分加蓋，種了草皮，在廢墟上造

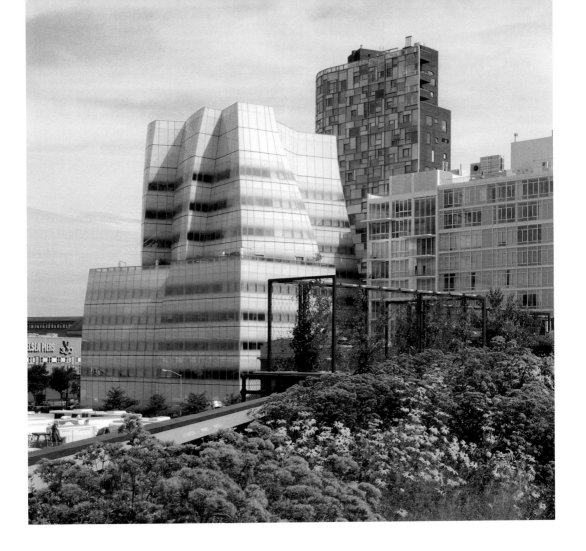

了一個斜面的小公園，市民可以閒步其上，瞭望河岸景色。而小公園的景觀，有意的創造鄉間的幻覺，使你回到紐約市尚不存在的時代。

　　朋友帶我們去了大家熟悉的林肯中心。這是上世紀 60 年代所建造的，用當時流行的火柴棒式的柱列所建，有古典風味的後期現代風格的文化建築群。這裡是高雅的紐約人欣賞歌劇與交響樂等正宗高級表演藝術的場所，幾棟建築沿街形成兩個廣場，原本是相當古典的，可是新紐約人似乎厭煩了這種生硬的古典，把其中一個廣場改造成花園。他們利用廣場與街面的高低差，沿街面建造了一個咖啡館，目的是利用其傾斜的屋頂，創造一個有自然風貌的綠地，讓市民自廣場走上去，有踩到草坪的舒暢感。我驚訝地發現，其構想與愛爾蘭紀念碑如出一轍。紐約悄悄的，利用這些小

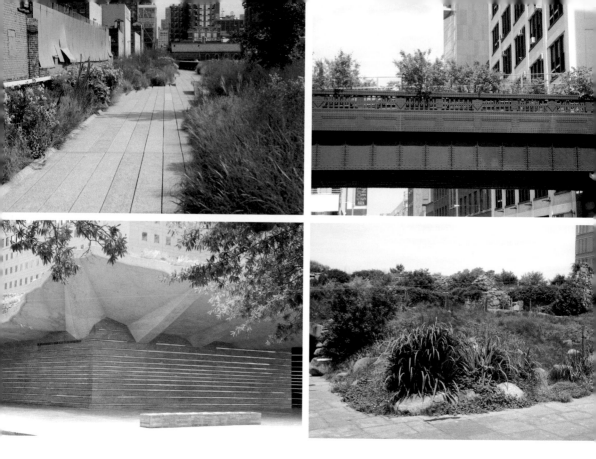

型公共空間的改造，把現代化建設軟化，喚回古老的記憶與對大自然的嚮往。這是不是一種老人情懷呢？

▶▶ 廢棄的高架軌道改變為空中花園

▲▲ 將軌道變為帶狀空中花園是紐約的新風潮

▶ 用石屋為代表的愛爾蘭紀念碑

▲ 愛爾蘭紀念碑的頂部是景觀化的小公園

▋亦新亦舊、似真似幻的紐約

　　短短的幾天停留，朋友為了使我感到此行的充實，且留下寶貴回憶，為我安排了兩場戲劇。對我這樣的老人來說，確實是嶄新的經驗。過去，我在紐約曾看過兩種表演，其一是比較貴族味的傳統歌劇，是在林肯中心演出的；其二是百老匯式的表演，是大眾化的歌舞劇。這些都是旅客所熟知的，但只有道地的紐約客才會對當代年輕人的火辣戲劇有所了解。我的朋友似乎要我體驗一下真正的紐約吧！

　　頭一天晚上的戲，在聯邦廣場附近 15 街上的小戲院裡，是一個非常特別的表演。時間到了，我們幾個與一群人擠進去，才知道這是沒有座位

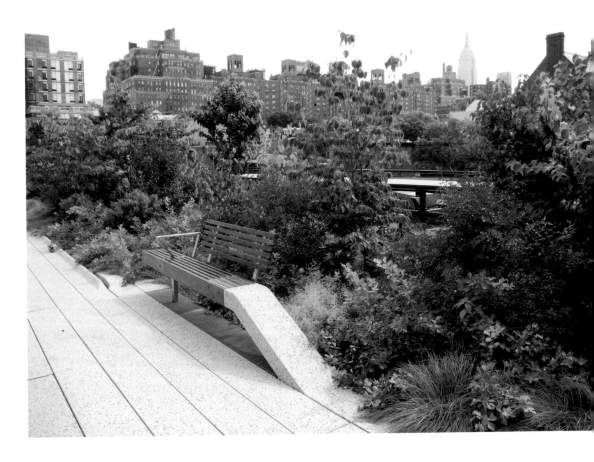

▲ 有如走在鄉間小
道的空中花園

▲ 白色石條上書寫
著愛爾蘭移民的
血淚史

的戲園子。一個半小時的戲要站著看,可難為了我這個老頭子。所以進到裡面就找個戰略位置,靠場邊可以依傍的,誰知燈光一閃,廣播周知,觀眾還要隨著舞台移動。原來是一個全動態的表演,連舞台也是變動的。忽然在中間,忽然在一端,而且不斷的起伏、旋轉。坦白說,我完全沒有搞清楚在演些什麼。與當代美術一樣,已經沒有故事內容了,只是表演者在履帶上快步走動或與其他演員互動,似有意義,又好像沒有意義,我忽然覺悟原來表演藝術也有裝置藝術一樣的抽象性。觀眾們只是隨著變動中的舞台,被趕著移動,民眾在表演的聲光閃耀之中像被催眠一樣。最重要的一幕是壓軸的表演,把觀眾們趕到中央,天花緩緩降下

一片透明膜，並開始充水，我們抬頭向上看，似看到海底，有幾個穿泳衣的演員表演蛙泳。觀眾興奮的伸手去摸他們，為終生難忘的刺激感到驚訝不置！

第二天的戲是有名的《藍人》，據說已演了十年，已經演遍全世界，是新形式的綜合性戲劇，這裡是有座位的，我們來得晚，坐在最後一排，反而可以綜覽全場。主角是兩位塗了藍色的男生，但同樣沒有完整的故事，是一些片段表演的組合。表演中，有些像相聲，有些像魔術，有些像音樂劇，有些像滑稽喜劇。舞台上使用的輔助工具，包括電影的銀幕及數位的影像技術，幾乎是多媒體與高科技的結合，實在看得我眼花繚亂，又興奮、又訝異，原來大眾性戲劇在 21 世紀已經可以完全與科技結合了。

這兩齣戲確實加深了我對當代紐約的印象。紐約所代表的傳統的現代、工業社會的大眾文化，已經因新時代中產階級的感官需要，而進入科幻文化時代。

在蘇活區，上世紀初的老紐約復活了，然而超現實高樓卻浮現天際，他們恨不能使綠色的大自然在大廈的陰影中再現。這一些如夢似幻又像真實的人生，使我這樣遠來的訪者，也如同墜入幻覺之中。當我收拾行囊，準備離開那狹小又昂貴的旅館時，在大廳裡豁然發現茶几的四條腿是誇張的四隻獅子的腳。這不是 18 世紀的設計嗎？我終於了解，紐約就是這樣一個亦新亦舊、似真似幻的大城市。使我忽然想起，在紐約建新潮大樓的蓋瑞感想：這個城市真是既不真實又很自然的呢！（原載 2011.07.04《聯合報》副刊）

▶ 林肯中心廣場旁改造的花園

◀ 建於 20 世紀 60 年代的林肯中心

◀◀ 林肯中心咖啡館有傾斜的屋頂

◀ 自中央公園眺望既不真實又很自然的紐約天際線

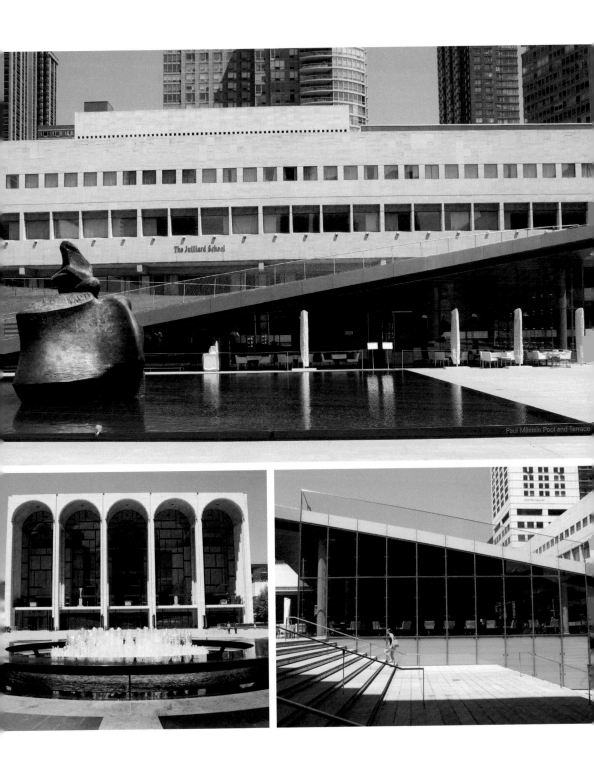

Paul Milstein Pool and Terrace

The Juilliard School

漢寶德
建築行

A Journey of Architecture with Han Pao-Teh

亞洲篇

建築使我們能與過去對話；如同蘇聯美學家尤里‧鮑列夫（Ю.В.Борев）所說：「人們習慣於把建築稱作世界的編年史；當歌曲和傳說都已沉寂，已無任何東西能使人們回想一去不返的古代民族時，只有建築還在說話。」

新舊交融的亞洲建築，承載著各個民族的不同記憶；在承襲與開拓間編織著屬於不同時代的城市面容。從美洲回到亞洲，漢寶德帶您看老北京的脫胎換骨、開平地區碉樓融會中西的特殊風韻、印尼婆羅浮屠塔廟建築所彰顯出的宗教之美……，從人性結合多元文化所產生之建築所傳達出的意趣與情感，象徵著昇華後人類的藝術趣味。（編按）

亞洲篇 chapter 1 ／ 多塔的國度

二十年前，科博館第一期落成開幕，我與幾位友人共遊印度宗教勝地。原訂計畫是自印度順便到尼泊爾，看看這個神祕王國的宗教建築，沒想到中途接到館裡的電話，因要事一定要我提前回國，就在看過恆河沿岸的名勝後，匆匆返國。因此這些年來我一直想找機會去尼泊爾，彌補當年的遺憾，尤其是常聽說該國在古建築的保存上很有成績，數處為聯合國指定為人類文化遺址，很想知道這個喜馬拉雅山下的小國，究竟留下些什麼特別值得保存的文化。很高興這次信義基金會所辦的參訪活動選擇了尼泊爾，使我一償多年的宿願。

▼露天火葬場，其上為塔群，為宗教聖地。

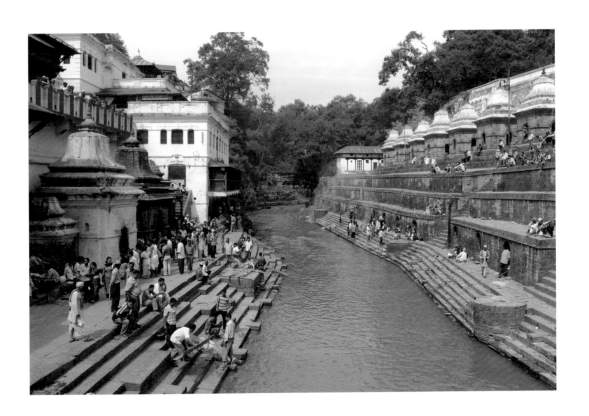

對於夾在中、印兩國之間的小國的政經背景，我一無所知。我只知道它在政治上受印度的支配，與東南亞諸國一樣在宗教與文化上，屬於印度的影響圈。對於印度教與佛教之間的一筆糊塗帳，我實在搞不清楚。記得在去吳哥窟旅遊時，就對該地史蹟中的印度廟與佛教石窟分不清楚，因此對尼泊爾的寺廟與信仰也存有高度好奇心。

▌尼泊爾建築的淵源

在我內心深處，有一個問題急待解決，是不曾透露的，那就是尼泊爾的建築與中國建築有沒有關係？照理說，中南半島各國北臨中國，西傍印度兩大強勢文化，應該自兩處吸取文化才對，可是由於中國的南疆，高山峻嶺，交通極為不便，所以在文化上的影響力很難到達。除了越南曾長期在中國的統治之下，因此有明顯的影響之外，其他國家大多是印度宗教文化的勢力範圍。然而，我始終覺得，中國的實質文化不可能對他們沒有絲毫影響，以泰國來說吧，泰國傳統建築的屋頂不可能說沒受中國的影響，雖說它是自南洋土著文化中發展出來的，但是它的屋頂組構，中央高，兩邊層層降低，與南中國的形式是很近似的。同時，建築的正面自長向中央進入，屋瓦又是黃釉等，不能不說受到中國文化的影響。

老實說，我們對東南亞實在太忽視也太輕視了，對那些國家的藝術史毫無概念，因此今天，對他們的物質文化了解極少，只能猜測，致妄下判斷。自這個觀點來說，故宮博物館要設一個亞洲藝術的分院，購買標本，設置研究人員，補上這個學術上的缺

▶
加德滿都的牌樓，可看出中國與印度文化的交融。

▼
旅館的大廳內，以其國內各式塔之模型作為裝飾。

口，實在也是應該的。我看尼泊爾的建築，也頗有同樣的感覺。

　　尼泊爾建築在我心中的問題是她的塔式建築。尼泊爾的這類廟宇是在外國的世界建築史課本上看到的，老實說，我初次看到它的照片，心中一動，覺得它必然與中國建築有關。尼泊爾是印度教國家，怎麼會發展出一個中國式的木結構文化呢？這樣想，不免有大中國的傲慢心態，是中國人的老毛病。不過，尼泊爾這樣一個族群眾多，18 世紀以前沒有統一政府的小國，能發展出一套成熟的建築文化嗎？為什麼她會抄襲印度宗教建築，不可能抄襲中國建築呢？當然了，宗教不論是印度教或佛教都是從印度來的，因襲印度是順理成章的；抄襲中國就頗費思量了。

　　世界上極少有國家的建築傳統，同時兼有石造與木造。前者是乾燥地區的文化，後者是多林木地區的產物。兼有石、木的文明則來自溫帶地區的國家，如歐洲，多以石為牆以木為頂，但因木屋頂沒有出簷，在外觀上

仍屬石造。只有中國文化圈出現
了深出簷的純木造建築；深出簷
是為了避雨遮陽，卻形成一種飄
逸的建築風格。可是尼泊爾卻同
時擁有石造的印度廟宇與深出簷
的塔式廟宇，除了推斷尼泊爾的
塔廟可能源自中國外，又怎麼解
釋其來源呢？

　　深出簷的多層塔在中國已看
不到了。中國到唐朝以磚塔為
多，樓閣塔已經少見，遼代的佛
宮寺塔可能是最古老的樓閣式
塔，可是其出簷已漸內收。在杭
州的宋代六和塔則已臃腫的看不
到出簷的風采了。六朝時代飄逸
的多重塔只能在日本看到，日本
奈良法隆寺的五重塔成為中國式
木塔最古老的範式。自唐而後，
日本歷代遵循其制度建了不少，
至今時都可以看到；它的特點就
是塔身很小、出簷很大，如大鵬

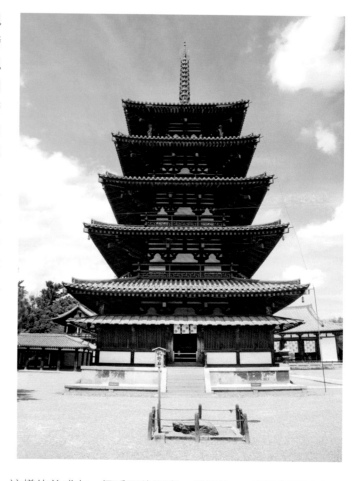

日本奈良法隆寺的
五重塔（攝影黃健
敏）

振翼高飛，令人有乘風而去之感。這樣的美感有一個重要的因素，就是南
北朝時期發展成熟的翼角起翹；那時候，中國的建築發現了曲線的美，因
此不嫌麻煩的做出曲線的屋頂，到四個角就自然緩緩翹起來了。我們知道
在北魏、北齊時期已完全掌握做曲線屋頂的技術，所以就使用在當時的
塔，也就是佛寺的主建築上，並非如後世，作為登高觀景之用。這種美感
的紀念價值就傳到日本去，被發揚光大了。

　　可是尼泊爾的塔廟雖大體上與日本多重塔相似，風貌卻截然不同。因
為沒有曲線，沒有翼角起翹，深遠的出簷沒有曲線不免顯得笨重些。同時，
尼泊爾的木構技術也很成熟，卻沒有發展出中國後世的斗拱系統，而使用
了與漢代曾使用過的斜撐出挑相同的系統；從外表看起來，極像漢明器中

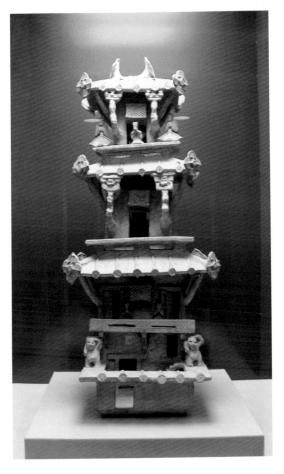

漢代明器的望樓
（攝影黃健敏）

望樓的造型。這使我懷疑，是不是漢代望樓的建築技術影響了他們的塔廟造型呢？這實在是建築史上應該追究的問題。尼泊爾的古廟宇建築群中，雖有多種建築類型，卻以塔廟為主要建築形式，不但數量多，而且時常以塔廟為組合中的主建築。

▍史蹟豐富的古城中心

對觀光客而言，尼泊爾是非常窮苦的國家，經濟落後，社會又不安定，她的吸引力在哪裡？主要的吸引力是喜馬拉雅山的群峰。世界最長的山脈，最高的山峰，白雪罩頂，望之確實動人心魄，即使次要的山峰也有 7000 公尺高，足夠年輕小夥子鍛鍊體力，滿足克服大自然的心懷。可是對我而言，吸引我的仍然是圍繞在落後貧苦的都市環境之中的古廟宇群。這個位於喜馬拉雅山麓群之間的山國，當年有五十幾個小邦，最大的平地就是加德滿都盆地，集中了至少三個小邦的都城。因此要看古建築與城市，只到首都就可以了，對文化觀光客而言是很方便的。這三個小都城，一個當然是加德滿都古城，一個是向南數公里與首都隔河相望之巴丹古城，另一個則是平原東邊，離首都 20 公里左右的巴卡塔布古城。這三座古城中心的共同特色是都稱為皇宮廣場，都有一座當年該邦的國王住所，皇宮的外面是供人民使用的廣場，廣場上則以各種方式羅列著大大小小，不同形式的廟宇。對於不太經意的觀光客來說，到了加德滿都的古皇宮廣場，對尼泊爾的古建築就可以知道個大概了。當然了，這三座古城都被聯合國教科文組織列為世界遺產，而且是最早被列入的古建築群。

雖然廣場上的車輛、賣紀念品的婦女與孩子非常擾人，我們到訪時是

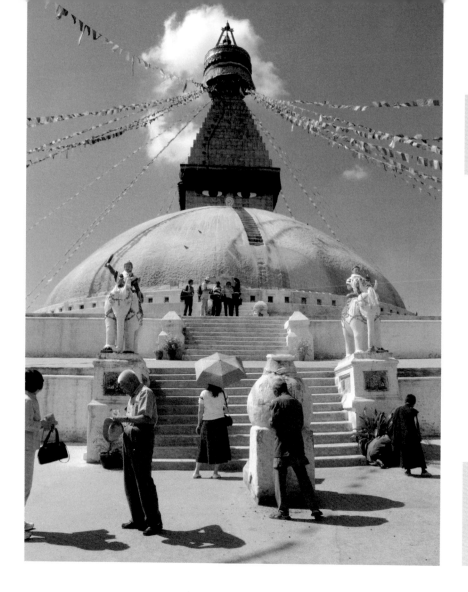

◀ 加德滿都之大佛
塔,為印度塔上部
加方尖塔而成。

▶ 皇宮廣場之大門
之一及其高塔

◀ 寺廟內富麗堂皇
而多彩,亦有藏
風之影響。

又不幸遇到雨天,這些廣場對我而言仍然是動人而難忘的。1928年,英國的旅行家倫敦先生曾把巴丹廣場的廟宇群視為「東方世界之虔敬在如此狹小的地點,集中而建最有畫意的廣場建築」,他用了英文中畫意(picturesque)這個字,是生動、美觀可以入畫的意思,通常用來描寫富於浪漫風味的古城鎮。德國有一個有名的「浪漫之道」,就串連了幾個詩情畫意的山城市鎮。可是在東方,這種城市空間是極少見的。

　　不論在中國的文化圈或印度的文化圈,廟宇或宮殿都是單獨存在的,偉大、壯麗有之,但絕談不上詩情畫意。這與西方文化圈各國文藝復興以

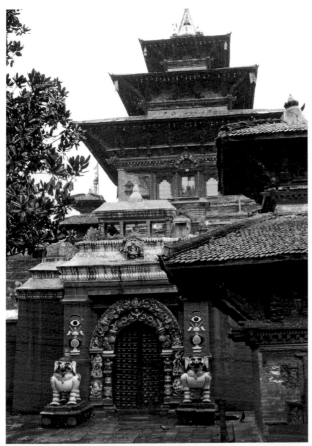

後的宮殿、教堂的美學本質是相同的，因為權力的象徵需要莊嚴、肅穆，建築就要造型穩重，規畫嚴整，大多有中央軸線。可是對觀光客來說，這是很無味的。詩情畫意是小國寡民之邦的專利，後期中世紀的歐洲幾乎是由城鄉組成的，因此才有浪漫趣味的市鎮保留下來。尼泊爾在17世紀之前也是如此，在這裡沒有嚴格的規畫，沒有禁衛軍去喝斥百姓，市鎮的發展是自然成長的。尼泊爾與歐洲不同的，在歐洲市鎮以民居為主，他們的宗教建築——天主堂，是市鎮的標竿，高高在上。幾百年前尼泊爾的民居簡陋，恐怕早已隨時間湮滅，大街景是由一群廟宇組成的。今天所看到的皇宮廣場之外的民居已經大多是經過西化的水泥、磚造建築了。

那麼究竟在皇宮廣場上散布著的各式廟宇是怎麼配置的？式樣又是怎麼選定的呢？恐怕已無法找到答案。自然發展的城市，沒有一定的原則，而是由當時特殊的因素所決定的。以巴丹廣場為例，在皇宮前的公共空間裡，矗立了十多座廟宇、五只紀念國王的雕像柱，看不出其秩序。正因為隨意式的安排，才有玄奇的空間、浪漫的趣味。崇拜神的廟與紀念偉人的柱，交互輝映，是其他文化中看不到的空間藝術。

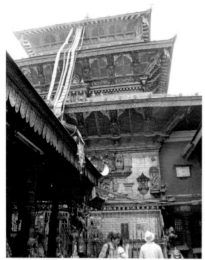
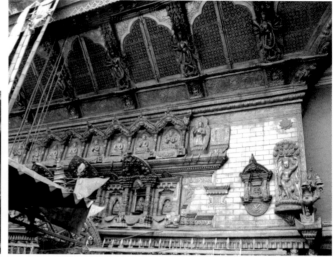

█ 尼泊爾的塔與廟

　　尼泊爾的宗教建築，一為塔，二為廟。塔為印度饅頭狀佛塔（stupa），只是塔頂加了一對眼睛。這種塔在市鎮內都是獨領風騷，占有中心的地位，據說紀元前三世紀阿育王時代就留下幾座。可是廣場上的多層塔式廟宇群才是我的興趣所在，多層塔式廟宇分石造與木造兩種，石造為源自印度山形廟宇，改為多層柱廊塔式建築，頂上為尖山，並由多個小尖塔圍擁。這種形式（shikhara style）較早的是巴丹廣場中的印度教神廟，建於 17 世紀，廟上的裝飾刻的都是印度的神話故事。但這類廟在廣場上屬於少數，尼泊爾仍然以木造塔廟為大宗。這種廟的造型特色在前文中已說

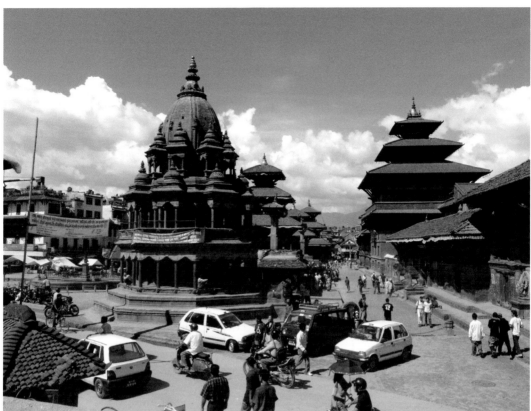

▲ 巴丹古城皇宮廣
場外之塔廟群，
地方特色濃厚。

▶ 宮外塔廟群間之
大街

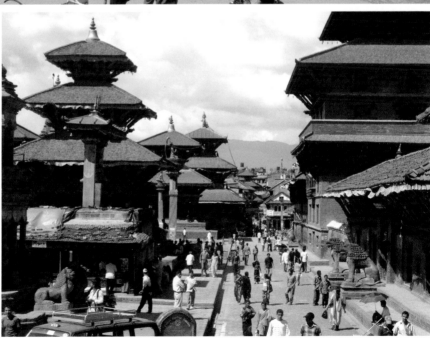

▶ 多簷塔之金廟，
有精美的金飾。

◀ 金廟的細部，多
為佛龕，簷下為
極細密之花窗。

▶ 尼泊爾皇家建築
上的工字形木造
窗口，比例優
美，雕飾精細。

◀ 磚壁上金佛與木
窗並列

過了，但仔細看，卻大有文章。首先是它的樓層；中國式塔都是單數，但在尼泊爾，二、三、四、五層都有，以三層最為普遍。塔廟建在高台上，只有第一層使用為崇拜空間，一層之上大概都是為了表示神聖與權位了。在後期的建築上，有使用三重塔作為屋頂裝飾之用的情形。

　　兩重塔也較常見，但大多用於次要建築或主建築的守護或附屬部分，很有趣的是，我在加德滿都皇宮廣場上看到一座大型三重塔廟門前的左右各有一座小型二重門樓，與漢代磚畫上的門樓非常相似。五重塔只見到兩座，不知代表何種意義，分別在巴卡塔布與巴丹皇宮廣場的附近，它們鶴立雞群，突出於鄰近建築之上，並沒有相搭配的廟宇，所以特別醒目。尼泊爾的五重塔，屋頂向上收縮，裝飾性與象徵性的意義大過實質，沒有曲線的出簷突出卻並不特別動人。這說明了多重的屋頂只代表建廟者的信仰，如同歐洲中世紀的教堂一樣，用高度來表示誠摯而已。

▶ 與旅館大廳內相似之戶外小塔群飾：BHAKTAPUR 猴廟。

▲ BHAKTAPUR 猴廟前有一大理石塔，造型精美，上有猴群棲息。

◀◀ 新建之塔式建築，其內為博物館。

▼ 大街退凹處以小型陶片裝成之塔爐

　　塔廟由於出簷很深，所以斜撐特別顯著。斜撐在中國宋代建築中轉為上昂，是很少使用的，在漢代應很普遍，但在尼泊爾塔廟上是很重要的部材。早期的塔廟上，斜撐只是一枝木棍而已，到 17 世紀後，成為雕刻展示的部材。在加德滿都的皇宮上，斜撐之雕刻最為生動、細緻，主題為成對的女神像。在廣場中的一座廟上，甚至刻了印度廟常見的性交動作。

　　尼泊爾的塔廟一律是四方形的，與日本塔相似，但中國木塔到唐代後多為八角形，這可能是受圓形磚塔的影響。可是在加德滿都廣場上，我看到一個八角形的三重塔，小巧美觀，據說建於 17 世紀，是國王為兩位去世愛妃所建的神廟，難道八角形代表浪漫的情思嗎？（原載 2006.11.21《聯合報》副刊）

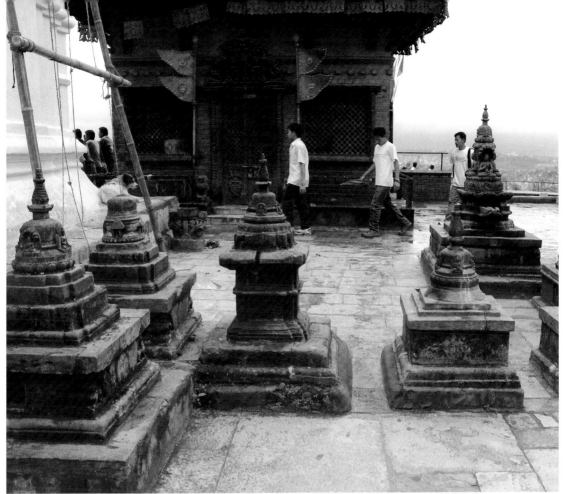

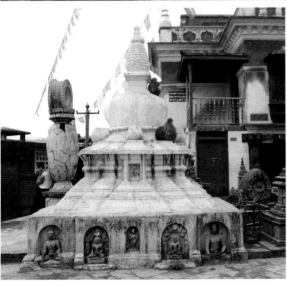

群塔之美

最近在《人間福報》上看到佛光寺即將完成一座龐大的佛陀紀念館，照片上顯示的是兩列中國式塔，中央的主建築則是南傳佛教中的須彌山形式，這使我想起了 2010 年的印尼之行中婆羅浮屠（Borobudur）之遊。

2002 年，我初接世界宗教博物館的館長，感到已完成的展示，理念崇高，設計精美，但缺點是對於一般觀眾而言，內容有些空洞，參觀過後難留下具體的印象，所以決定在宗教大廳中設置世界宗教建築的模型展。為此，我選擇了十座世界龐大宗教的代表性建築，製成精緻的模型，這是我第一次接觸到婆羅浮屠的資料。

對於十大宗教建築的選擇，本應從建築史的角度下判斷，可是坦白說，對於婆羅浮屠，我找不到宗教意義與足夠的資料。其實南傳佛教的建築都有同樣的問題，我只能自建築的外形上下判斷。在當時，我在吳哥窟與婆羅浮屠之間猶豫不決，後來是以建築的完美性與獨特性，決定使用婆羅浮屠為代表。這個選擇，使這座佛塔的模型在十大宗教建築之中，顯得特別出色，也因此受觀眾注目，自此之後，我一直想去親自瞻仰一番，卻因種種因素，一直沒有成行的機會。

▌塔廟建築探密

2010 年 10 月，終於決定藉兒子陪我們去峇里島度假的機會，到日惹（Yogyakarta）走一趟，以償多年的宿願。在一夜兩天的行程中，除了看到婆羅浮屠，還看了日惹附近的幾座印度廟，思緒被擾亂了。第二天恰恰遇上附近火山爆發，灰霧濛濛，遊興大減，但總算在這座世界最大的石塔上漫步，親身體會了千百年前虔誠的石匠們的精緻手藝，感到自己生命的短暫與渺小。然而我認真摩挲這些石塊時，思緒更加混亂了。繞在我腦子裡的問題是什麼呢？婆羅浮屠的最大特色是覆缽形的群塔，及塔內的座

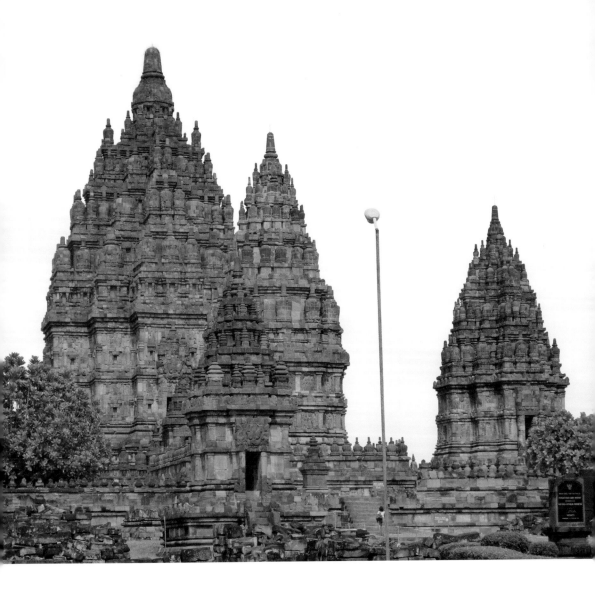

日惹普拉姆巴南之
印度教塔群，亦為
世界文化遺產。

像，這究竟代表什麼意義？

　　在佛教後期的歷史中，覆缽式塔實際是墓塔，也可稱之為舍利塔。這應該是紀念物，是受信眾禮拜的象徵。記得 1986 年，與一群藝文界的朋友同訪印度聖蹟時，曾在阿岩塔等石窟寺裡，看到覆缽形的神龕，供信眾們禮敬。這樣的造型也可以單獨呈現為建築的主體，如尼泊爾的塔廟，至今還是都市中的地標建築。可是佛教後期的發展，塔的形狀改變了，當它傳到中國的時候，已經是細細高高的柱子形了。

在相當於 6 世紀的北魏時，河南嵩山就建造了一座佛塔，稱為嵩嶽寺塔，它不但是細而高的磚砌物，而且是密簷塔，也就是上部有層層的短短的出簷，造成很高的幻覺。它的平面是多角形，輪廓則近似砲彈形，很有現代感，比起後來唐、宋所建的方塔要進步的多。我不免推想，雖然沒有實證，但相信在印度與尼泊爾一帶，佛教的原生地上，高塔早就取代了覆缽塔了。

塔為什麼自圓形改為尖形，沒看到有史家去推論或考證，是不是印度教的影響呢？不敢說，只知道佛教傳到東南亞，塔都是尖長形了，但為什麼到了印尼，又恢復使用圓形呢？這是什麼玄機呢？

▲ 對稱的配置，主塔在中央，大小組合，層次分明，有韻律感。

▌費解的宗教建築

婆羅浮屠與高棉的吳哥窟都是世上最令人感動的宗教建築，但背景都是神祕而令人不解的。這與兩地紊亂不安的歷史相關，他們沒有深厚的本土文化，沒有長治久安的政府，來自印度的宗教隨著統治者的信仰進退，很難相信這些可愛的老百姓為何獻身其信仰，完成這些精美可貴的建築。說起來難以置信，這些在 14 世紀以前的偉大建設，居然會自地面上消失，或埋在地下，或陷於叢林中，還有待 19 世紀西方的侵略者，以考古學者的身分去發掘出來，自一鱗半爪的史料中試圖重建歷史！我真不明白，這些建築消失，宗教與政權也跟著消失，後來的人民真的會把它們遺棄嗎？那麼高大、宏偉的建築，怎麼可能呢？然而確實如此。不但有勞西方學者去發現，直到 20 世紀，還要占領者花錢，把傾倒、散落的石塊，一一找回，恢復原貌呢！

▲▲ 浮雕上飛天之美
▲ 細部雕飾之美

不但自其歷史看令人難解，即使宗教的象徵也不易理解。據說日惹一帶的印尼，印度教與佛教是分不清楚的。兩個不同的宗教怎麼混在一起呢？它們雖來自同一個文化，但有不同的象徵，我原本不相信這種說法。記得在印度看到的印度教廟宇，確實是以尖塔為象徵的，但是自前至後，群塔層層上升，最後都定於一尊；牆壁上的雕刻，看到的是男女交媾的畫面。而在東南亞看到的廟宇，即使是同樣的印度教廟宇，牆壁上刻的也是一些半裸的女身，使你感到的卻是頌讚神祇的婀娜多姿的女郎，與佛教的飛天較為接近。至於尖塔群，則以宇宙秩序的表現方式，布置成主從分明、井然有序的幾何圖案。所以發生在柬埔寨與爪哇的印度廟宇與印度母國的廟宇似乎大不相同了。這是否是兩教在異國相通的結果呢？

我初到日惹，導遊先帶我們看了一座印度教的廟宇，稱為普拉姆巴南，遠遠看去，群塔林立卻秩序井然，與我記憶中的吳哥廟非常類似。走到近處，發現雖為同樣的高塔，輪廓也同樣是優雅的曲線，但塔身上的雕飾卻完全不同，吳哥的塔身是簡單的石塊砌成，精緻些的則突出短簷，與中國式的密簷塔非常相似，但是爪哇的塔身就完全不同了，普拉姆巴南的塔身比起密簷塔來要精緻又複雜得多。我走到近前，細看裝飾，才發現這裡的塔沒有層層的出簷，而是一些平台；平台上面則安置著成列的一座座的小塔，每一座小塔都是一個縮小的覆缽式塔，有完整的塔座、塔身與剎。因此，這裡的高塔是由層層的小塔堆成的大塔。這些小塔的塔身累長，但其獨立的形體並沒有失掉塔的精神。我的問題是：這代表什麼意思呢？

覆缽式塔不是佛教的象徵嗎？為什麼在印度教的廟宇上如此細密的呈現？這難道是說明印度教與佛教的混合嗎？為什麼印度教可以接受佛教的

象徵呢？也許這一段歷史已隨著當地文明的消失而湮滅，只留給後人憑弔吧！

　　婆羅浮屠當然是佛教建築，這是沒有絲毫疑問的。對於我這種外行觀察者，辨別印度教與佛教最簡單的方法是看建築中有沒有佛像的位置。不論哪一個地區，文化的特色有多大的差異，佛教的信仰特色，即靜思打坐的生命觀，必然由這樣的佛像表達出來。佛教自石建築文化的印度來到木建築文化的中國，廟宇建築稱得上南轅北轍，塔也由磚石漸漸變成翼角起翹的木塔了，可是它們之間的共同點是不必懷疑的：一定要有凝神前視的佛像端坐在中央。祂們的面貌也許有些不同，但那種俯視人間的慈悲面容是不會改變的。而婆羅浮屠的建築，觸目可見的，正是這種佛像雕刻。

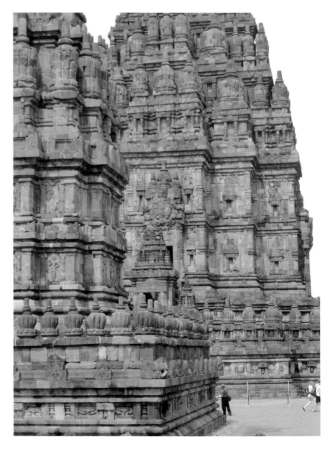

　　說它是一個古建築的奇蹟是大家都同意的，所以聯合國早在 1991 年就無異議地通過它為世界文化遺產了。實在很難想像，在那麼落後的時代，誰有這個能力，居然可以在一座平緩的山頂上，建造這個龐大的、邊長接近 150 公尺的石山？從模型上看，只有神的力量才可能在大地上塑造出這樣一個極抽象的信仰符號，作為佛陀永恆的印記。

▌對信仰的真摯、對生命的執著

　　那天清晨，我們按導遊的計畫，很早就自旅館來到山下旅遊局的招待所小坐，準備步上塔廟。火山灰仍使天際呈現暗淡的晨光，令人提不起

▲ 普拉姆巴南塔身為基座、塔體、山形上部組成，面以深雕，頂為覆缽式小塔。

▼
婆羅浮屠覆缽塔群間的蹬道，下層塔身為菱形孔，上層為方形孔。

▶ 自蹬道俯視，渾如仙境。

精神，但廟身
須彌山的輪廓
在濃霧的掩映
下，神祕的向
我們招手。我
們知道導遊希
望我們能看到
日出時光照的
美麗景象是不可能如願了，但仍不放棄按時上山一試運氣。在朦朧的晨光
下，眼前的這座須彌山並不是美景，塔體上的雕刻若隱若現，我們只低著
頭，沿階梯向上攀登，走過五層塔身，走上三層塔頂，才停下腳步。返身
回視，在雲霧中尋找太陽，可惜太陽只在濃雲後短暫露面，使群塔在漸漸
明亮的天地間，顯得凝重而悲愴。人間世界就是一群墳墓嗎？

　　站上了高點，我決定擺脫宗教情懷，體會一番建築之美。前文說過，
我不了解當年的建造者為什麼要用覆缽式塔群來建廟，可是我在排列整齊
的塔群中漫步，感到一種難以言喻的舒暢。我靜下心來，細看這些舍利

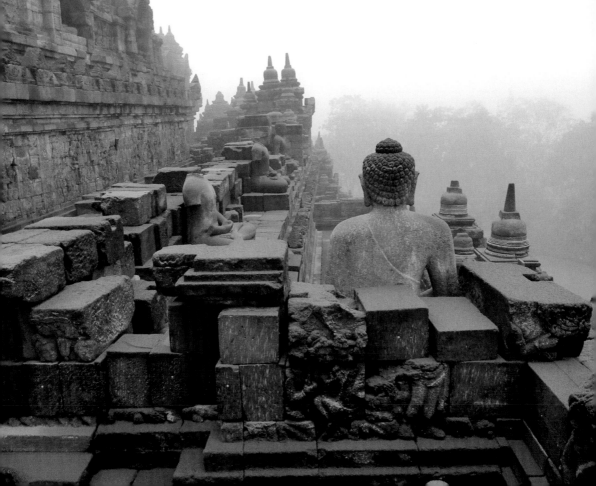

◀◀塔上部毀壞，
未經修復，有
意向訪客展示
其中的佛像。

◀圍牆開口部分的
特寫鏡頭

▶圍牆外的下層圍
牆，原為佛龕中
的佛之座像與浮
雕等為未經修復
的殘材。

▼浮刻中富於韻律
的經變故事畫面

塔，造型極為勻稱美觀，似乎出於美學大師之手。它們圍成圓形，舉目望去，構成優美的韻律。不必靠早晨的陽光，我也可體味到這座塔廟的美感價值。

我不明白當年的設計者為何把這些覆缽鏤空，讓佛像坐在裡面。鏤空後就不再是舍利塔了，塔變成修行的掩蔽所，意義完全不同。是誰想出這樣高明的辦法，把神聖的死亡象徵與心性的修養連結在一起？是的，偉大的婆羅浮屠是以一座大型墓塔為中心的，把死亡與生命的體會連在一起，可能就是佛教的精神吧！我以垂老之年來訪問，怎能不有所感呢？我在塔頂的三層圓形的塔群間靜思了片刻，已經滿足了好奇心，可以準備離開了。我知道下面有五層塔身，比起塔頂有看頭得多了，因為五層塔身等於四條長廊，是當年的巧匠以浮刻來表現出佛經的故事，書面資料上說，下

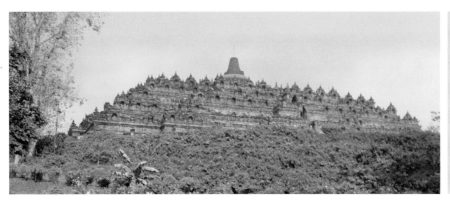

◀
遠看婆羅浮屠的全
貌為一群塔之山

▶ 浮雕共兩層,為
印度式女像。

◀ 圍牆上的精美浮
雕述說佛的故事

▼
浮刻中鳥人的故事

面兩層是佛在世的故事,上面兩層是《華嚴經》。如果認真的看,全長 3 公里,三天也看不完,這簡直是一座龐大的博物館!如同一個偷懶的博物館的觀眾,明知道展示的內容非常豐富,卻告訴自己,反正看不完 ,瞄一眼,知道個大概就可以對自己交代了。

就這樣,我自塔頂走回塔身,逛到長廊上,欣賞一番浮雕的藝術。在雕刻中我特別喜歡浮雕,因為它兼有繪畫與雕刻的特點。在古藝術中,更可透露出民族文化的特色,在稚拙中使我們看到信仰的真摯與對生命的執著。我不懂佛經的故事,就選了雕刻特別動人之處,仔細觀賞,攝影留念,結束了這次期盼許久的訪問。

在我們離開的時候,才注意到火山灰薄薄附著的佛像雕刻。在這裡盤腿而坐的佛像有數百尊,也許太多了吧,反而不易引人注意。有些佛頭或整尊遺失,相信都流落到富有國家的博物館或客廳裡去了。我面對其中一尊垂目靜觀的佛像鞠了一躬,就步上回程之路。回頭瞻望這座龐然塔林,真是世上奇蹟。對於幾千年間只建木頭廟宇的中國人而言,可視為信仰的奇蹟吧!

(原載 2011.11.15《聯合報》副刊)

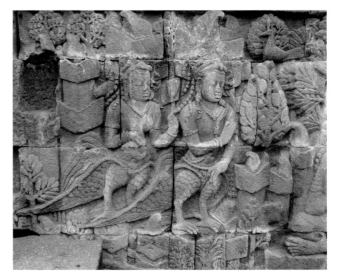

峇里的家與廟

台灣喜歡到國外旅遊的人，最容易想到的地點是峇里島。這是一個什麼地方？是來東方殖民的西洋人發現的，充滿了陽光的溫暖，少女的笑貌，可以丟下世事之煩惱，在潔白的沙灘上長臥，碧藍的海水中漂浮的休假島。也就是這個緣故，它從來不是我的選擇，我自覺無福享受這種神仙似的悠閒。還有一個原因：我不喜歡這個「峇」字；我不認識，手邊的幾本字典也查不到這個字。雖然跟著英文 ba 讀「巴」的音，卻不知何故，使我看到它就覺得彆扭。是何方神聖為它起的這個怪名字？

本以為此生永遠不會踏上這樣的人間天堂，誰知不久前兒子請了幾天假要陪我出國走走。我年老氣衰，去遠處有些難以消受，才想到去爪哇島上瞻仰一下婆羅浮屠的丰采。這一座南傳佛教中最重要的紀念物，在我為宗教博物館籌畫世界宗教建築展時曾詳加研究，並委請林健成先生做了一個非常細緻的模型，所以一直想去親身體驗一番；可是每次安排都不能如願。兒子為了圓我所願，我自然求之不得。但想到他們年輕人未必對一座石塔有什麼興趣，就想到峇里島了。

▶
海神廟之海岸風光

◀ 遊人如織的海岸
寺廟

▼ 海神廟為背景之
作者夫婦留影

▌峇里島建築的獨特風味

沒有想到，在峇里島待了幾天，使我對那裡的宗教文化與建築發生了濃厚興趣。這裡已經不再是一群袒胸露背的女孩子拿了花圈向旅客身上套的地方了，進到機場就注意到他們獨特的建築：一對尖刀式立壁形成的開口，好像一座紅磚砌成，用石雕裝飾的尖塔，自中間劈開，形成一條細長的窄門。這樣怪異的

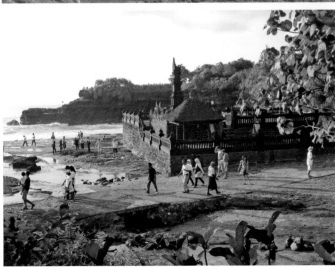

建築，背襯著晴朗的天空，一時使我迷糊了。我迅速在腦海裡翻閱記憶，自印度、尼泊爾、吳哥窟，以及中南半島，凡與印度教，甚至佛教有關的地區，我曾走過的，都不曾見過這樣的建築。呵，這座小島並不簡單！它應該有獨特的文化景觀吧！

作為一個行色匆匆的觀光客，要深度了解當地的文化，實在是緣木求魚，完全不可能。我所做的只是在奔向觀光景點或用餐地點的路上，向導遊多請教一些而已。可想而知，導遊又能對文化有多深的認識呢！他是生活在當地的華人，至少在生活的層面上可以聊聊，從而據以做些觀察。從他的談話中，我對峇里的建築文化有兩點想進行深度的了解：這裡的家是怎樣的家？廟是怎樣的廟呢？

▎家家有廟

他告訴我，峇里的印度教多廟，因此當地的建築不分功能，都在建廟而已。傳統上，峇里人家家都要建廟，村有村

廟，鄉有鄉廟，國有國廟。因此現代的建築造型，沒有其他傳統形式可以參考，只能從廟上著眼。他們幾乎是家、廟不分的。他的話吸引我之處不是新建築的造型，而是家家有廟的說法。中國人在家裡崇拜祖先是在正屋中堂設一個牌位；北方有拜財神或福、祿、壽三神的傳統，是以一幅畫掛於中堂為代表，不占什麼位置，通常並不在家裡建廟；峇里人的廟是什麼呢？他們崇拜的家神又是什麼呢？我追問之下，才知道他們所拜的廟就是祖先。只是他們用小廟來拜，在家中院子裡劃出一部分空間，是家庭中的一個專區。這樣說，我的好奇心更被挑動起來了。我原以為他們的家廟相

▲▲農村建築一瞥

▲旅館內裝飾性濃厚的金色神像

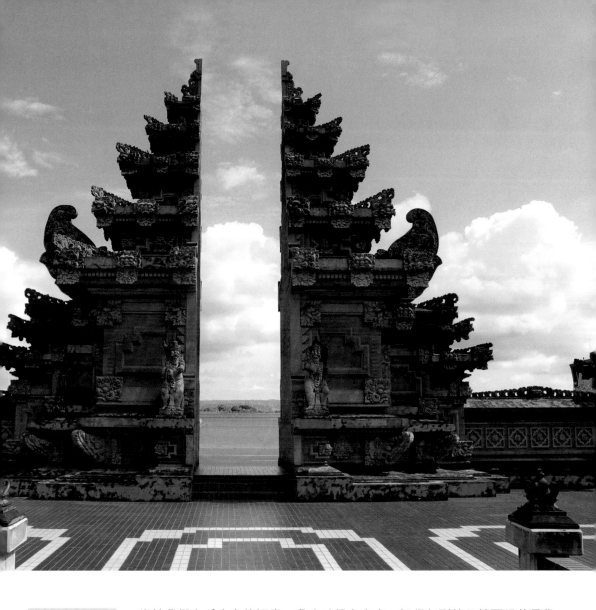

▲ 峇里的廟門是把
一個山形的高牆
切成兩片

當於我們大戶人家的祠堂，我小時候在老家，記得每到節日就要跟著長輩出祠堂行禮；祠堂就是一座廟，歷代祖先的牌位放在裡面。這種家廟即使不大，也有一定的規模，峇里顯然不是如此。我無心去風景區觀光，一直注意沿途兩側大型住宅的傳統建築，才發現原來他們的廟是指小的如同路邊土地廟一樣的建築，而每代祖先都有一廟。不用說，家家戶戶的家廟都是廟群，站立在靠街邊的院子裡，形成獨特的文化風貌。

在圍牆外面勉強可看到這些小廟的上半段，廟雖小，有些近似日本式的石燈，立在一根柱子上。有一個很厚、很整齊的茅草頂，也很像日本古

建築。屋頂下的小廟非常精緻，可是在圍牆外無法看到小廟的全貌，心裡一直不踏實。正煩惱時，看到路旁有一家賣店，似是該大戶所開設，內人就進去，買點紀念品並搭訕幾句，主人竟打開大門請我們參觀，我因此對峇里人的居家空間有了明確的概念。

▌別有洞天的居住空間

　　峇里人居家中最重要的空間似乎是一個大涼棚，我推想應該是自家人相聚的空間演變而來。目前看來，頗有紀念性與儀式性，並無實際的用途。一般民家與王宮都是一樣，甚至廟裡最大的建築也是涼棚，導覽稱之為「廣場」。我們去過一家由修復的王宮改成的高級餐館，進到裡面所看到的幾乎都是豪華的涼棚，畫樑雕棟自是不在話下，廊前擺的不是樂器，就是帶有神祕信仰意味的裝飾性器物，予人富麗堂皇的感覺，有點像帝王受朝拜的地方，但目前只是擺架子的。

　　我看到的這個峇里人家，涼棚雖談不上富麗，但石砌的台基卻很考究，與一旁的住屋台階比起來，有天壤之別。「廣場」的建築除了背壁及近似神龕的設備外，是完全開敞的空間，不知作何用途。這家的正房顯然是在涼棚的對面，只看上下裝飾的柱列就知道了。進口門窗的刻飾很有廟宇的架勢，應該是象徵家庭的地位吧！可是家人似乎不在這裡活動。真正居住的空間在正屋的後面，是用木、竹等簡單構材搭建的，牆壁用竹蓆做成，很輕快悅目。看上去這家人在此燒飯，同時也是前面賣店中藝品的製造場所。

　　他們的住屋是隨意安排的，不像中國民族的建築群總有一個中央的院落。他們的住宅似乎一定位於家廟的後面，所以在大街上總是先看到一群小廟的屋頂，我拜訪的這一家自然也不例外。廟群圍牆的開口也靠近涼棚，

▼自牆外看到的家廟群

▶典型的寺廟，在廣場上建造各式廟堂。

▶▶典型的山形傳統廟宇

▼開放型的廟堂，內有神龕，上為草頂，下為石座。

▼使用傳統建築語彙的新建豪宅

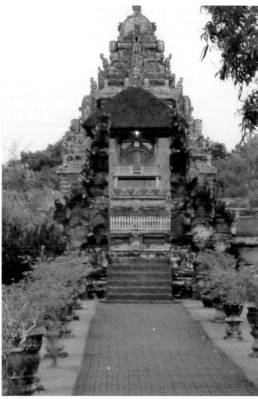

可能與祭拜時的儀式有關。自成對尖刀式的門口進到廟區，仍然是一個小院落，它的後面是一群廟塔，最前面有一張供桌，我數一下，大大小小共有七座之多，這難道是代表七個世代嗎？因為語言不通，問不出所以然，只有當藝術品欣賞了。這些廟塔以很細緻的工藝砌成，不規則的排列，錯落有致，是很有品賞價值的。

家廟裡的廟塔每家不同，主要是與財富有關，可大可小，可精可粗。我看到的這一家廟應屬於中等，但已經很可觀了。在七座廟塔之中，有一座特別大的，可以上去，近似涼棚建築的縮小版。其他六座都是模型般大小，雖然也是前廊後屋，卻只能看不能進去。前文說過，這類小廟的屋頂有日本茅屋頂的厚重感。屋頂是四落水，中央收頭處有一裝飾，似是皇冠模樣。我以為看錯，細看幾次，確是皇冠，而且是歐洲的皇冠，這可證明西方殖民者帶來的象徵被當地土著借用了。至於塔本身，只是一個細長的木造屋子，夾在高台基與大屋頂的中間，近看與放牌位的架子近似。有趣的是，這些小廟屋各有不同，有些還有細雕的小門呢！

► 家廟之門，雕飾精美。

◄ 宅中主要廳堂之外觀

▼ 裝飾富麗的花台

當然，最引人注目的是台基。它不但很高，占有超過總高三分之一的比例，而且使用紅、白色石材砌成帶有當地風味的高浮雕式圖案，十分醒目。走在路上，看不到這些，卻可以看到廟塔背後，砌鑲著華麗金色的神像圖像。我弄不明白，廟裡不拜神，卻在壁版上刻有神像，印度教的信仰算不算崇拜偶像呢？看到這裡，我忽然覺得我所見的峇里島與想像中的南洋風情相去何其遠啊！我看不到樂天知命的原始歡樂氣息，卻看到對逝去生命的悲悽追思。他們用各種外來文化的象徵，堆砌出自己的文化，在圍牆的外面看到的家廟小塔，有印度傳統的石砌塔式廟頂，有石短柱式的原始象徵，有現代的瓦屋頂，當然也有日式的茅草頂。他們融合了各種強勢文化，但無法改變不斷迎接苦難的人生的現實，所以都反映在天人之間的家廟上了。這些樸實的島民比起好生的中國人更有接納外來文化的容量吧！我對他們產生了某種敬意。

多元文化的力量

除了散漫的配置所代表的不經意的人生，與家廟塔群所代表的生命觀之外，我當然不免對建築的裝飾發生深刻的興趣。峇里島的建築沒有印度教國家廟宇的雄偉，即使與印尼本島的印度廟都無法相比，但是他們的繁飾紋樣是怎麼來的呢？以觀光客的身分實在只能欣賞。導遊帶我們去看

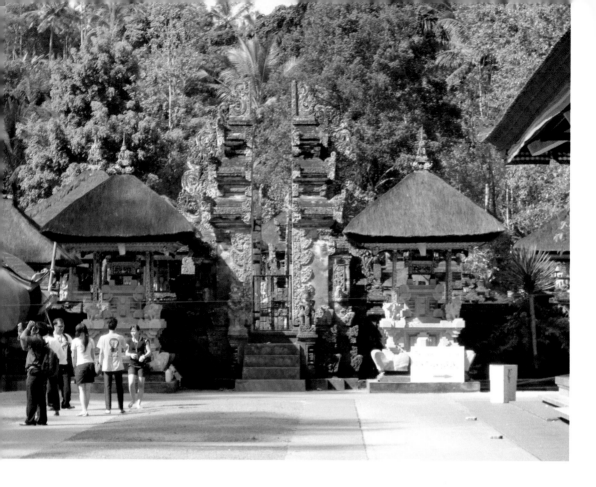

▲
丹巴西陵神泉廟之
進口處之華麗窄門

「神泉廟」，在這座廟的進口處有一座常關的大門，極盡裝潢之能事，觀光客都去拍照留念。內人不能免俗，也留影一張紀念。這座門可以視為峇里裝飾的代表，初看上去，外觀與塔沒有分別，中間是窄而高的牆壁式的門框，以紅色為底，上有石刻。門框的兩側為多層塔式的裝飾，中間狹窄的木門上有細緻的金色線腳，近似中國所謂的「唐草」。但是吸引觀光客的是門上的大浮雕與入門梯階兩邊的一對怪獅子。

　　印度教的神祕感有大部分來自動物或神靈的造型，他們要用醜惡驅逐恐懼，所以把自然物妖魔化來趕走心中的妖魔。正因為如此，使他們的文化成為心靈的牢籠，千百年來滯留在原始狀態。可是那座峇里的廟門上張著大口的是饕餮嗎？應該是他們的守護神吧！使我有忽然回到古代中國的感覺。在恐怖仍然籠罩中國人心靈的商代，饕餮這個食人獸在各種器物上出現，只是應該沒有像這座峇里的門塔上呈現得這樣龐大而凶惡。感謝先哲們於文化的努力，到了漢代，這種恐怖的惡獸只出現在門環上，過了一

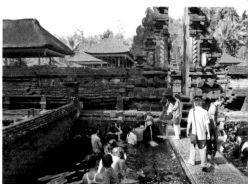

陣，就被獅面取代了。

　　令人愉快的是，佛教看到了生命的另一面，解除了造型的神祕感，找到了美妙的面向，形成佛教造像的基調。不但菩薩展現了慈祥、可愛的面貌與身軀，環繞在祂身邊的飛天，幾乎與塵世的女郎一樣擺出令人心動的姿態。有趣的是，作為佛陀護法的金剛，雖看似勇猛，也不再凶惡。在這裡，連負有守護使命的那對獅子也怪模怪樣。令人慶幸的是，多元文化的影響使峇里人的生活觀跳脫了原始的恐懼，用另一種眼光來看這些「破壞神」的象徵，竟把牠們當成招攬觀光客的裝飾了。我發現這座門兩側塔的基座上，刻的是兩隻大螃蟹！我對當地神話一無所知，這是信仰呢？還是幽默？

　　峇里島三天，我的感受是：文明的力量就是驅逐恐懼與醜陋，擁抱歡樂與美好的生活。今天的峇里島人，經由西方文明，終於看到豔陽下蔚藍的天空與海洋，以及潔白的沙灘了。但是今天的峇里島人，會拋棄他們的傳統嗎？（原載 2011.01.26《聯合報》副刊）

新潮東京

　　不久前，與信義基金會的老朋友們去了一趟東京。這一個原是很熟悉的都城，自從大陸開放以來，轉移了我旅遊的方向，已經多年沒有去過了。年輕的朋友告訴我，新東京不一樣了，很有看頭。我把他們所建議的景點交由旅行社作為安排旅遊的參考，開始了一個簡短的再發現東京的行程。

▌躍升的活力

　　我記憶中的東京是年輕時訪古的場域。四十五年前我初去訪問，就在皇居外圍的日比谷公園旁，抱著恭謙的心情參觀了天下聞名的東京大飯店。那是美國名建築師萊特的傑作，因安全度過二〇年代的大地震而名聞遐邇。戰後不久的東京是安靜而謙虛的，公園附近的商業中心如銀座都顯得十分安詳，我所關心的不過是靜嘉堂與大倉集古館的中國古物。若干年後，通過日本建築學會，參觀東京與京都的皇家園苑時，本想再去拜訪萊特的建築，沒想到已經被拆遷了，要建高層的飯店，心中不免悵然。日本不是一個好古、懷舊的民族嗎？上世紀的最後二十多年，去了多次東京，都是為考察博物館與藝術教育，所以對上野一帶比較熟悉。在這段時

間裡，日本的建築漸因國力的振興而受到國際注意。他們同時發揮迅速接受國際風潮的傳統，邀約世界知名建築師到日本留下作品，激勵年輕一輩在國際的第一線參與競爭，並不時拔得頭籌。我知道今天的東京已經不是我所熟悉的東京了。因此這次以衰老之年有機會再到東京一遊，就立意拋開歷史性建築，看看他們躍升的活力。

我真的沒有想到，如此珍惜歷史記憶的日本人，居然在城市建築的建設上可以完全丟棄過去，毫無顧忌的擁抱未來。這使我想到在台灣的我們，正花費心力保存台北市的古建築，這些所謂的古建築，正是日本佔領台灣時期所留下來的；有些是仿西洋學院派市街建築，有些直截就是一般的日式木造房子，與東京當年的市街，在品質上還有一段距離。我實在不明白，我們這樣辛苦保存的「古蹟」，他們卻隨意拆除，代表什麼意義？我們保存日本佔領期的記憶比起日本人自己對上世紀東京建設的記憶還要重視嗎？

▲ 東京皇居外圍的日比谷公園（攝影黃健敏）

◄ 大倉集古館（攝影黃健敏）

文化空間的新思維

　　為了看新潮的東京，我們參觀了兩座新建的大型文化建築。一是位於六本木的國立新美術館，一是位於皇居不遠的國際會議文化中心。這兩座建築可以代表文化空間的新思維，前者是三層的展廳，展出各種當代美術創作，但沒有收藏，當然也沒有研究部門。後者是幾座各種功能的表演廳，出租給表演團體，當然並沒有自己的表演團隊。這種組織的想法已經完全脫離了上野時代文化機構的傳統了。傳統的美術館，在精神上是重要美術品的家；它的設立目的最重要的是為國家保存這些文化瑰寶，在細心照料之餘，才讓民眾進來欣賞。

◀東京新美術館立體曲面的玻璃牆

以前上野幾座美術館所代表的精神都太保守，因襲了明治時代的傳統，所以才會在上世紀末，建立「行政法人」的制度，解放了博物館的官僚體制的束縛。但那只是經營、管理上的開放，增加對觀眾的服務功能，對文物的態度卻沒有改變。可是在這兩座建築中我看到了日本人與傳統區隔的決心；藝術是藝術，觀眾是觀眾，先考慮對觀眾的吸引力，他們願意來到這裡，感到滿意才是最重要的。至於是否欣賞藝術的展演並不是首要目的，完全看他們的興致。這是畢爾包以來的文化建築觀，日本人完全接受，所投入新潮的精神使人有青出於藍之感。

　　他們使用的共同語言是一個具有震撼力的，橫跨整個建築面寬的大廳。你幾乎感覺這個長條形的大廳在功能上是完全可有可無的。進入大廳就感覺已經來到這座美術館，它使你目不暇給，在心靈上好像已經滿足了，沒有再進入展演空間的必要。因此大多數的訪客會在大廳中留連，找間咖啡座或紀念品賣店，盤桓一刻就可以回家了。這樣的經驗比起畢爾包的古根漢美術館，或洛杉磯的迪士尼表演藝術中心還要強烈，因為東京把重點放在室內的大廳，並不在戶外的造型。

◀日本建築師黑川紀章設計的東京新美術館

▶東京新美術館高達三層的大廳

▶▶東京新會議中心的大廳（攝影黃健敏）

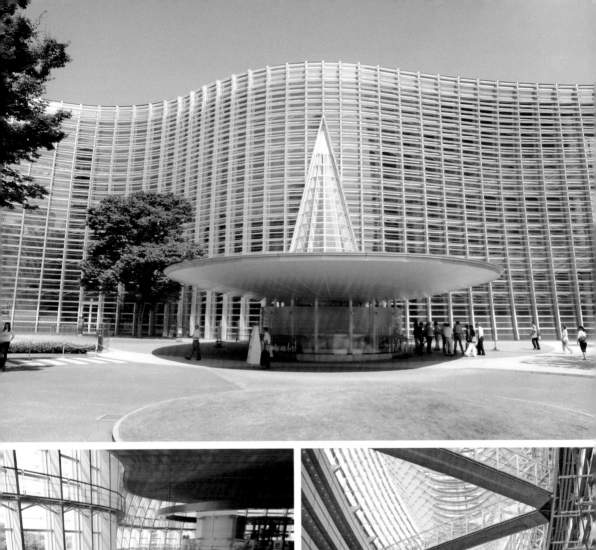
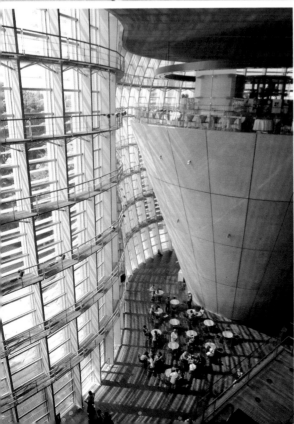
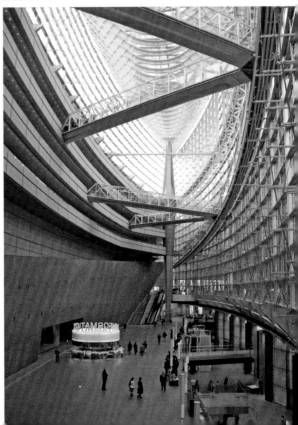

新美術館的大廳在館的正面，是一個高三層的大空間，外觀為吸引人的綠色玻璃百葉構成的立體曲線凸面牆壁，使人無法想像它是一座美術館。走進裡面，舉目所見是兩個目前正流行的，二層高的大陀螺站在大廳裡。遙遠的看見有人在陀螺上喝咖啡。波浪曲面包圍的空間加上木質的圓陀螺，使人感到新奇而又神秘。它本身就是一個使人不易理解的當代藝術作品吧！

　　新會議文化中心是沿街建築，並沒有非常吸引人的外觀。我正無法理解來此何為，導遊帶我們進入一走道，迅速到達一個大廳，每人都張大了眼睛，訝異何以在建築的中央有這樣眩目的高大空間。這

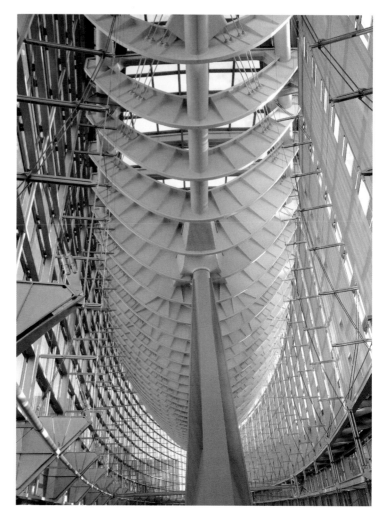

個文化中心好像連一個像樣的正面都沒有，各表演廳堂都是自街上進去，所以這個大廳沒有實際的功能，它的目的只是在眩人耳目，使訪客印象深刻，久久無法忘懷。大廳夾在各種表演空間與大小會議空間之中，呈流行的紡錘形，用特別的鋼骨所建造。建築師顯然是把此空間當成藝術品設計，很成功使訪客不期然的仰望大廳高聳的天花，那是精工雕鑿成的，如同帆船龍骨一樣的屋頂結構。訪客除了被其景觀淹沒之外，實在說不出話來，也只好不明所以的搭電動梯上上下下，自不同的角度去欣賞這個大屋頂。等到要離開了，才發現在大廳的一側可以俯視一個廉價衣物的大賣

▲ 使人印象深刻的新會議中心結構

◀ 東京新會議中心的開放空間（攝影黃健敏）

▶ 新潮亮麗的東京建築

場，大概文化的吸引力無法與商場相比吧！我們一行的太太們若不是為行程所趕，很可能花上幾個小時，陷在日本衣物堆裡，享受選購之樂呢！

▎義無反顧的新東京

坦白說，日本人居然自典雅、靜思的文化轉變為追求感官刺激，使我心情有些失落。是經濟衰退使它們失掉信心了嗎？新潮的東京很亮麗的展現在商業街道上，他們大膽的把過去丟棄，努力追求未來。新時代就是沒有眷戀。在市中心的銀座區與明治神宮附近的表參道上，看到他們把商店建築當成文化機構一樣的設計，才感受到他們的義無反顧。把高級文化的精神運用到日常生活之中，這也許就是 21 世紀的時代精神吧！

東京市街之所以如此新潮化，有一個重要的原因，是他們的市街商店建築，每一棟都像透天厝街屋一樣的獨立，因此可以有獨立的風格。在大

部分的西方城市，與台北市一樣，市街建築常常是高樓，除了百貨公司等大規模商店外，一般商店只使用接近地面的一、二層，上層可能有服務性的辦公室，甚至有居住單元存在，因此是多功能的組合。這樣的建築在外觀上是中性的，商店是租戶，不是地主，所以只能在招牌與櫥窗上出花樣，無法決定建築的風格。可是在東京，一樣五、六層甚至十幾層的商店

◀東京銀座夜景

◀
位在表參道的Tod's
店由日本建築師伊
東豐雄設計

▶東京表參道夜景
（攝影黃健敏）

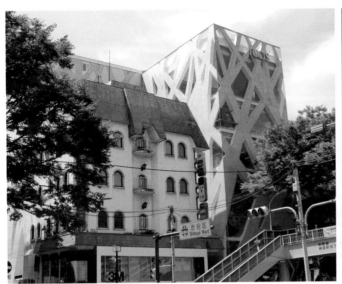
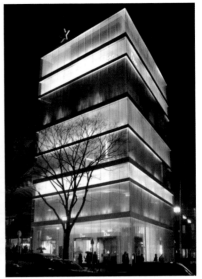

建築，自上到下都屬一家所用，建築的外觀就可以完全掌握了。也許是這個緣故，在其他國家，喜歡表現想像力的名建築師只會在文化建築與公共建築上動腦筋，很少涉足常民的商店建築；在東京，商店街竟成為名建築師的競技場了。這當然說明了日本的小企業主有高度的品賞力，有把建築視為高級商品標誌的認知。在一切條件具備的情形下，才能使我們看到一個屬於 21 世紀的時髦東京！

商品設計化的建築

　　有趣的是，在中央區銀座與澀谷區表參道的商店街上，展現了日本人尊重並熱愛國際名牌的性格！名建築家的設計居然成為歐洲名牌的精緻包裝。建築已經全然時髦化了。誠然，年輕而有創造活力的建築師為名牌商品做包裝是相得益彰的。當代建築迅速的演變，實在與時尚無異，他們早已把建築學中的永恆價值棄之如敝屣，搭上時尚的翅膀，爭取大眾的眼神。這樣以來，為大家掛在嘴皮上的名牌，以全然新鮮的外貌看在大家眼裡。名牌市街化，恐怕只有在東京可以看到吧！

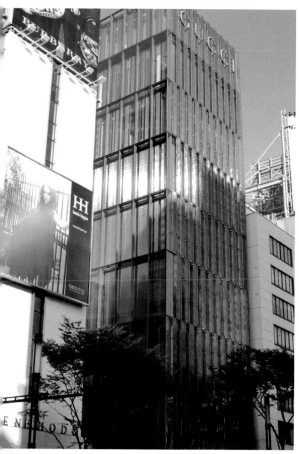

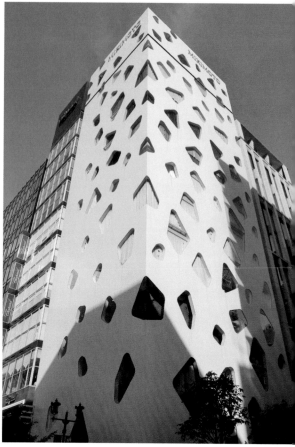

老實説，由於商店建築在面寬與周邊的限制，是不容易有真正創造性的建築作品的。不過是些長方形的正面或是角地，由於土地寸土寸金，也只能在表面上有些特色，即使是再聰明的建築師也玩不出什麼特別的花樣。然而作為包裝紙，表面設計也足夠了。時下最流行的建築表面就是斜格子。年輕一代似乎很不喜歡水平垂直線條的方格子建築，所以斜 45°就覺得順眼些。可是正方格子除了是表面圖案之外，也反映了內部空間，因此它不只是包裝。斜格子的風潮事實上肯定了這個時代重視表面價值，不計較內在的特質。

東京的新潮商店中也有方格子與長條格子，那就是以極小的方格子與極細的長格子，把格子與室內空間功能區隔，構成動人耳目的包裝。然而，為了達到外觀突出的表面，要把格子徹底丟棄才成，所以在銀座與表參道最顯眼的建築，是少數具有革命性的包裝設計。特別突出的是日本著名的

▶ 由美國建築師卡本特（James Carpent）設計的 Gucci 銀座店

▲ 著名的珍珠店 MIKIMOTO 銀座二店出自日本建築師伊東豊雄

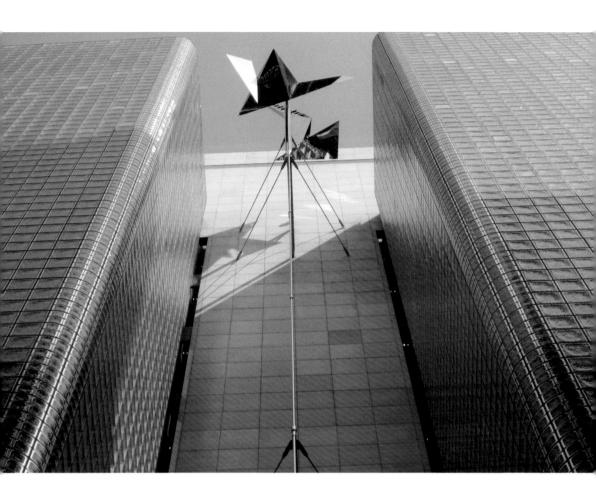

▲ 銀座 Hermes 旗鑑
店以玻璃磚為立
面建立建築風格
（攝影黃健敏）

▲ 由義大利建築
師皮安諾(Renzo
Piano) 設計的銀
座 Hermes 旗鑑店

珍珠店，建築的外觀是白色的長盒子，表面上是大小與形狀不一的開口，與氣泡一樣，向上浮起。另一個別具特色的包裝是為著名的 LV 設計的；同樣是街角上的白色盒子，卻在表面上浮出大小不同的正方形。表面的材料是薄大理石片，這些任意排列的正方形則是燈箱，配合著更小的繁星狀的小方塊在黃昏時刻特別顯得動人。這究竟是建築設計還是商品包裝設計，一時很難分辨，但其吸引力是不可否認的。

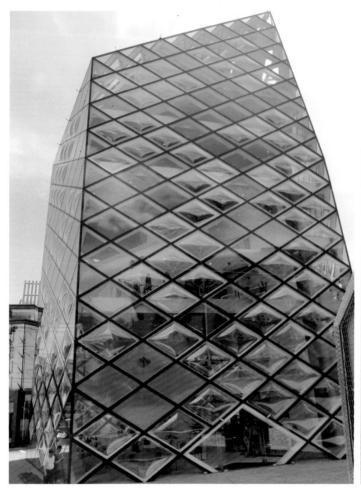

◀ 由瑞士建築師赫爾佐格與德梅隆
（Herzog & de Meuron）設計的 Prada 精
品店

▼ 銀座 Dior 由日本建築師乾久美子為建
築物披上亮麗的外衣

　　我終於發覺日本人放縱想像力的一面。在東京街上我看
到 Armani、Hermes、Gucci、Dior、Prada、LV 等國際
知名品牌的建築，都披了它們自己的外衣，顯示出獨特的風
貌。他們徹底與建築劃清界線，走上視覺設計的路線，因此
忘掉了永恆價值，掌握了美感的要素，大膽把建築時尚化。
可是新潮的東京要怎樣應付會迅速褪色的時髦呢？難道他們
會為建築換裝嗎？

　　想想看，不斷換裝也許是未來建築環境保持新潮風貌的
必然手段吧！（原載 2010.10.12《中時人間》副刊）

▼ Swatch 銀座店是日本建築師坂茂設計

◀◀ Swatch 銀座店地面層的商店空間
（攝影黃健敏）

▶ 由日本建築師青木淳設計的銀座 LV 並
木館

▶▶ 銀座 LV 並木館立面正方形燈箱配上繁
星狀小方塊很有吸引力

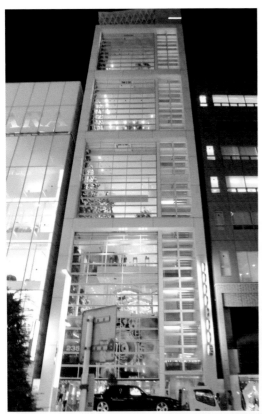

寫意的北京

　　春寒料峭的 3 月初，應邀去北京，為楊英風的遺作在國家美術館的展覽壯聲勢，並在學術研討會上說幾句話。我很興奮的趁機有系統的回味老朋友的重要作品，心中感受，甜酸苦辣，一時說不清楚。在藝術界像他這樣有一個克紹箕裘的兒子，把他的作品風格繼續推廣，以求發揚光大，是極令人羨慕的。我也因此有機會欣賞了楊奉琛的雕刻創作。

　　2010 年的北京出奇的春寒，居然下雪了，使我欣賞到數十年未見，幾已忘情的雪景。冬日的樹木，葉子落盡，大街上的路樹枝幹像出自吳昌碩筆下，有金石風貌。經一層細雪的敷染，畫意十足。我忍不住加件厚衣到街上踏雪，回憶年少輕狂時的滋味。今天的北京成熟多了，一個有六百年歷史的老城，在歷經千奇百怪的國際化建設的風潮之後，開始回味古舊味的香甜。文化不能只看閃光燈下的表演，要走到市民生活中，看他們怎麼過日子，如何在日常生活中尋找精神之所寄。所以此行的北京參觀完全擺脫了名勝古蹟、著名建築，反而看了幾處街巷。與幾年前的北京比較起來，我為今天的北京人感到慶幸。

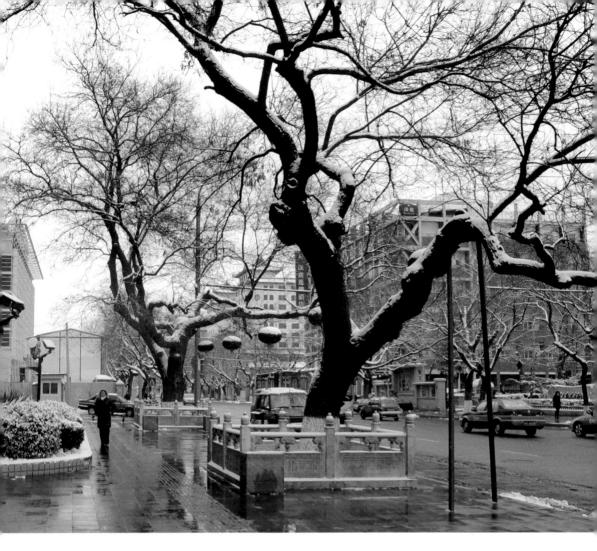

▎詩情

　　北京是一個面積廣大的城市，在高速公路系統完成後，喜歡新生活的中層階級可以走出舊城，向廣袤的市郊發展，建立自己的堡壘，或為有品味知識貴族經營休閒的場所。我很高興有機會參觀了兩個截然不同的，卻頗有個性的場所。在新發展的藝術專用區「壹號地」看過台商經營的美術館後，我們被引領到一個非常安靜的未發展地帶，車子在幾堵白牆壁前的停車場停下來，我的目光立刻被眼前枯寂的景觀所吸引。洗石子停車坪沒有畫格子，只有幾個隨意排列的方形草地開口，各有一株枯枝小樹站

立著，門壁前有一列枯黃的細莖竹子，以灰白的冬日天空為背景，融成一幅憂鬱的畫面。停車坪門口的遠處，看到一棟舊木屋的牆面與灰色的木屋頂，上面有一個尖頂的老虎窗，使畫面增添了人間的意味，成為視覺的焦點，我立刻感到北京設計界有高人。

　　自車上下來，步入進口，才有右邊門壁上的小字寫道這裡是一個名為紫雲軒的茶館。迎面的影壁上寫著幾行字，告訴我們「茶」古代是「荼」字，雅稱為「茶事」，到唐陸羽才改為茶。最後一句話待考，但是一點歷史的回顧使這座茶館予人的期待就截然不同了。影壁的後面究竟是怎樣的建築呢？繞過牆壁原來是一個非常奢侈的空間。設計師必然把中國建築的精神解釋為院落空間，他建了一個幾十公尺見方的大院子，以白壁圍繞著，地面是細石子鋪成；他多少受一些日本禪的影響吧！整個大院子裡，僅有影壁的後面有一大塊方形草坪，低矮的植物只剩下枯枝。左右的長壁前都有一列枯樹，在冬日灰白的天空籠罩下，空寂的感覺油然而生。

　　在大院子的底端是一棟鋼筋水泥直線條的長方形大廳，四面坡度頂，顯然是傳統大殿的現代化。不高，使院子顯得特別大。殿長七大間，每間都是正方形，設計師是以正方形為基本秩序，可惜出簷下沒有斗拱的想像空間。殿站在台基上，台基下隨意散置著十幾個正方形草坪，長著高低不一的小樹及乾枝，在這些小樹的下面，站著大大小小十幾隻鹿形雕塑組成

▶紫雲軒室內家具一景

◀紫雲軒院內之雕刻組

▼
文靜的紫雲軒外院

的鹿群，面對同一方向，直立著黑色
的身體，以枯黃的草塊與灰白的砂地
為背景，真像一幅出於某位大師的油
畫，使我感動不已。

　　我很難想像如果到了夏天，草地
是深綠色，樹枝上都長滿了綠葉，天
氣是明亮的青空，這個眼前使我動容
的大院子還會不會有憂鬱的生命感染
力，會成為使人手舞足蹈的愉快景象
嗎？也許不會。我很高興在這樣雪後

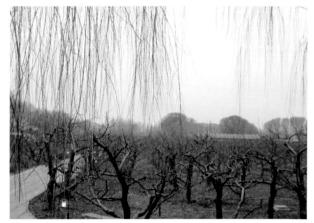

的陰暗天氣中看到這個作品。祝福這位設計師，他有這樣的機會得到茶館主人的全面支持，希望他得到很多的知音。說不定他就是茶館的主人吧！

　　大玻璃圍成的室內也是一片白。可惜室內空間太大了，不得不分成若干不協調的角落。家具分為後現代化高背黑座椅與木質的大桌子，矮腳的明式圍椅與灰白的矮桌。不知為什麼設計師混用了白色的圍椅與木質的官帽椅，予人雜湊的感覺。是不是主人終於沒有聽設計師的秩序原則？這使我想到，室內設計師比建築師更難控制品質吧！可是整體說來，看到設計師的用心，白色的屋頂，白色的窗簾，白色的花格遮陽板，白色的隔牆，白色的一般座椅，點綴少量的黑與紅，應該足以使人心神愉快了。連屋角的四個大鳥籠也是黑白兩色呢！奇怪的是，穿黑衣的服務生並沒有招呼我們落坐喝茶，也許是來此的人多是欣賞建築的遊客吧！

▎「話」意

　　自這座超現實的茶館出來，導遊帶我們來到一個果園。冬意還沒有消失，能有什麼果子可以看呢？但是自遊覽車上我看到一個動人的景觀：停車坪的邊上是幾棵高大的柳樹，條條下垂的柳枝像簾子一樣，一直垂到地下，使灰白色的天空多了一層神祕感。向下看，枯黃的園地上成列的低矮果樹，虬結奇突的枝子，編織成一副掙扎求存的畫面。那麼流暢的柳條，

那麼扭曲的果樹枝，分開了天空與地面，遠處黯灰色樹林，枯枝像掃把一樣界定了天際線，這應該是一幅水彩畫才對。抬頭看到柳樹的上部，原來這些輕盈的柳條上面，也有濃黑粗重的樹幹！那些粗枝居然也長成一條條虬龍的模樣，生動的，黝黑的，對照著灰白的背景。難怪古人那麼迷信龍的存在！真的，北方冬天的景色真的美不勝收。

▌不講究而完滿的生活方式

在北京的最後一天，許博允兄約我與自南方回來的黃永松兄見面，不期然見到在藝術專區「七九八」附近經營愛荷華牛排館的胡先生。原來他們都是老朋友，在北京相聚，常在他這裡會面。胡先生年少時在成大讀電機，因此稱我一聲學長；出國留美，因領導保釣運動滯留國外，直到大陸開放才歸國建立事業。如今他在北京近郊擁有大片土地，自工程改業為農產品養殖，現又玩起建築來了。使我感到興趣的是，談起建築，他絲毫不把我放在眼裡；對於學電機的工程師，建築是很簡單的。原來他對建築的興趣是自建造種植青菜的棚架開始的，為了應付北方的嚴寒，花農與菜農要自搭棚子，他們大多用臨時性的架構，搭成半圓拱廊，上覆透明的塑膠布，可是這位胡先生卻以輕鋼架做成可以拉動的永久性性屋頂。他自己計算拱廊結構本是牛刀小試，因此就在農地上自行建造起一列列半圓拱廊的建築物。

既然是堅固的永久性建築，就沒有道理不住在裡面。這種結構內部中央

▲台商美術館之庭園（壹號公園）

◀
▲美術館外之犀牛雕

　　不要柱子，是很寬敞的，他就不客氣的把幾座拱廊當成豪宅來使用了。因為他不是建築師，對建築的外觀並不敏感，所以我走進他的莊園時，看到不經意建造的外觀，好像是勉強遮風蔽雨，還以為是地下工廠呢！誰知進到裡面，主人竟驕傲的為我導遊起來。

　　我們走進一個大房間裡，是一間豪氣的大客廳，有雕花的木製古典家具與羊毛地毯，花盆、立燈，一應俱全，但十分隨興，沒有建築師的做作。大玻璃牆的另一面，為一長條形的室內游泳池，應該有二十五米吧！哪有豪宅的客廳可以豪氣到出門就可跳進標準的游泳池裡？池邊是成排的花盆與躺椅。這位胡先生真會享受人生！如果他學的是建築，恐怕會把錢花在

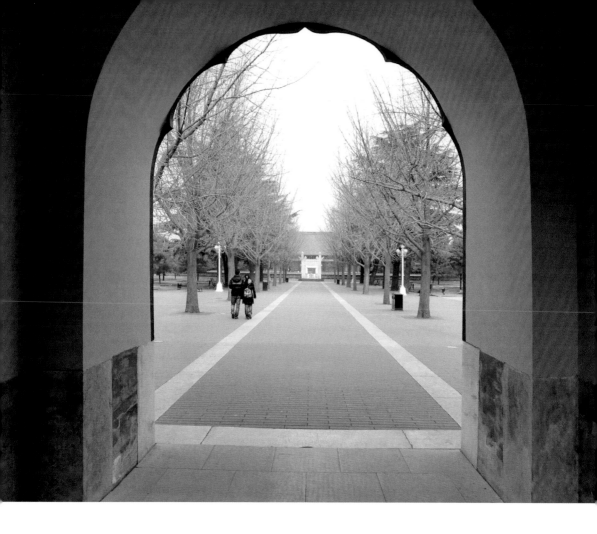

建築的外形上，講究一些建築細節的品味，這樣豪奢的生活就過不上了。
不講究而完滿的生活方式，這是我頭一遭見到呢！接著又參觀他的幾個正
在建設及已完成的室內空間，原來他這裡可以當成度假旅館，作為舒服的
住宅也未嘗不可。在一座拱頂的一端，抬頭看上去像哥德教堂的一個環形
殿的扇形筋拱天花，他說是表演舞台。這樣輕易營造的室內空間刺激了他
的想像力，不禁使我想到，如果建築界作育一批不受基本美學教養的建築
師，這個世界會不會比較舒服些！?

　　主人是徹底自由的生活發明家。他的牛排館隨意地安排著幾張桌子，
圍著幾張藤椅子，植物盆景穿插其間，室內的暖氣也是他特別設計的省能
火爐。上桌的沙拉是自己調配的，真的可口，本身就是一餐，據說牛肉也
都是他親自去市場買來的。視覺美他不十分在意，味覺美卻一絲不苟。這

▲ 北京中山公園中
軸線一景

◀ 老楊樹表面的菱
形圖案

◀◀ 中山公園內太
湖石優美的砌石

▲ 中山公園內老樹
的古怪面貌

▶ 老街（The One）
的雅緻商品

是牛排館成功的要訣吧！節省成本，滿足食慾，我體會到一種放浪形骸的
饕客生活觀的趣味。

▍囊括多元文化的意趣

　　離開北京，感覺那裡真有大國首都的氣象。壯闊的空間容納多元的文
化。視覺的、嚴謹、唯美而超現實的紫雲軒，與隨興舒服而生活化的愛荷
華，如此強烈對比的寫意生活方式恐怕是他處很少見的呢！對老北京而
言，這些「怪」招，與國際級建築師所設計的古怪建物有異曲同工之妙吧！

（原載 2010.04.30《聯合報》副刊）

鳥巢與水煮蛋

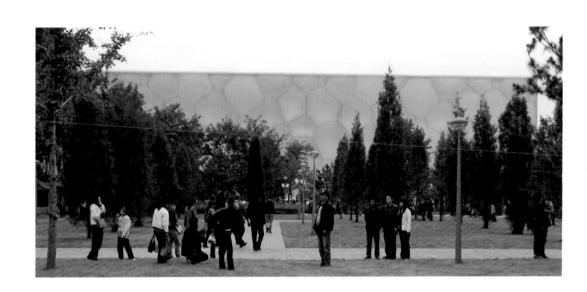

脫胎換骨的老北京

10月初，與幾位朋友去北京走了一趟。北京，大家都去過多次了，但自從籌備北京奧運以來，中共在建設方面投入很多的資源，使一座數百年的老城徹底地脫胎換骨。大家一直想看看這些21世紀的建設究竟把北京帶到哪裡去了。不用說，親自見證那些為全世界注目的前衛建築一直是大家的心願。因此在匆忙中，我們就束裝就道了。

這時恰恰是大陸國慶放假的一週，北京的交通處處擁塞，到處是旅行的人群，而我們預定的時程又非常緊湊。要認真的參觀奧運建築，短短的幾天是萬萬不夠的。由於遊客多，假日的管理方式是旅遊景點一律不准車輛進入。能買到票，排隊入場已經很不錯了，參觀幾乎全靠步行。老實說，對於我這樣的年紀，體力負擔嫌重了些，何況我還背了一部很重的相機呢！好在看建築我總是興致勃勃的，把它視為鍛鍊身體的機會。

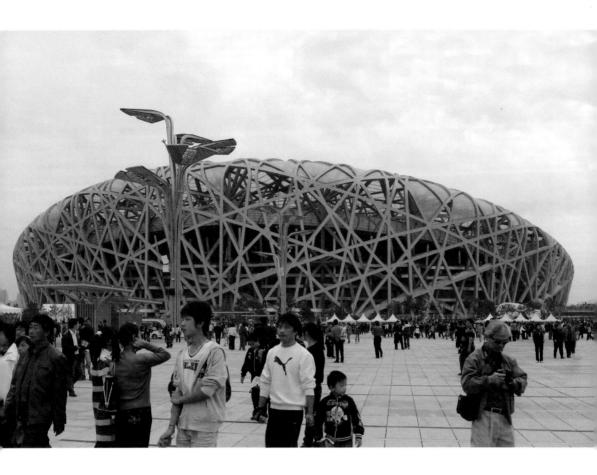

▲ 鳥巢的全景
▼ 水立方的正面

在奧運手冊上，為此特殊場合所建的場所共三十幾處，遍布在北京各處；要全看幾乎是不可能的，似乎也沒有必要。觀光客的興趣受媒體報導的影響，必然集中在幾棟特別出名的建築上。這少數建築已經閒置，但卻需要購票進場，成為世上少有的以建築本身為展示品的例子。建築能受到民眾如此重視，不遠千里來買票參觀，作為建築界的一分子，不能不感到與有榮焉。

▎亂絲交織成的國家體育館──鳥巢

若以名氣論，當然以奧運主場地上的「鳥巢」與「水立方」最大。這兩座建築是遊客參觀的主要目標。「鳥巢」就是國家體育館，可以容納九萬人，開幕典禮時全世界有四十億電視觀眾看著這個壯大新中國的象徵。

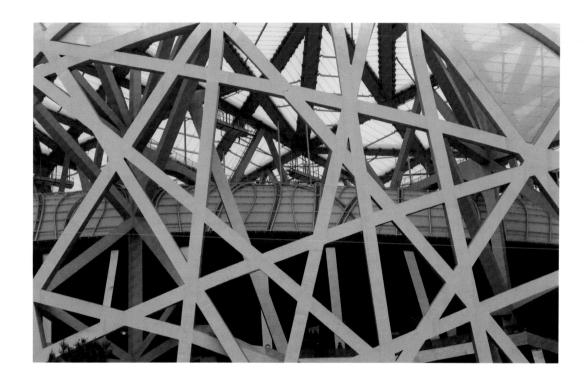

這是一個圓形建築，它的名氣卻是因為造型很像一只大鳥巢而全球聞名。「水立方」則是國家游泳中心，其名稱是來自建築結構的系統採用水分子的構成，而建築則取正方形。圓形與方形並不稀奇，稀奇的是兩者的結構都是不規則的線條所組成，讓人生新奇之感。這當然都是高科技來臨之後的產物。據說這兩座相鄰不遠的建築，是有意的採方與圓的造型，代表水火相容，剛柔並濟。這當然是沒有什麼根據的說辭，姑妄聽之可也。說它們象徵陰陽也許還說得過去。

▲ 鳥巢的玻璃頂

▼ 以鳥巢為造型的噴水口

▶ 近看鳥巢的亂絲結構

由於「水立方」內部在施工，我們沒有機會進到裡面，是很大的遺憾。「水立方」在白天呈淡藍色，近水，到晚上則有紅、綠、黃色等變化。只惜時間短促，沒有機會在晚上參觀。我們到達奧運會場，就在它外邊走了一下，可惜這個造型非常爽利、結構又富於創意的大型建築，卻被廣場上一些為觀光服務的商業設施破壞了。如果這座建築是座落在一個水池或草坪上，就可以成為建築景觀的一絕。如今這一個薄膜材料呈不規則多邊形突出的外觀，粗看起來到像一個碩大的席夢思床墊，引不起觀眾注意。我

在它前面站立片刻，沒看到觀眾以它為背景攝影留念，可知建築之創意想造成轟動還要環境配合。因此這兩座建築幾乎完全被「鳥巢」搶了鋒頭。

要從空照圖上看才像鳥巢。設計者兩位建築師赫爾佐格與德梅隆是瑞士人，在近十年內快速竄起，成為國際建築界的紅人。他們原是極簡主義的建築師。幾年前我去歐洲時，曾到他們的故鄉巴塞爾一遊。看到他們的作品，外觀清一色的玻璃面。在當地一個建築作品展中，他們陳列出北京奧運國家運動場的模型。我在當時很訝異他們風格的突變，沒法了解兩位嚴格遵守理性秩序的建築師，何以忽然瘋狂起來，竟以毫無規則的斜線做出一個「鳥巢」？在當時我並不知北京運動場有「鳥巢」這個名稱！

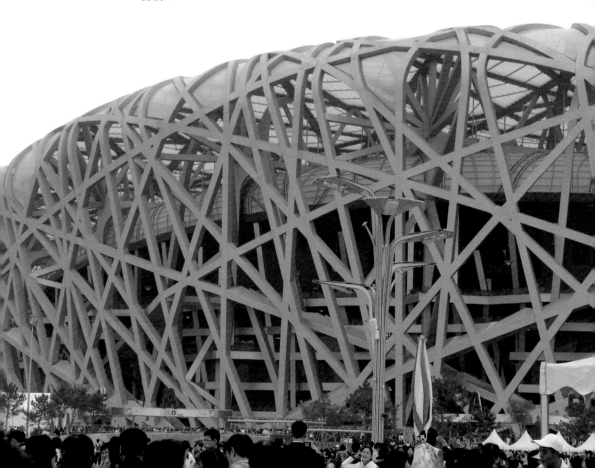

對於歐洲，我們是隔膜的。兩年前我去舊金山，看到這兩位建築師設計而新建的迪揚美術館，就有些吃驚了。為什麼這兩位喜歡輕快、透明的建築師設計了一座鐵鏽表面，厚重體型而外觀又不規則的建築呢？這說明他們要趕上前衛的風潮，不讓那幾位「解構」建築師專美於前。話說回來了，如果他們不做這個「鳥巢」，中共政府會如此堅持要選他們的設計，即使超過預算幾倍仍不退縮嗎？

不久前我與瘂弦兄談起這座鳥巢，他用亂針繡來比喻其外觀的感受，非常傳神。中國的刺繡，不論是蘇繡還是湘繡，都要講究絲線的平順。繡

工的技巧也在於平整的把多變的色調，用彩色的絲線有秩序的排列出來。在建築上，材料的使用，要利用合理的結構呈現有秩序的造型。不知何時，台灣出現了亂針繡的技巧，居然可以隨意下針，長長短短，毫無法度可尋，卻可以呈現出同樣精彩的畫面！在過去，刺繡可以這樣做，但建築關係於安全，不能這樣做。如今有了高科技的計算技術，有了花不完的經費，一切都可行了。

真正的鳥巢是用乾草、枯枝編出來的。北京的鳥巢卻是用 4 萬噸鋼，做成略呈方形的、彎曲的鋼管，編織而成。老實說，把它說成提籃比較切合實際些，所以我在私下稱它為竹籃。竹籃固然大多編成整齊的花樣，同樣可以用竹片亂編而成。有這樣的期待，

▲ 鳥巢內部景觀

▼
鳥巢外緣的梯與廊
◄ 自外可見外緣的
　數層通道

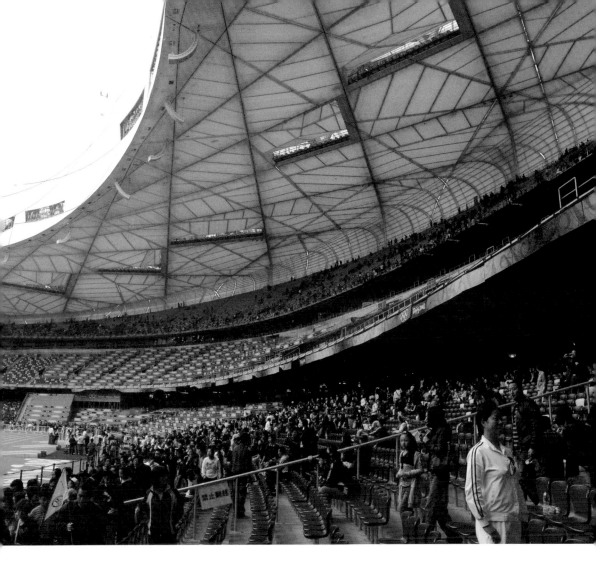

因此我站到它前面的時候多少有些失望。如果這鳥巢不是用管子，而是用竹片子編成就更傳神了。進到鳥巢並沒有什麼驚人之處，不過是一個特大的標準運動場而已。它的特點不是空間而是外皮，所以懂得欣賞的人要在外皮上多下些心。從正面走近，不可平視，這樣你看不到什麼。要東張西望，才看到編成鳥巢的管子在天際自由飛奔。鳥巢的表皮看上去是一層，其實是兩層的，相互交錯，形成堅實的結構。其間有樓梯可穿越其間。你抬頭仰望龐大的亂針織線中，好像進到大人國，感到自己非常渺小，或乾脆把自己想像成一隻螞蟻，在鳥巢的乾燥枯枝中穿過。只有通過這樣的想像，來到這裡對你才有一點味道。

蛋殼形成的百寶囊──國家大劇院

奧運其他建築，只是有些時髦風味，乏善可陳，倒是前些年他們在天安門廣場附近所建的國家大劇院，頗能引人入勝，我們就裡裡外外看了一遍。我拖著疲乏的老腿步行了幾小時，在參觀了那座俄式的人民大會堂之後，繞到它後面，看到這個曾惹起大陸建築界反彈的「水煮蛋」，不勝感慨。這座建築應該蓋在台灣才對！北京人喜歡為古怪的建築起渾名。因為這位法國建築師把三座劇院併在一起，做成一個蛋形殼，四周以水池環繞，遠遠看去，是一只鴨蛋放在水中。用「水煮蛋」稱之，形象活潑，令人莞爾。

我的感嘆是想到我們的中正文化中心的兩大國家表演廳。記得 70 年代，政府決定把「營邊段」開發為新市區時，原是請一家美國建築師做了個計畫，準備在那裡建造商業中心，近似今天的信義計畫區。沒想到計畫尚未展開，老蔣總統逝世了，政府決定把它改為中正紀念堂用地，並在其中設立國家表演藝術機構，多少有些用文化建設紀念老總統的意思。長話短說，在建築設計上幾經波折，才產生了紀念堂獨立，兩廳分居左右的想法，並且拋棄了現代建築，回到最傳統的清式宮殿。

▼ 可看出太極造型的一面

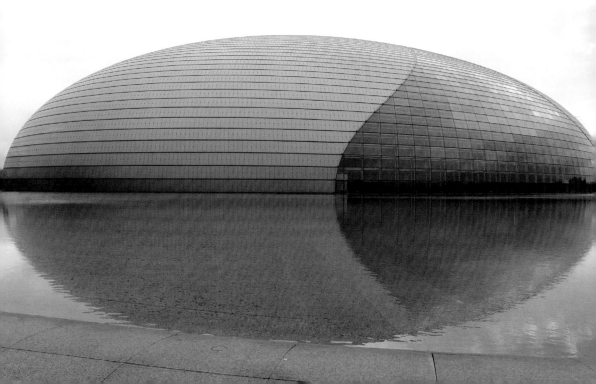

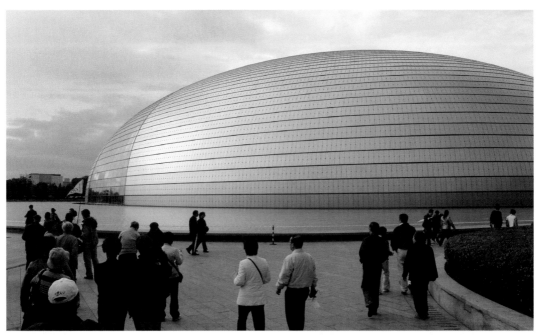

▲▲ 自廣場看「水煮蛋」簡潔的造型

▲ 水煮蛋的外觀與北京的天空

◀ 蛋面的線條組合、水平與垂直

　　事隔二十幾年，想不到中共領導階層的頭腦竟如此進步！我們是在一個基本上民間環境中建造宮殿，他們卻在基本上為宮殿環境中建造超現代的建築。在當時我聽過很多大陸的資深建築師批評中央的決策，我相信現在他們會很高興中央有這樣的堅持。因為建築師很聰明的放低自己的身段。為了不會搶清式宮殿與俄式紀念建築的風采，他很謙卑的把幾座本可以大出鋒頭的戲院建築，包裹在一個蛋殼裡。不但如此，他為了使這個大蛋殼不會太過顯眼，還用近乎玻璃的材質做成，使它與天色幾乎一致。當

天在我自後側方向它走近時，幾
乎有看不到它的感覺。

　　「水煮蛋」比「水立方」聰
明處在把大蛋殼放在水池裡。水
池為這顆蛋維護了完整的造型，
給它一個優雅的倒影。為這座國
家劇院增加了光彩。並在進口大
廳的通道頂上多了個光影流動
的天花板！由於這個水池，「水
煮蛋」的正式入口必須走下一
層，所以自天安門廣場的方向看
正面不夠精彩。這是很可惜的。
如果正面也能呈現出「水煮蛋」
的安詳與優雅就太美妙了。這只
蛋最美的視角在前側方，由於前
廳部分是玻璃面，在這裡可以看
到建築師有意使用玻璃面與鈦
面的分界造成的太極曲線。這可
能是僅有的「中國的」形式象徵
吧！

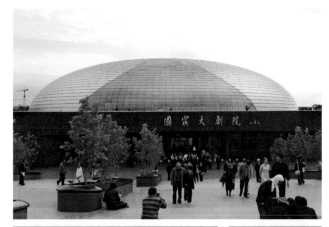

　　其實這顆蛋是由兩個鈦曲面
拼成的，前廳留了一塊玻璃面，
中央留了一條玻璃縫，使外形看
起來有些變化，但在基本上是一
個蛋殼形成的百寶囊。試想有三
個大表演廳，又有展演空間擠在
一起，空間的處理會很爽利嗎？
進到裡面，除了一個上面是水池
的很長的廣廊，兩側設有展廳
之外，乏善可陳。可惜的是劇
場組的前面竟沒有像樣的廳堂，

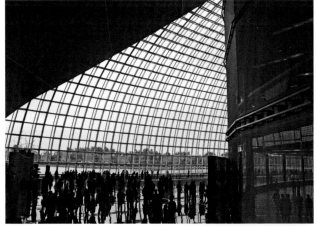

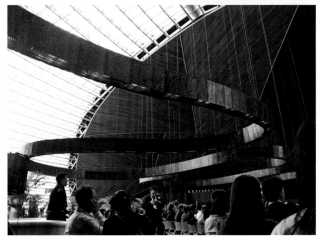

▼水煮蛋正面進口處所見

◀大廳空間與戶外的景觀

▶表演廳的吊燈

▼大廳的空間俯視

予人沉悶封閉之感。這裡對觀光客卻是不開放的。我恨不能揮刀一斬，把這蛋殼上面的一條光縫切開，顯現出內部的造型與空間。建築師卻為了蛋殼的完整，把一切都包裹起來，又在蛋殼的頂端設立了一個開放式的表演場所，用輕便的椅子排列，近似一般的露天劇場，只是多了個頂而已。這裡是為觀光客設置的。不必等待正式的演出，經常有些輕鬆的表演，觀光客可購票觀賞，作為劇場參觀的一部分。我們所遇到的是國際民俗歌舞表演，看了一場韓國的古裝歌舞。這是韓國的標準演出，我去韓國多次，幾乎每次都看到，但觀眾還是熱情的鼓掌。

▋全球化的時代與台灣觀點

看了北京這兩座最有代表性的 21 世紀建築，並沒有使我真正感動，但卻覺得對台灣應該有些啟發。過去若干年，台灣建了不少的文化與體育類建築，台北市仍在籌劃巨蛋建築中，我們能後來居上，不讓北京專美於前嗎？同時，大陸挾其無比的財力，請世界著名建築師操刀，如果我們有這個機會，應該怎麼做呢？我們的價值觀在哪裡？在全球化的時代，我們也要把機會讓給國際大師，完全放棄本土的觀點嗎？是否應該更有自信的為我們的下一代建立完美的、值得驕傲的紀念物呢？（原載2008.12.17《聯合報》副刊）

三十年前，還在戒嚴時期，救國團邀我去了當時還是戰地的金門，在那裡我第一次看到中西合璧的建築，為民間居然有自然融合了不同風格的建築感到驚異，同時也初步了解僑民還鄉建屋的文化意義。由於對這段歷史只有零星的知識，在建築上又沒有深入研究，雖然照了一些相，並沒有寫過文章。當時在《人間》與《境與象》上發表過有關金門建築的短文，只限於金門的閩南建築，對我來說，光這一部分已經夠豐富了。

　　2007 年 8 月初與幾位朋友去大陸旅遊，他們選的地點包括廣東的僑鄉珠海附近的開平。那是因為開平的僑民建築，不久前才被聯合國教科文組織（United Nations Educational, Scientific and Cultural Organization, 簡稱 UNESCO）指定為世界文化遺產。福建的客家圓形土樓那麼有特色的建築，申請多次都不被聯合國接受，開平的碉樓一定有其吸引人之處了。

▌兼具防衛功能的碉樓

　　原來閩、粵沿海民眾為了不同的理由出洋謀生者，各地都有，其情況與命運未必相同，金廈一帶出洋者大都是去南洋，以經商者比較多。華僑雖然是外來者，但在各方面比起土著來，要強得多，所受的待遇也好些，因為西洋殖民者需要他們幫助。可是廣東開平的華僑大多是去美國或加拿大，他們是被人口販子當奴隸一樣賣去的。當時的美國正在建設西部，開礦與

▶ 碉樓與傳統民屋的對比

◀ 面對荷花池的碉樓群

▼ 碉樓是洋樓、碉堡與亭台之總和

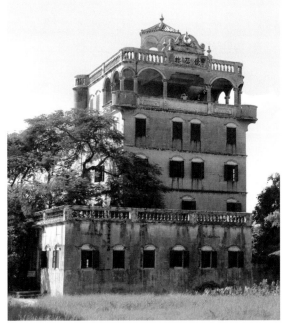

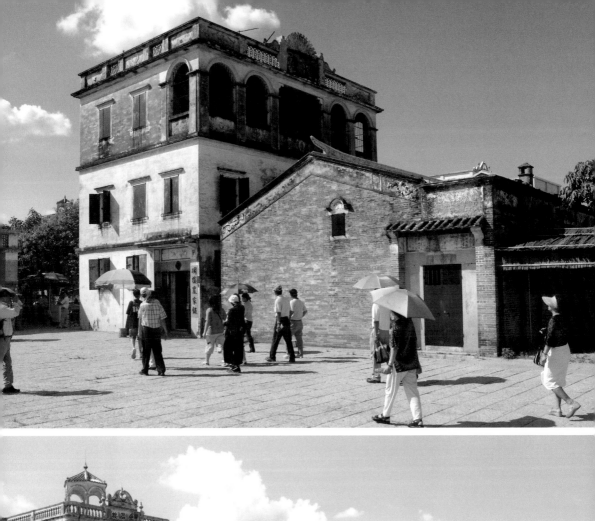

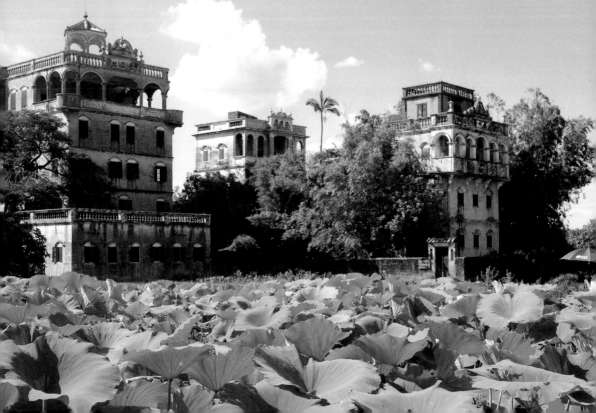

修建鐵路都缺人手。恰巧中國沿海有多餘的人力，又很想出洋謀生，就連坑帶騙，在特別窮苦的開平地區招募勞工。據說這些可憐的農民被裝沙丁魚一樣的塞在船艙裡，在海上漂流一個多月，到了美國，可能死掉 1/3，僥倖活下的又被當成奴隸超時工作，身體不好的也撐不了多久。想想看，這些老華僑在洋人社會裡，賺幾個辛苦錢，每天做夢想著的是什麼？不過把錢帶回家，過個安適的日子而已。

這些在外國賣勞力的開平人中的幸運者，經過長期辛勞的工作，積了點錢，寄回家買地建屋。可是在清末民初，這一帶治安非常不好，早年居民間經常械鬥，富有之家常被搶劫，盜賊橫行，已成積習。華僑寄錢回家不免為盜賊覬覦。這一帶的民宅無法像治安良好的地區採用三合院形式。與福建的客家人一樣，他們要把家當成堡壘來蓋。所以這一帶，已經看不到傳統的中國式民宅了。

華僑們自民國初年之前就有回鄉建屋的行動，到了 1930 年代，苦力的下一代在北美站穩腳步，漸漸融入當地社會，經營而致富，因此形成一股衣錦榮歸、返鄉建屋的風潮。治安不好，他們只有在建築上動腦筋。一般人家建造牢固的住宅，不免採用在美國看到的民宅式樣，與中國民宅式樣混合，所以二、三層的樓房居多，開窗很小，外加防衛性的鋼窗。事業成功的華僑則完全放棄傳統的式樣與材料，改用鋼筋水泥，採用西方的風格，甚至建造高樓，兼為防衛性的碉堡，也就是今天被登記為世界文化遺產的碉樓。據說 1930-1940 年間，華僑自舊金山回來建的碉樓近一千座之多，直到抗戰蔓延到這裡才停止。回國的僑民又跑回美國去了。

▍中西文化交融的印記

開平的建築，不論是青磚砌成的民宅、水泥造成的洋房，或五層以上的碉樓，都可看出中、西風格的交融。建築的學者們爭論了那麼多年的中國建築現代化或西化的問題，沒有得到理想的答案，民間根據自己的需要與生活經驗，早已在僑鄉實踐。開平的碉樓由於防衛的需要，大膽地把在西方所見的形式搬來應用，沒有絲毫心理負擔，居然創造了正宗的建築職業界無法想像的多樣造型。開平的碉樓在外觀上是西式的，在精神上卻承

在晴空下的碉樓群，時見片段傳統瓦屋。

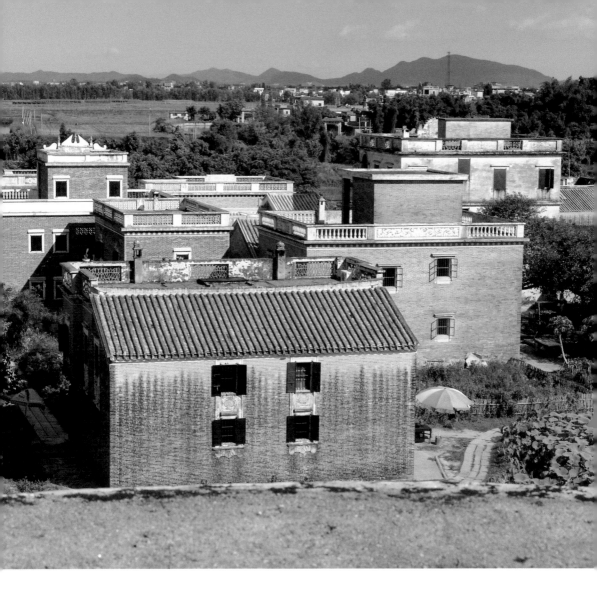

襲中國傳統，只要進去走一趟就感覺到了。這種防衛式高樓住宅並不是開平華僑的獨創，在義大利中世紀末，社會非常不安定的時候，就有貴族建造石柱式的高樓建築以自衛，可是空間使用的觀念與開平碉樓完全不同，顯現出文化上的巨大差異。

　　走進碉樓的大門就有熟悉的感覺，室內因窗子小而顯得陰暗，卻是中國傳統三間屋子的格局。仔細想想，碉樓原來是幾進屋子疊起來，把平地上的院落變成樓房的組合，每一層都是中間為客廳，左右兩側為臥室，後面是樓梯或雜物間，與進到三合院屋子裡沒有什麼分別。家具尤其加強了

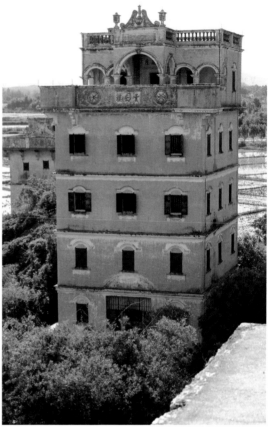

傳統的風味。臥室裡的床是中國式的帶有頂架的床，木雕都很精美。椅子則是明式圈椅風格的西式設計，自上海買來的。牆上掛的是有民俗意味的繪畫，兩邊是對聯，內容無非是家庭和樂，愛鄉愛國等辭句，反映了主人們土財主的品味。

碉樓最大的特色是外形，為了安全而建造的高樓，除了牆厚窗小，所能發揮的只有頂層。鋼筋水泥的建築可以做成平頂，頂上安全，可以做成院落，建造他們夢想中的亭閣，這裡就是大宅的花園，就是後院，也是家祠的所在。

這些回國的僑民在外國時看到洋人重要的建築，都有不同風格的華麗造型，不免夢想自己建屋時可以借來眩人耳目，顯示自己的成就。因此這

▼ 室內是中西合璧的陳設

▲ 室內客廳之一景

▲ 一座設計嚴謹的碉樓──雲幻樓

▼ 雲幻樓上的亭閣

▶ 有民俗風的中西合璧亭子

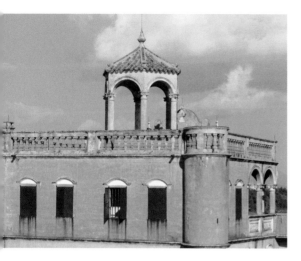

些碉樓無不擁有一個獨特的頂層，好像家族的冠冕。這就是使開平碉樓多采多姿，為人稱道，被指定為世界文化遺產的原因。

一個不解之謎是這個碉樓是怎麼建造起來的？1930年代的鄉間，不可能有今天的建築師、營造商的制度，這些異國的造型，現代的建材，是誰設計，誰建造呢？我們推想當時的情形，比較先進的香港、澳門的建築界可能幫了大忙，可是今天看這些建築，不像是出自受過嚴格訓練的建築師的手筆，建築物的主人必然有積極的參與。也許是由

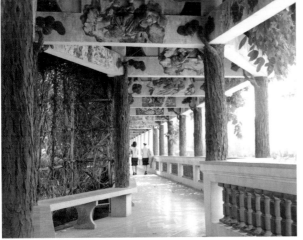

主人口述，繪畫員的理解，畫成圖樣的吧！正是因為這種民間趣味，才可能產生多樣變化的外形，説不定是主人用月份牌上的照片為模仿對象發展出來的呢！

我這樣想是因為碉樓有碉堡的造型，而華僑旅居的舊金山一帶好像沒有類似的建築。建築的四角突出圓形的礮樓似乎是歐洲中古的風格，只有在圖片上比較常看到。可以在加州常看到的是圓頂建築。美國立國較晚，政府所建公共建築模仿歐洲，州或市政府常以文藝復興後期的圓頂為象徵，這當然是受華盛頓國會大廈的影響。最普遍的建築語彙是柱廊，因為這是西式建築與中國建築在形式與空間上最能相通的地方。自希臘、羅馬到近代，廟宇、教堂與重要建築的正面少不了一排柱廊。有趣的是中國自古以來，重要建築的前面也是柱廊，所不同的只是西洋是用石砌，中國用

▲ 立園內庭院迴廊的混凝土花架

▼ 西式的洋樓與四層碉樓

◀ 立園外院的僑民小鎮

木造而已，我推想，老華僑們在西式的拱廊下，會感到一種不知身在何處的恍惚吧！這是中西文化具體的融合，呈現在他們的心上。

頂上的柱廊略突出於牆外，顯然是為了安全、防盜賊攀登；自正面看，柱列是單數、對稱，中間的拱較大，上面總加上個巴洛克式的山牆，近似台灣日治時期的老街。這裡就是放置匾額的地方，他們最重視的樓名就用濃黑的大字寫在上面。柱廊裡面就看主人怎麼玩了，大多是蓋一個家祠，供奉第一代出洋的祖先。建築的式樣繁簡不一，從平頂到圓頂都有。很少見到中式屋頂，只在規模很大的「立園」的一棟樓上見到綠色琉璃瓦頂。面積較大的碉樓，頂部可以有三、四層，拱廊之上是平台，平台之上又有拱廊，建築越高越內收，通常最上面是一個圓頂的亭子。由於沒有一定格

局，隨主人的愛好，所以予人以琳琅滿目之感。

由於事先沒有充分地了解，此次開平之遊只安排了一天多時間，只能到一個村落，訪問幾座民宅與碉樓。汽車在路上所經之處，看到的碉樓何止幾十座，都沒有機會親訪，實在可惜。第二天在立園的販賣店裡買了兩本小冊子，才知道大陸的學者雖看不起僑鄉的土洋建築，也已有人發生興趣，可是到今天，只是自促進觀光的動機寫些介紹的文字，尚缺少學術性的研究。

▎跳脫窠臼的莊園

我認為開平的建築，做為中西交融下民間自然發展的建築來研究，是一個非常完整的典型，是文化史上難得的範例。比如：開平怎樣放棄了傳統的三合院，把住宅建築濃縮為樓房，把天井內化？民間何時放棄正面開門，改在巷道中的側面開門？

碉樓是富貴人家的住宅，保留了對稱的外觀與正面開門的傳統，但頂上的建築顯然與主人的留洋背景有關。他們大部分來自美國，也有些來

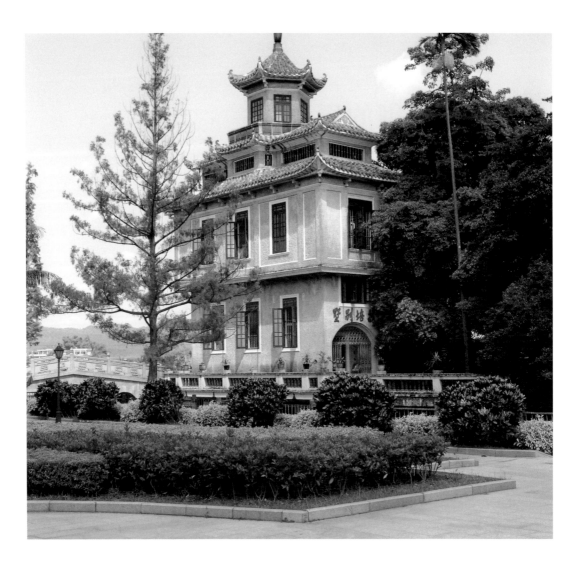

自加拿大、澳洲，不同的背景，建築的風格也不相同，加以了解，有助於深度認識文化間的融合。希望將來可以看到學者們對碉樓作有系統的研究，何只開平碉樓，閩粵沿海的城、鄉，包括金門在內，19 世紀以來，有成千上萬的僑民建築，為正統的建築史所排斥，擠不進近代建築的史頁。其實中國的近代建築是很貧乏的，兩岸分治以來，兩邊的政治領袖都是民族主義者，都主張中體西用，然而為正統的建築思維所繩，跳不開西洋衣裝中國帽的窠臼，其創造性與想像力，遠不及這些農民出身、懷抱夢想的華僑們呢！（原載 2007.09.22《中時人間》副刊）

石砌的馬祖

▌國之北疆

　　馬祖，這個感覺上很遙遠的前線離島，是當年保衛大台灣時代的碉堡。我對它生疏，因為年輕時生病沒當過兵，當然沒有機會到馬祖體驗碉堡生活。但對它的建築環境並不陌生，因為我的幾個學生當兵駐防馬祖，解甲回來，不免帶些相片開我的眼界。我自相片中得到的印象是，馬祖這群花崗石島上除了地下的軍事建設之外，只有散布在山坡上花崗石砌成的漁村。這些石砌房屋外觀與堡壘相差無幾，窗子也與槍垛口無異。

　　這些石砌村落在建築上最引人入勝之處是它的異國風味。中國幅員廣大，自然環境各異，但在漢文化的影響圈內，不論建築用什麼材料都有幾個共同特點；那就是開闢平地為層層院落，屋頂為木架突出牆外，正面外觀對稱且多窗。這三個特點除在福建客家圓樓與北方黃土高原上的穴居，予人完全不同的感受外，其他各地雖有不同的外貌，文化相關的意味卻是很明顯的。可是馬祖的石屋子粗看上去真像愛琴海島嶼的村落！

　　怎麼可能？這個疑問埋在我心裡若干年。所以最近縣文化局邀我去演講，就抓

住機會親自去看個究竟。飛機在北竿機場落地，我就有到了愛琴海岸的感覺。由於島嶼羅列，海洋多了些神祕感，難怪古希臘產生那麼多神話。這裡自明代以來似乎一直是海盜的故鄉。誰也沒有想到，到了 20 世紀，居然因為國共之爭，使這個被人視為邊荒的島嶼群成為備受注目的「國之北疆」的要塞。這樣的命運沒有使馬祖與媽祖的傳統連上什麼關係，卻因而把地方風味的村落保存下來了。

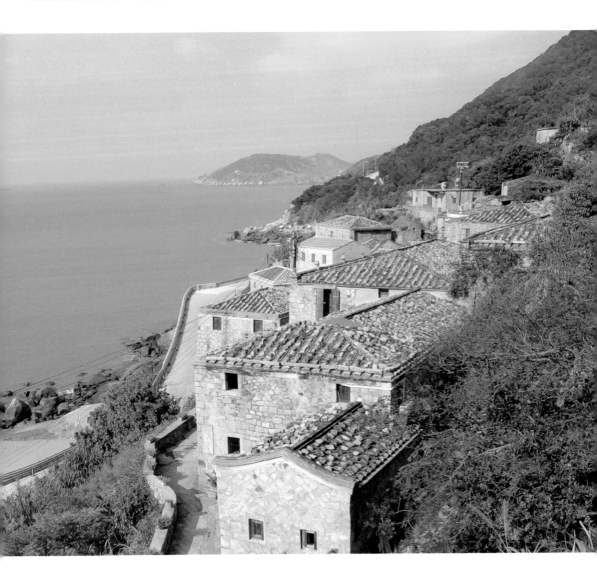

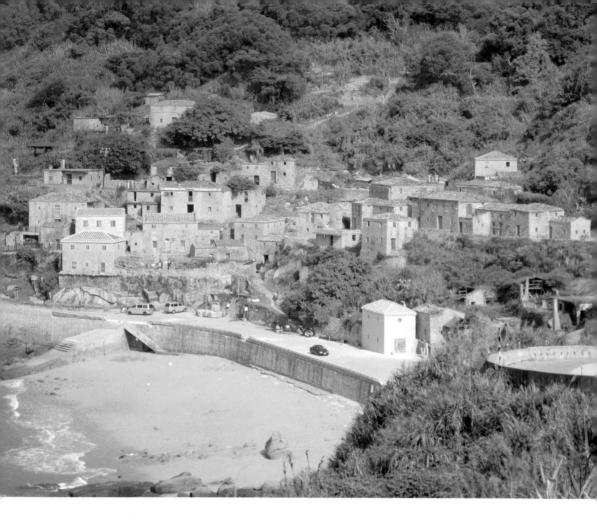

▋樸質的靜修之居

　　地中海的景觀特色無非是沿岸崎嶇的山嶺與斷崖，順
著起伏的高坡所建造的塊狀的房屋，馬祖也是如此。所不
同的，馬祖沒有愛琴海那樣碧藍的海洋，那樣明亮燦爛的
陽光，所以也沒有粉白的建築去配襯。比較起來，馬祖的
景致與它的歷史一樣，有些憂鬱、有些蒼茫；即使在我下
飛機的一刻陽光普照，仍然無法使人感到雀躍。它似乎透
露著永恆的悲劇感。

　　戰爭的陰影應該已經過去了，對岸正為興建高樓大廈
而興奮，等待著即將到來的富庶與歡樂。可是上任才一個

月的文化局長卻告訴我，他們拒絕開發，打算保存富於地方特色的村落。我讚佩他們的勇氣。可是這些石屋保存下來是供觀光之用，還是常民的住屋？是值得思考的。局長很有自信地說，馬祖會成為最適於居住、最健康的世外桃源，我幾乎被他說服了。然而仔細想想，馬祖作為尋求快樂生活者的樂園還有點距離，作為喜歡低頭沉思的哲人的靜修之居，倒是非常合適的。

為什麼？當然是因為這裡景觀之美是離不開粗石砌成的牆壁的。粗石壁會使你快樂嗎？石壁之間高高低低的梯階不會使你感到身心勞累嗎？除非你從心裡喜歡這些粗石壁。

這是很不容易的。因為我看到漸漸富有的民居開始建造水泥屋，可以

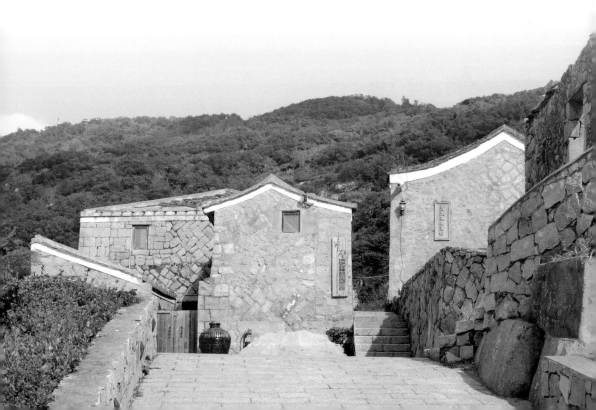

擁有代表財富的光滑壁面。有心保存地方特色的縣民，即使仍然使用石砌方式建屋，卻使用平整的石材，提高新屋的身價。要他們從心底裡喜歡粗石壁，那些在上百年前用撿拾來的圓石，辛苦以手工敲打成大小不一的塊石，再以黃泥為黏結所砌成的石壁，實在太困難了。要欣賞這種石壁的美，不能不多些人文素養。這些塊石，由於是自海邊與山坡撿來，風化程度不同，所以富於色彩變化；用手工打造，所以近長方而多有凹凸。這樣砌起來的壁面，在秩序之中呈現出一種天然風味。似乎可以經由石壁的花紋中看出先民的智慧與血汗，那些凹凸不平的石面使我們不禁想像古人粗糙的雙手。沒有這樣人文的想像，怎可能為一些石壁所感動呢？

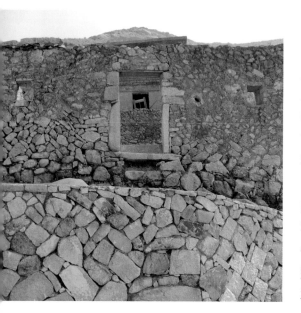

◀亂砌的石壁呈現馬祖天然風味

▌變化多端的石壁之美

石壁在馬祖，特色是開口極少且小，因此可以呈現堅實而完整的壁面。不知何故，我國古人砌石，不按一般結構水平安定的原理，竟採人字形砌。壁面的人字砌圖案我在金門已看過了，所以並不感到訝異。是不是只為外觀的變化？實費猜測。我仔細看了幾堵石壁琢磨其道理，發現人字砌應該不是最早的砌法，很可能是自亂砌法演變而來。人類以石砌牆，早期因以圓石略加修平，石塊在多邊與方形之間，所以開始是亂砌，然後是網狀砌，目的是求結構穩定，古羅馬建築就是這樣發展的。等到開石的技術進步，會製成長方形石條，但是必然經過方形這一步。用方石砌牆，斜砌遠較平砌為穩定。所以斜砌是亂砌的必然發展。這時候偶爾出現長形石

▼
變化多端的石砌牆是馬祖村落之美

▶以黃泥黏結的石壁流露變化多端的美感

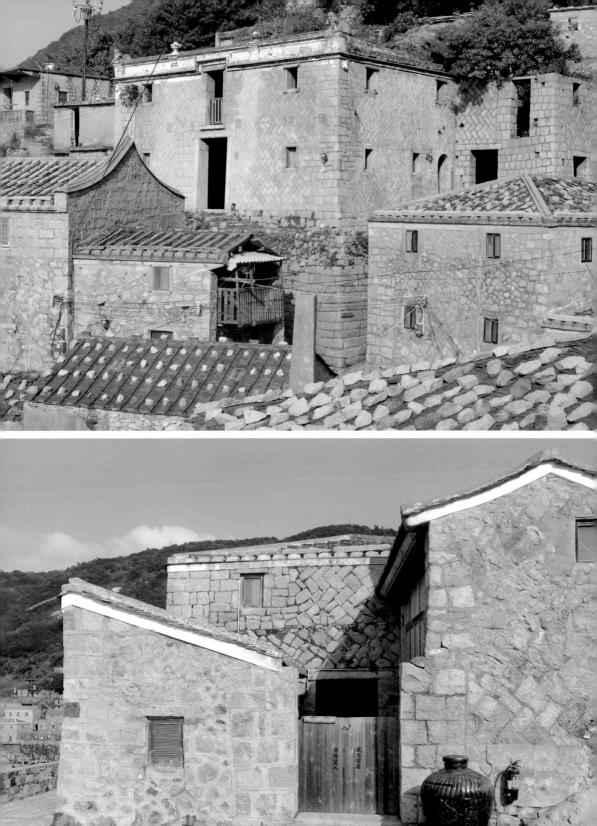

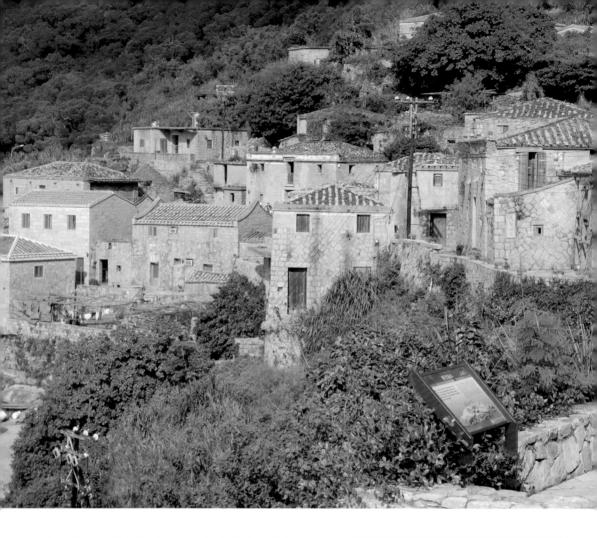

塊，使用在斜砌的壁面上，就有人字砌的雛形了。在較正式的建築如廟宇上，人工花費在鑿石上較多，乃以長條石塊為主，就出現典型的人字砌。但是別忘了，為了結構穩定，牆的轉角還是非用平砌法砌成不可。

　　就是這些緣故吧！我們可以在馬祖的村落中看到統一而變化多端的砌石的戲劇：有亂石砌、有斜砌、有亂斜砌、有人字砌、也有平砌，構成有趣的質感。在極少門窗的馬祖，不能欣賞石壁的美，還能看什麼呢？當然了，方塊狀的建築體及塊狀的立體組合，才是愛琴海趣味的來源。由於海風，由於

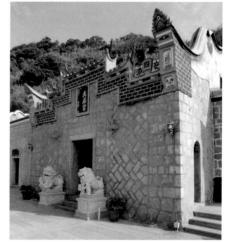

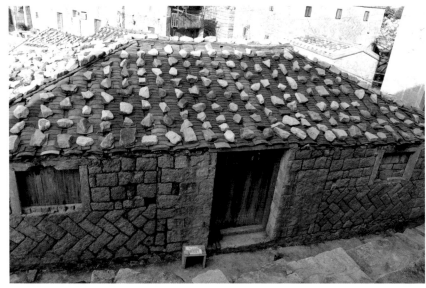

海盜，這裡的民居都是用石牆包起來的方塊。不能有出簷，屋頂居然都是西洋式的四落水。在陽光角度適當的時候，這些排列錯落有致的塊體，會呈現動人的陰影關係，可以入畫。夕陽西下時，背襯著明亮的天空與海洋，這些色澤灰暗、深沉的塊體組合帶來永恆的生命的喟嘆。真是想不到，在大海的一角，馬祖人創造了多彩的中國建築文化所不曾出現的悲愴感。

▌馬祖石砌村落的新思維

有趣的是，我在芹壁的街巷中看到新馬祖人對於石造建築的思維。也許有些新馬祖人在維護傳統村落風貌的原則下，希望增加新的建設，改善生活環境。他們採取了比較新穎的想法，卻繼續使用石壁，因而透露出現代建築的面貌。要分辨新舊其實並不困難，傳統正宗的石建築雖看似西方兩層洋房，但細看仍可察覺文化的特色。有些是對稱的正面，單門雙窗或雙門雙窗；有些是屋頂的式樣，如曲線山牆，主、次分明等。可是較近期的建築，明顯的看出除了石砌較為整齊外，門窗開口不再守固定的規律。我看到一處是平砌的單門建築，上為平頂，開口組合錯落有致，比例優雅，

呈現質樸、寧靜的美感。在它一側為一大開口的院牆，想必是大戶人家的住宅，內外空間的配合極為和諧，使我徘徊其間，很想見主人一面，可是門窗大開卻不見一人，極像童話中的神仙世界。

去馬祖前，一直把該島的石屋與西人村落相提並論，對於石壁後面的空間，假想是架設在壁體上的木樑架所構成。沒有想到，馬祖的石屋仍然是中國傳統建築的一部分。我們的建築在骨子裡是木架構，屋頂是用木架撐起來的，外邊的牆壁不論是民間的泥土，還是富人的磚瓦，都與屋架無關，所以有「牆倒屋不塌」的說法。因此馬祖的石屋雖看上去與西洋石屋無異，精神上卻在中國建築文化圈內，石壁倒了，內部屋架是不受影響的。看上去堅硬的石壁只是包裝而已！要看明白，只要進到一家民宿或咖啡館就知道了。

馬祖的古村落保存，再利用的辦法只有對觀光客開放一途。所供應的非餐食即住宿，所以歡迎遊客闖門進去。室內與一般建築無異，你如果對建築有興趣，就可看到內部沒有一點石壁的感覺，所見都是木屋架。有些二層房子，也只有在室內可看清楚其架構。這次我有機會看到幾處室內木構，木材

▶ 馬祖的民居特色之一是開口極少且小
▶▶ 馬祖的石屋屋架是木結構
◀ 馬祖的石屋其外牆與屋架是兩套分離的架構系統
◀◀ 馬祖的石屋室內可清楚地見其木架構

▶ 圖粗石壁與高低階形成村落的景觀之美（攝影黃健敏）
◀ 平砌平頂開口錯落的馬祖新建築

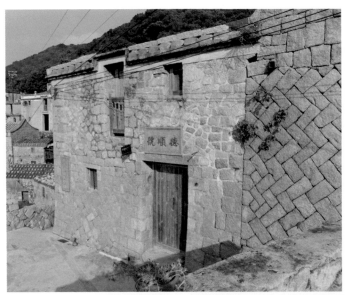

都是很考究的，可能是新建以招攬旅客來投宿的吧！也許下一次再有機會來馬祖，應該住一次石屋民宿才是。

　　離開馬祖前的中午，局長請我在津沙的一個老餐館吃飯。走過一個石壁斑剝的巷道，自街角走進室內，居然看到一個小院子上蓋了開放式的木架屋頂。新馬祖人已經學會新時代利用空間的技術了！他們已有充分準備維護石屋聚落的丰采，實在太好了。

　　回程搭上擁擠的小飛機，自窗口遙望馬祖列島，回想那些令人懷念的石屋。這是怎樣的緣分啊！（原載 2010.11.01《聯合報》副刊）

編後記／建築・旅行・遊記　　　黃健敏

旅行，對於建築人而言是成長歷程中的必修課。

早在 1720 年，法國政府每年提供羅馬大獎（Prix De Rome）予兩位建築師，讓他們至羅馬長住三至五年，從事遊學，研究建築。里昂名建築師東尼迦尼爾（Tony Garnier, 1869-1948）在羅馬期間完成《現代工業城市》（Modern Industrial City）一書，啟迪了柯比意的現代都市理念。

1894 年，美國學習法國的作為，由名建築師查理斯麥金（Charles K McKim, 1847-1909）領銜，成立美國羅馬學院（American Academy in Rome），襄助獎學金供建築系學子們赴羅馬深造，讓他們在旅行之中增廣見聞，獲得歐洲文明的第一手學識。現代建築大師路易士康（Louis I Kahn, 1901-1974）是 1951 年的羅馬獎得主，羅馬經驗是康的人生一大轉振，使得他從法國學院派的桎梏中解放，從義大利、希臘與埃及的古建築擷取養分，成就了他個人的現代主義風格，影響了 70 年代全球的建築潮流。1956 年的羅馬獎得主羅伯范裘利（Robert Venturi, 1925-）在歐洲遊學兩年，透過對歷史建築的省思，1966 年完成《建築的複雜與矛盾》（Complexity and Contradiction in Architecture），這本被譽為 20 世紀最偉大的建築書之一，改變了建築的方向，開啟了後現代建築的新天地。

1911 年，瑞士青年柯比意（Le Corbusier, 1887-1965）滿懷好奇，至希臘、土耳其旅行了四個月，他將異國的體驗撰文發表，1966 年結集出版《東方遊記》（The Voyage to the East）。書中記述典雅的帕特農神殿（Parthenon），對於柯比意日後的建築思想有極大的影響，被視為現代建築經典理論書的《邁向新建築》（Towards a New Architecture），柯比意所揭櫫的「新建築五論」就是早年旅行的心得。

1964 年，日本青年安藤忠雄，赴歐洲旅行七個月，用雙腳親臨各地，用雙眼親睹作品，實踐「活出自己的人生」目標，完成建築的自學壯舉，為他的建築生涯奠定厚實的基石，成為國際級的建築師。

從 20 世紀初瑞士的柯比意，到 20 世紀中期日本的安藤忠雄，旅行，不僅改變了他們個人的建築生涯，也改變了全球的建築時尚。旅行之於建築的意義不言而喻。漢寶德的旅行遊記寫的有內涵，對建築人乃至大眾莫不具有深遠之影響暨意義。

1967 年，漢寶德自美國回台灣接掌東海大學建築系主任，在歸國前特別規劃了歐洲建築行，走訪西方歷史與文明重要的城市，從倫敦作為起點，在法國、德國、瑞士、義大利自助尋勝探蹟，至土耳其伊士坦堡終結。長達一個月的旅行成果，既為日後東海建築課程蒐集了豐碩的教材，也陸續撰文發表。1978 年遊記結集以《域外抒情——一個建築人的歐洲遊記》刊行，該書共收錄了十八篇文章，可分為兩大類，「一為在旅遊中對各國人民生活習俗的比較觀察，二為對城市建築與藝術，帶有故事意味的報導。」自序如是說。當年的文字沒有照片配合，難免有所遺憾。2003 年筆者向漢先生建議，以建築與城鎮為主題，陸續出版了多本建築遊記，均能獲得好評。

2011 年，暑假我正要出國旅行前夕，漢先生的秘書彭小姐來電，希望我能為漢先生的新書配些圖片，很高興漢先生又有新書出版，很榮幸能有機會為新書效力。但是看過目錄感到內容不夠明確，我建議重新規劃，應該以漢先生一貫為人行文的理性風格構思，理當要有鮮明的主題，應該悉以遊記為主，加以調整。想到 2001 年之際，首度與漢先生合作，我為他的文章配圖，由藝術家出社所印行《為建築看相》，那是一次頗為成功的模式。於是詢問主編王庭玫的意向，彼此相商後，敲定以 2006 年以來所發表的遊記為主，編輯「美國篇」與「亞洲篇」，完成了《漢寶德建築行》一書。

「美國篇」中的〈耶魯大學的兩棟建築〉，係 1964 年發表於建築雙月刊第 12、13 期的建築評介。建築與藝術館完成時，人們莫不對七層樓高的建築物有多達三十個不同高低的平面驚奇。與當代南加州歪斜建築所造成的驚奇相較，兩者皆用心於「形式尋求」，足以表徵不同時代建築文化的差異性，所以特將之收錄，供讀者們進一步瞭解建築文化的遞演。〈史丹佛校園的故事〉一文較長，十足是漢先生早年遊記娓娓述道的特色，近年來受限於版面與閱讀習慣，文章的長度縮減，從這篇文章讀者們更能比較與賞閱遊記的建築性。〈黑衣教士的加州〉發表於 1977 年，是本書中惟一從《域外抒情》選錄的文章，因為「美國篇」中包括多篇加州當代前衛建築，針對那些具有破壞美學的建築，特別輯入攸關史蹟的宣教堂文章，讓讀者進一步瞭解加州建築文化的另一層面。所有配圖除了特別註明者，「亞洲篇」的照片是漢先生親自所拍，「美國篇」的照片則由我攝影。

「我寫遊記的方式不同，乃因我旅行的方式就不同。」漢先生於《域外抒情》的自序寫道：「我旅行就抱著一種尋求故事的心情。不是為虛構的故事找背景，不是尋求一些異域的浪漫事蹟，而是自各地的風光中，找各地人民生活與奮鬥的故事。懷著這種心情，建築、藝術、城市都是這故事的實證。」時隔多年，這依然可以是《漢寶德建築行》一書的最佳詮釋。

國家圖書館出版品預行編目資料

漢寶德建築行A Journey of Architecture with
Han Pao-Teh / 漢寶德 著‧黃健敏 彙編
.--初版.-- 臺北市：藝術家，2012.06
192面；17×23公分.--

ISBN 978-986-282-067-4（平裝）

1.建築 2.文集

920.7 101010145

漢寶德建築行

A Journey of Architecture with Han Pao-Teh

漢寶德 著‧黃健敏 彙編

發 行 人　何政廣

主　　編　王庭玫

編　　輯　謝汝萱、鄧聿檠

美　　編　張紓嘉

出 版 者　藝術家出版社
　　　　　台北市重慶南路一段147號6樓
　　　　　TEL：(02) 2371-9692～3
　　　　　FAX：(02) 2331-7096

郵政劃撥　01044798 藝術家雜誌社帳戶

總 經 銷　時報文化出版企業股份有限公司
　　　　　新北市中和區連城路134巷16號
　　　　　TEL：(02) 2306-6842

南區代理　台南市西門路一段223巷10弄26號
　　　　　TEL：(06) 261-7268
　　　　　FAX：(06) 263-7698

製版印刷　新豪華彩色製版印刷股份有限公司

初　　版　2012年6月

定　　價　新台幣320元

I S B N　978-986-282-067-4

法律顧問　蕭雄淋

版權所有‧不准翻印

行政院新聞局出版事業登記證局版台業字第1749號